U0107413

王鑫 著

巡艺东方

A Journey into the Oriental Art

人文艺术
通识丛书

General
Studies in
Humanities
and Arts

北京大学出版社
PEKING UNIVERSITY PRESS

图书在版编目（CIP）数据

巡艺东方 / 王鑫著 . —北京：北京大学出版社，2024.2
（人文艺术通识丛书）
ISBN 978-7-301-34798-0

Ⅰ. ①巡… Ⅱ. ①王… Ⅲ. ①艺术史—东方国家 Ⅳ. ①J110.9 ②J130.9

中国国家版本馆CIP数据核字（2024）第011539号

书　　　名	巡艺东方 XUNYI DONGFANG	
著作责任者	王　鑫　著	
责任编辑	谭　艳	
标准书号	ISBN 978-7-301-34798-0	
出版发行	北京大学出版社	
地　　　址	北京市海淀区成府路205号　100871	
网　　　址	http://www.pup.cn　新浪微博：@北京大学出版社	
电子邮箱	编辑部 wsz@pup.cn　总编室 zpup@pup.cn	
电　　　话	邮购部 010-62752015　发行部 010-62750672　编辑部 010-62707742	
印　刷　者	天津图文方嘉印刷有限公司	
经　销　者	新华书店	
	720毫米×1020毫米　16开本　15.5印张　215千字	
	2024年2月第1版　2024年2月第1次印刷	
定　　　价	118.00元	

目 录

丛书序

通识教育（Liberal Study 或 General Education）最初是针对大学教育中知识过于专门化的境况而设立的一种全科性的知识传授体系。它涉及范围广泛，涵盖了人文科学、社会科学和自然科学等领域。通识教育常常通过学校课程来实现，因此，通识课程也就成为这一教育体系中的重中之重。通识课程的内容极为丰富，包括了文学、历史、哲学、艺术、宗教、经济、法律、政治、社会、科学等方方面面，像牛津大学为通识教育编撰、出版的通识读本就有六百多种，其中不仅有一般性的知识读本，如《大众经济学》《时间的历史》《畅销书》等，也包括大量的人物传记，如《卡夫卡》《康德》《达尔文》等。许多欧美大学也把通识课程列为必修科目，哈佛大学为其所设定的核心课程就涉及外国文化、历史、文学、艺术、道德修养与社会分析等六个领域，而且要求学生在这些课程中所修的学分达到毕业要求的四分之一。

如上所述，创立通识教育的最初目的就是为了避免知识过于专门化，因为各种知识间的相互割裂，很容易造成知识的单向度发展，进而也使人变得缺乏变通与融合的能力；单一的线性知识积累容易使人变得狭隘和固执，而没有相互比较，便很难生发出一种创新的能力和反思的精神。事实上，一个没有变通与融合能力的人，一个狭隘、固执而不够开放、不会创新与反思的人，是很难融入社会、与时俱进的。而通识教育的出发点正是要培养人的社会责任感和人生价值观，是一种不直接以职业规划为目的的全领域教育。它的终极目标就是要培养出一种具有创新能力、反思精神、完备知识、健全人格以及职业之本的完整的人。他能够随着社会的变化而自我改造，随着社会的发展而自

我完善。当然，要真正实现这个目标，单靠大学的通识教育乃至大学的整个教育是很难做到的，应该说，家庭教育和社会教育也是不可或缺的重要因素，但通识教育终归把这个问题清晰明确地提了出来并提供了一些有效的路径和方法。爱因斯坦曾经说过，所谓教育就是把在学校所学全部忘光之后剩下的那些东西。这位科学巨人的话语似乎有点绝对，但仔细分析却也不无道理。知识会被遗忘，技能也会生疏，专业可转行，唯独人的道德感和责任感不会随着时间的流逝而被轻易地丢弃，或许这就是教育的真正意义所在。

其实对"通识"的认知我国古人早已有之，明末科学家徐光启就提出过"欲求超胜，必先会通"的主张。在我国近现代的大学教育实践中，蔡元培先生在北京大学所倡导的"兼容并蓄"的治学理念从某种意义上来说也是对通识教育的一种诉求。而现在的北京大学在通识教育方面更是全国高校的领头羊，它所开设的通识课程和出版的通识教材不仅涉及面广、水平高，而且也符合中国的国情，能满足中国学生的知识需求，已经成为这个领域高质量的标杆。南京艺术学院作为一个百年艺术院校，一直秉承蔡元培先生为学校题写的"闳约深美"的学训理念，以"不息的变动"的办学精神努力推动教学事业的高质量发展，在学科建设、人才培养以及艺术创作等方面均取得了令人瞩目的成绩。进入新时代，学校更是把"立德树人"作为根本任务，努力培养德、智、体、美、劳全面发展的社会主义建设者和接班人。通识教育无疑也是实现这一目标的重要路径和坚实平台，故学校以优势的艺术学科为依托、以深厚的学术积淀为基础、以优秀的专业老师为骨干，组织策划了一套视野开阔、内容丰富、观点新颖、叙述生动的人文艺术类通识教材。真切地希望能通过讲述人文艺术的故事，来丰富我们的知识，培养我们的品德，美化我们的人生。

是为序。

刘伟冬（南京艺术学院院长）

2020 年 9 月

前　言

　　在世界文明系统中，因为地域、文明起源、种族特征、文化传承等诸多因素，形成了不同的文明种类。按照粗线条划分，东方与西方可以作为两个不同的文明系统去看待。谈及东方，人们习惯于把它和神秘联系在一起。神秘是艺术的永恒酵母，是艺术成就其自身意义的无限动力。

　　世界广袤而多元，其独特的文化传统和艺术表达形式在不同的角落绽放。西方文明在近两三百年的强大势头，为它罩上一层炫目的光辉，人们在惊叹之余，很容易丧失评判的理性尺度，继而故意贬低或忽略我们本土的（包括东方的）伟大传统，造成误解或者偏见。在数千年的历史延续中，西方文明的杰出成果有目共睹，但是，东方文明对整个人类所做的贡献也毫不逊色。如果说世界是一块绚烂的画布，那么东方则是这块画布上令人陶醉的一抹瑰丽色彩。在这片古老而神秘的土地上，千百年来，艺术家们借助他们的灵感和创造力，创造出众多载入史册的艺术作品，令人叹为观止。

　　任何类型化的概说都有遗漏，东西方的艺术就其本质而言，都是人类对自身存在的永不满足的探索，也是人类对自身好奇心的求证。本书围绕东方艺术进行叙述，涉及中国、印度、日本、柬埔寨等国，以部分艺术家的绘画、雕塑、建筑作品等为主要线索，对作品的社会背景、形式风格、艺术内容以及历史地位进行解读，带领读者踏上跨越千年的东方艺术之旅，

探索艺术作品所承载的文化内涵、历史记忆和哲学思想。在这个过程中，我们不仅将领略具体艺术作品的魅力和华彩，也将了解到不同文明之间的相互交流和影响，感受艺术直击心灵的力量和美感。可以说，本书不仅是一次关于东方艺术的纵深考察，更是一次穿越时光隧道的心灵之旅。通过这场巡艺之旅，笔者希望读者能够更深刻地理解滋润着我们身心的文明，进而更深刻地理解我们自身的存在。

　　本书是面向广大读者的通识读物，因此在行文上尽量避开专业性强的术语，用通俗的文字来完成专业的描述，希望借此能引起更多的读者来关心和靠近我们文明的历史。美术史是图像和文本共存的历史，是活动的有形的历史。它既是一种价值观，也是一种伦理观，能帮助我们更好地了解东方艺术乃至东方文明。

第一部分

远古的绝响

这部分主要介绍中国远古至六朝时代的美术，印度孔雀王朝至笈多王朝的美术，日本原始美术。

第一章
人面鱼鸟

中华文化有着悠久、灿烂的史前历史。众多新石器时代遗址的陆续发现不断证明，一万多年前，中国的文明已经初露曙光。

历史的长河早已湮灭那些不可复现的岁月，沉埋那些遥远的时光。我们很难具体而又真实地描述原始人的生活形态与内容，幸运的是通过流传下来的远古神话，以及许许多多被岁月和尘土掩埋的文化遗址，我们可以探索分析远古人类活动的踪迹，想象他们曾经拥有的渺茫岁月。

中国早期人类究竟是什么模样？我们不甚清楚，他们早已被深深埋在古老的地层下。经过成年累月的考古、挖掘，我们才有机会看到他们的遗骨残骸。现代科学帮助我们以这些残骸为依据，修复出远古先民的模样，进而勾勒出他们的生活面貌。

他们身材矮小，前额低狭，下巴坚硬，身体和头部覆盖着长长的毛发，几乎不穿衣服。他们居住在辽阔无边的大森林或者潮湿阴暗的洞穴中，太阳升起的时候开始四处觅食，到了晚上就悄悄躲进洞穴。夏季他们赤身裸体，头顶烈日；冬季寒风凛冽，他们用兽皮草叶抵御严寒。他们有时候会一起设法捕捉一头野牛，然后将它生吞活剥，饱餐一顿；有时候在捕捉老虎的过程中成为老虎的美味佳肴……他们的世界充满了恐惧，同时也要面对饥饿，忍受成百上千种敌人的围困。他们随时都可能被猛兽撕得粉碎，生老病死完全听天由命……总之，早期人类的处境极为艰难。

漫长的原始社会里，早期人类经历着从旧石器时代到新石器时代的漫长

演变。旧石器时代长达二三百万年。我国发现的云南元谋人、陕西蓝田人、山西丁村人、北京周口店北京人以及山顶洞人，都是处于旧石器时代的人类。当时他们群居洞穴，以石器、骨器为工具，以捕鱼、打猎、采集为生。直至距今一万年左右，人类社会进入新石器时代，原始人开始了从单纯的采集和狩猎经济过渡到以农业为主的综合经济，从而翻开了人类社会崭新的一页。

追溯人类文明的源头，在那些无以计数的文化遗存中，远古的人类给我们留下了太多不解之谜。从欧洲的洞穴壁画到中国的人面鱼纹彩陶盆，从威伦道夫的维纳斯到中国的远古图腾，原始艺术的产生究竟是巫术还是审美，是偶然还是必然，现代人做出了种种可能的假设。

河南省渑池县仰韶村，昔日中国版图上一个微不足道的小村庄，因为一个新石器时代文化遗址的发掘而名扬四海，仰韶文化由此而命名。仰韶文化遗址出土了中国最早的彩陶，由此使中国绘画的源头可以追溯到距今5000—3000年的仰韶文化时期。

仰韶文化是目前所知黄河流域新石器时代较早的一种文化，主要分布在黄河中游一带。仰韶文化的陶器以陕西半坡遗址的"半坡类型"（图1-1）以

图1-1　陕西半坡遗址"半坡类型"变形鱼纹彩陶盆，新石器时代

图1-2　河南庙底沟遗址"庙底沟类型"几何纹彩陶盆，新石器时代

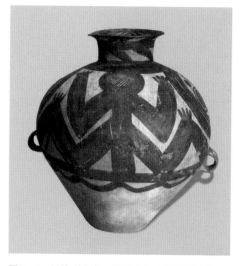

图1-3　蛙纹彩陶壶，仰韶文化，新石器时代

图1-4　旋纹彩陶尖底双耳瓶，马家窑文化，新石器时代

及河南庙底沟遗址的"庙底沟类型"（图1-2）最为典型。继仰韶文化之后，黄河上游的马家窑文化遗址出土的彩陶在仰韶彩陶的基础上，有了新的创新与突破。仰韶"半坡类型"彩陶的纹样多用黑色绘成，动物纹较多，尤以鱼纹最为普遍。其中，鱼纹和含鱼人面是"半坡类型"的特色纹样之一。仰韶"庙底沟类型"彩陶基本上也是黑彩，动物纹样较少，几何纹样是装饰的主流，鸟纹和蛙纹大都采用几何图案（图1-3）。而马家窑文化彩陶纹样则有几何纹、动物纹、人物纹（图1-4）。这些鱼纹、鸟纹、人面以及由动物形象的写实逐渐变为抽象化符号的几何图案究竟包含了什么样的内容？艺术的起源是否来自远古的巫术活动？

数千年前远古人留下的种种符号的具体含义并不可知，我们可以推测这些可能源于原始的巫术礼仪，抑或是图腾崇拜。我们从这些形象本身所直接传达出来的艺术风貌和审美意识判断，这大约就是中国艺术的最初起源。

鱼作为素材在仰韶半坡彩陶纹样中，可以说是极尽变化之能事，从描绘有鳞片的鱼开始，到抽象的鱼形图案，装饰手法多种多样。即使是一个鱼头，虽然寥寥数

图 1-5　人面鱼纹彩陶盆，仰韶文化，新石
器时代

图 1-6　鱼和人面相结合的奇特形象，新石器
时代

笔，却将鱼的形神勾画得具体而精微。这些既有规律又很单纯的纹样，原始
先民似乎信手拈来，在表现手法上也很朴素自然，然而表现的效果却生动鲜
活，特征鲜明。可以想见在原始先民依靠捕鱼打猎为生的年代，鱼作为维持
他们生存的必要资源，是原始先民们最为熟悉的。彩陶的制造者在积年累月
的生活中通过对鱼的深入观察，掌握了鱼的基本特征，在此基础上描绘鱼的
形神自然是得心应手。

　　对于仰韶半坡彩陶出现的鱼和人面相结合的奇特形象（图 1-5），至今
人们都无法理解当初原始人绘制时的真实用意。多少年来，有许多人对它做
出形形色色的猜测，愈发增添了它的神秘色彩。有学者研究认为人面鱼纹
陶盆作为早期仰韶文化的典型代表，多作为儿童瓮棺的棺盖来使用，是一种
特制的葬具，并不是通常所认为的盛水工具。在当时生产力水平极低的情况
下，儿童的成活率并不高，小孩夭折后，父母把孩子的尸首放到一个瓮中，
再把这个盆扣到瓮上面。从出土的彩陶盆看，盆的中心留有小孔，似乎佐证
了其不是盛水工具的说法。也有学者认为人面是巫师的头像，他头戴三角形
的高帽，嘴里衔着鱼（图 1-6），像是在进行某种巫术活动——巫师请鱼神附
体，为夭折的儿童招魂祈福。联系到葬具的用途，这种解读似乎在逻辑上存
在一定的合理性。图 1-5 这件现藏于中国国家博物馆的彩陶，从艺术技巧来
看，表现手法单纯简练，人嘴两侧对称地各有一条鱼，人嘴外廓与鱼头构成

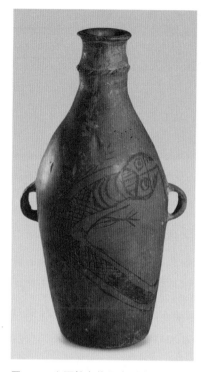

图 1-7　人面鲵鱼纹平底彩陶瓶，仰韶文化，新石器时代

鱼形，用黑色绘出，结构规整，形象淳朴。除了鱼寓人面的复合形象外，仰韶彩陶亦出现了人面寓鱼的复合形象（图1-7），在鱼纹头部填入适合人形的图像。这些鱼寓人面或者人面寓鱼图案中的人面，常被表现为圆脑、直鼻、细目，头上戴有三角形的高帽。人和鱼互相寄寓，又互相转借，意味着人和鱼是交融的共同体。这些图案可能反映着至今难以定性的某种原始信仰，它或许属于图腾崇拜，或许是在表现人格化的鱼神。也有一种假设如上所述，认为那些人面是巫师的头像，他头戴特殊的三角高帽，正在衔鱼作法。在巫师旁画张开的渔网或浮动的游鱼，则意在期冀鱼儿会被大量捕获。

比仰韶半坡彩陶稍晚的仰韶庙底沟彩陶上的图案以各种动物形象为主题，比如各种形态的飞鸟和简化变形的鸟纹，以及写实的蛙纹。庙底沟彩陶上的青蛙图像，形体蹒跚，和游鱼同饰于陶盆内壁，相映成趣。至于走兽，只见到陶盆内壁绘有小鹿，其他走兽则极为鲜见（图1-8）。

生活在遥远时代的先民，对发生在周围的许多现象都无法理解，为什么晨曦初现的时刻，一轮红日会升起，到了夕阳西沉的时刻，天上有时又会出现一轮清月。出于对天文学的朦胧认识，他们将光芒四射的太阳与明澈清冷的月亮摹写在彩陶上，更多的是采取借物象征的手法，用鸟和蛙的形象去代表太阳和月亮。开始时，鸟和蛙的形貌相当写实，尤其是蛙纹，缩颈大腹，脊背长满圆斑，体态蹒跚，饶有风趣，后来逐渐图案化和神秘化（图1-9）。

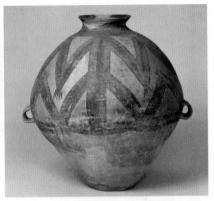

图 1-8　彩陶中较为鲜见的走兽——小鹿，仰韶文化，新石器时代

图 1-9　仰韶文化中较为抽象的蛙纹，新石器时代

现在已无法考证原始人用鸟和蛙分别代表太阳和月亮起源于何时，出于何种动因，凭借何种依据。然而，鸟和蛙代表日和月却成为中国古代关于日、月神话传说的源头。象征太阳的飞鸟后来演变成金色的三足乌鸦，象征月亮的蛙则演变成月宫里的蟾蜍。

　　鸟和鱼同时出现的仰韶彩陶缸在河南被发现，人们将陶缸外壁含义深邃的画面取名为"鹳鱼石斧图"（图 1-10）。一只高大的白鹳立在画面的左侧，挺胸伸颈，大眼圆睁，高傲地昂着头，用长喙衔着一条鱼。鱼的身体僵直，已完全丧失了挣扎的能力。在衔鱼鹳鸟的右侧，立着一把石斧，斧柄上有缠扎的饰物或绳索。斧上的"X"形符号可能是当时氏族首领权威的象征。画面色彩鲜艳，鹳鸟用白色绘出，但不勾轮廓，只用黑色画出眼睛，显得分外有神。鱼用精黑线勾出，与白色的鹳鸟形成强烈对比。画面高 37 厘米，宽44 厘米，1978 年出土于河南省汝州市阎村遗址，属于葬具，是迄今为止所发现的最大的史前彩陶作品，堪称史前绘画的杰作。鱼和鸟的图像在这里意味着什么，我们只能妄加揣测，或许是氏族的图腾符号，或许又不是。

　　类似有着神秘符号的绘画作品在其他彩陶上也有出现。青海省大通县曾出土新石器时代的舞蹈纹彩陶盆（图 1-11），在盆的内壁绘有五人为一组的

图 1-10 史前绘画的杰作—— 图 1-11 神秘的舞蹈纹彩陶盆，马家窑文化，新石器时代
鹳鱼石斧图，仰韶文化，新石
器时代

舞蹈纹样，共计三组十五人，手拉着手，面向一致，头侧各有辫发。人物的舞蹈姿态轻盈齐整，协调一致，生机盎然，稚气可掬。我们可以假设这样一幅场景：几千年前某一夕阳西下的黄昏，远古的先民聚集在潺潺流水的小河边，远处青山在暮霭中变成黛色，西沉的残阳洒下的光芒鲜红如血。远古人此刻正在举行一个巫术礼仪活动，他们手拉手集体跳舞和唱歌，或许是在祈祷，或许是在祝福，或许是在庆祝一场人兽大战的胜利，或许是在祭祀一位刚刚死去的首领。氏族中一位天才的画家也参加了这一仪式并为之感动，于是用画笔尽其所能地记录下这一场景。那整齐规范如图案般的形象比欧洲洞穴壁画更为抽象，也更为神秘。

美学家李泽厚认为远古的那些礼仪活动是具有观念内容和情节意义的，也是戏剧和文学的先驱。新石器时代的舞蹈纹彩陶盆沉埋在地层下，经过上千年的岁月，再次面向世人，向我们展示出古代先民的智慧，具有珍贵的历史价值和艺术价值。

新石器时代的人面陶塑也有大量的发现，据推测，这些数量众多的陶塑人面像与远古先民的氏族图腾或者宗教仪式有关。仰韶文化"半坡类型"的

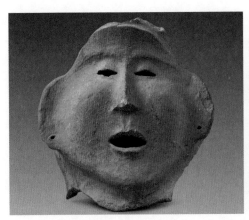
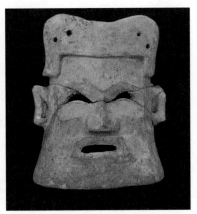

图 1-12　面部丰腴似为女性的人面陶塑，半坡类型　新石器时代，甘肃省博物馆

图 1-13　南京出土的男性人面陶塑，新石器时代，南京市博物馆

陶塑人面像（图 1-12），两眼和嘴巴镂空，虽然五官的比例和位置不太准确，但刻画细腻，面部转折颇为真实。人物双目凝神微闭，作唱歌状，表情真切自然，面部丰腴，似为女性。这件人面像残高 15.3 厘米，宽 14.6 厘米，现藏于甘肃省博物馆。对应于黄河流域新石器时代的文化遗存，长江中下游流域的南京也曾经出土过新石器时代的陶塑人面像（图 1-13）。这尊陶塑人面像高 9.8 厘米，出土于南京市浦口区营盘山新石器时代遗址，现藏于南京市博物馆。从外形上来看，这尊男性人面陶塑的面部轮廓和五官都十分夸张，并有几分神秘色彩。关于他的身份，人们进行了大胆的猜测。有人认为他可能是当时部落的祭司，身份特殊。在原始先民的认知中，祭司具有无穷的能力，先民们用捏塑的方式为其制作陶塑人面像，以供膜拜。因为人像敦厚质朴的外形，南京人将其誉为"金陵先祖"。这也是迄今南京地区发现的最早的人面塑像，具有很高的历史价值。这些人面像或许是火一般炽热虔诚的巫术礼仪的组成部分或符号印记，记录或见证了狂热的巫术礼仪活动过程。远古的先民曾经为它如醉如狂，虔诚而专注，热烈而严谨。

　　新石器时代的彩陶以及陶塑所显示出的神秘怪异意味，展露了原始人对

大自然天真的认识和最初的审美。无休无止的生存斗争教会了幸存者许多本领，同时也带给幸存者许多人生体验，烙刻在这些几千年前留下的各种符号和图形之中。它们熔铸了原始巫术礼仪中的炽热情感，积淀了原始人社会意识形态的全部内容，凝练了原始氏族图腾的神圣含义。

几千年过去了，数千年前原始先民留下的艺术之谜一直在诱惑着我们。我们在折服于史前彩陶散发出的深厚而又略显粗犷的原始美感的同时，试图透过那稚拙质朴的图形，去探寻远古人类所要表达的朦胧而未知的含义，去探寻其中的奥秘，解开千古之谜。我们没有失败，但也没有成功。

或许，这正是原始彩陶艺术魅力至今不衰的原因。

第二章

青铜时代

在原始社会后期，也就是新石器时代行将结束的时候，随着社会生产水平的提高，原始人告别了人类社会的童年时代。人类童年天真而烂漫，曾在茫茫的黑夜中点一堆篝火看天上的月亮和星辰，也曾在晨曦初现的时刻迎接东方喷薄而出的旭日。他们曾经面对大自然的威力，恐惧万分，忧心忡忡，也曾经为了寻找一个理想的家园颠沛流离。然而一切都将过去，一切都将结束。剩余产品的出现，奴隶主和奴隶两大阶级的形成将人类带入残酷的大规模的战争、杀戮、掠夺年代。人类从原始社会过渡到奴隶社会，从文化史上来看也就意味着从石器时代进入了青铜时代。

青铜时代的到来标志着社会生产力进入新的阶段，人类社会进入一个新的历史时期。我国奴隶制社会的夏、商、西周以及封建社会初期的春秋、战国，均属于青铜时代。

谈到夏朝，就令人想到中国古代关于夏鼎的传奇记述。据古史传说，治理洪水三过家门而不入的治水英雄禹改变尧、舜时把帝位让给贤者的禅让传统，而将帝王之位传给自己的儿子，使公天下变成家天下。他创立了中国历史上第一个王朝——夏朝（约前2070—前1600）。禹建立夏朝以后，让天下九州送来铜料，铸造了9件巨大的青铜鼎，将百物图像铸在鼎上，构成复杂而精美的装饰纹样，人们观看以后，能够"知神奸"，得以趋吉避凶，不受魑魅魍魉的侵扰。夏亡后，新王朝的统治者汤将九鼎迁往商邑（今河南商丘）。商亡后，周武王又将九鼎迁往洛邑（今河南洛阳）。夏鼎在夏、商、周

图 2-1　河南偃师二里头文化遗址出土的青铜爵，夏朝，约公元前 21 世纪—前 16 世纪

三代一直被视为象征国家政权的传国宝物。东周时王权衰微，强大的楚、秦等国多次"问鼎"，觊觎中原。《左传》中的成语"问鼎中原"就是这个典故。最后东周灭亡，九鼎被迁往秦国，但中途却沉落于彭城下的泗水之中，从此夏鼎再未重现人间。颇具神秘传奇色彩的夏鼎现已无法见到，或许这只是一个传说，很有可能出于人们对开创中国青铜时代的夏王朝的某种尊崇。

我国的青铜器起源于何时，至今为止还没有确定的结论。据传，夏代已经有了青铜器。河南偃师二里头文化遗址出土的青铜器（图 2-1），从其年代上看与古史传说中夏朝的年代相当。

整个商代是青铜器长足发展的时期。商代前期的青铜器从新石器时代的陶器风格发展而来，商代后期则是青铜时代的鼎盛期。这一时期的青铜器造型奇特，种类繁多，铸造精美，富于装饰，既有用于礼仪活动的礼器，也有融实用与艺术为一体的生活器具。

商代前期的青铜器较之二里头文化已有很大发展，不仅表现为品种丰富，而且还表现为有复杂的纹饰。人类石器时代彩陶纹饰的那种生态盎然、稚气可掬、婉转曲折、流畅自如逐渐消失，取而代之的是沉重神秘。饕餮纹即兽面纹是商代青铜器的主要纹饰（图 2-2）。相传饕餮是一种神秘的动物，是人们以虎、牛、羊等动物为原型，经过艺术处理，创造出的一种动物形象。传说饕餮为好吃兽类，用其形象做青铜器纹饰，暗含吉祥丰收之意。除此而外，还有圆圈纹、环带纹、回纹、联珠纹等。

商代后期出现了许多方鼎，著名的后母戊鼎就是商代后期的代表作，同时

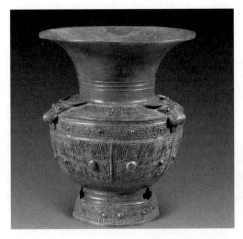

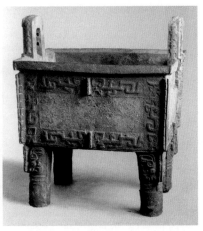

图 2-2　牛首饕餮纹铜尊，商朝前期　　　　图 2-3　青铜后母戊方鼎，商朝后期

也是青铜时代鼎盛时期的代表作（图 2-3）。后母戊鼎出土于河南安阳侯家庄武官村殷墟，因鼎腹内壁铸有铭文"后母戊"（图 2-4）字样，故以此命名。此鼎因体积巨大和外

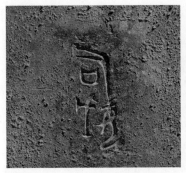

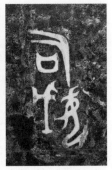

图 2-4　后母戊鼎腹内壁铸有"后母戊"字样，右为字样拓片

形精美，被誉为"青铜器之冠"，也是我国目前已出土的最著名的四足方鼎。鼎高 133 厘米，口长 110 厘米，宽 78 厘米，足高 46 厘米，壁厚 6 厘米，重达 832.84 千克，是迄今为止我国出土的最大、最重的青铜器，在世界范围内也较为罕见。

后母戊鼎鼎身四面的方形均为空白素面，其他各处都有纹饰。鼎身四周，铸有盘龙纹和饕餮纹，十分精巧。鼎耳外廓雕有两只猛虎，虎头绕至耳上部，大张的虎口里衔有一个人头，俗称虎咬人头纹，给人以压迫感，也

彰显出器物的威仪。关于这个鼎的名称，在学术界曾有争议。在以前的中学教材中，该鼎叫"司母戊大方鼎"，这个名称沿用了很多年。随着考古发现的资料越来越丰富，有学者质疑此鼎的名称，"司母戊"应该是"后母戊"。在当时的文字中，无论是甲骨文还是金文中的用字，均存在正反通用的情况，即铭文中这个看上去为"司"的字形，实际上也完全有可能是"后"的异体。这样正反通用的铭文在南京的六朝神道石柱石刻中也存在。2011 年 3 月底，国家博物馆正式把司母戊大方鼎更名为后母戊鼎，接着教育部在初中历史教材中也进行更正。那么，铭文中那个字究竟是"司"还是"后"，至今还有争议。或许，等到将来的某一天，更多的埋在地下的历史材料被后人发掘，人们会从中找到更准确的解答。

在商代，青铜礼器占有非常重要的地位，在祭天地、祭祖先的祭祀活动中被广泛地应用，这里不能不提到石器时代的巫术礼仪。在人类相对蒙昧的石器时代，远古的先民创造了全民性的巫术礼仪，可以说这是人类童年时期对大自然的阴晴寒暑、风雨雷电等关系生存的事物和现象惶恐无知的产物。进入奴隶社会以后，这种礼仪带有浓厚的宗教神秘色彩，原始的宗教就这样从巫术中产生了。商朝后期都城殷墟出土的甲骨文卜辞详尽地记录了当时的巫师进行占卜的巫术活动。

西周的青铜器沿袭商代青铜器风格。在青铜器中，饪食器用于盛煮食物，是礼仪重器，不同规格大小的青铜器皿代表相应的贵贱等级。饪食器一般有鼎、簋、鬲、簠、敦、豆、盂、俎等器，上文提到的鼎是饪食器中比较重要的。饪食器是古代王公贵族在进行祭祀、丧葬、朝聘、征伐和宴飨、婚冠时举行礼仪所使用的器物。西周早期的团龙纹簋（图 2-5），圆腹，圈足，腹饰浮雕团龙纹。龙张口，双齿外露，鼻上卷，两两对峙。圈足饰弓身卷尾蚕纹，通体布满细云雷纹。西周早期另外一个饪食器——史斿父鼎（图 2-6）有立耳，分档，实足，颈部饰有兽面纹，内壁铸铭文："史斿父，作宝尊，彝鼎。七五八。"铭文可能是记录了鼎的制作人，铭文后所附数字"七五八"

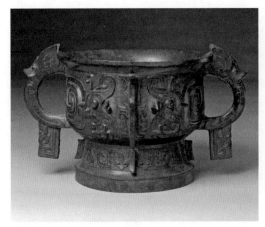

图 2-5　团龙纹簋，西周早期

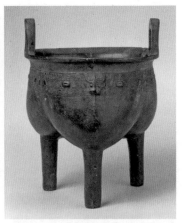

图 2-6　史𬤇父鼎，西周早期

根据学术界的研究，被判定是八卦符号，表明铸造此鼎时曾经占筮过。

　　到西周后期，周人根据生活需要和审美要求，渐渐形成具有自己时代特色的纹饰。陕西宝鸡城关镇西秦村出土的西周晚期的龙纹壶（图 2-7），颈部两侧设长鼻龙首为耳，并有环。口沿处饰连续的弯角龙纹，自颈至腹设宽阔的条形将壶身分为八区，每区均饰龙纹。龙纹是青铜器纹饰中流行时间最长的图案之一，商周时期龙纹几乎与青铜器相始终，以后龙更是成为中华民族的象征。西周后期青铜器的装饰纹

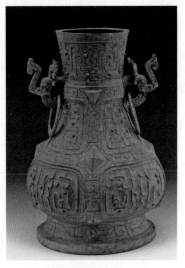

图 2-7　陕西宝鸡城关镇西秦村出土的龙纹壶，西周晚期

样中，饕餮兽面纹已退居次要地位，环带纹、重环纹流行，鸟纹也较为盛行（图 2-8）。鸟纹的盛行与史前时代仰韶彩陶中的人面鱼鸟纹有一定的渊源关系，或许这也是原始图腾的延续。

　　春秋战国时期，青铜器已经走过了它的黄金时期，进入衰微期。春秋时

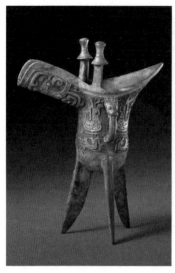
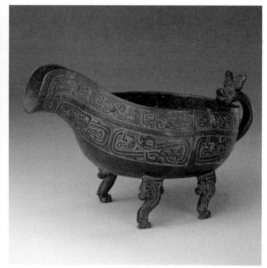

图 2-8　凤鸟纹爵，西周中晚期　　图 2-9　陈子匜，春秋早期

代的青铜器大胆突破了商周以来的艺术传统，开创了新的面貌，清新而富有时代感，青铜纹饰也逐渐走向单调。匜是春秋时期的盥洗、浇水用器，春秋早期的青铜器陈子匜（图 2-9），从纹样来看已经稍显单调。

　　春秋时期的青铜器艺术作品以春秋后期的莲鹤方壶为代表（图 2-10）。方壶形体巨大，高 122 厘米，宽 54 厘米，重 64 千克。双层镂雕的莲瓣盖上立有一只展翅欲飞、引颈直立的仙鹤。镂空的双龙耳较大，上出器口，下及器腹。壶体四面以蟠龙纹为主体纹饰，并在腹部四角各铸一飞龙。春秋时期，青铜的铸造工艺有了飞速发展，如失蜡法的发明等。但这一阶段的青铜器铸造工艺的成就并不仅仅体现在创新上，工匠们对一些优秀的传统工艺，也予以继承并发扬光大，如分铸法。莲鹤方壶的仙鹤、双龙耳与器身主体即采用分铸法，其飞龙也是用分铸法完成的，既显示出高超的铸造技术，也反映了当时青铜器上动物造型程式化的潮流。

　　战国时代的青铜器种类繁多，题材广泛，装饰手法不断创新，造型和纹饰已摆脱了之前青铜器神秘、凝重、繁缛的风格而走向生活化、写实化。我

们耳熟能详的曾侯乙墓出土的编钟（图
2-11），便是战国时代青铜器中卓越的
作品。曾侯乙编钟是战国早期曾国国君
的一套大型礼乐重器，1978 年在湖北
随县（今随州）擂鼓墩曾侯乙墓出土，
属于国家一级文物，现藏于湖北省博
物馆，为该馆"镇馆之宝"。曾侯乙编
钟钟架长 748 厘米，高 265 厘米，全套
编钟共 65 件，分 3 层 8 组悬挂在呈曲
尺形的铜木结构钟架上。最大的钟通高
152.3 厘米，重 203.6 千克。它用浑铸、
分铸法铸成，采用了铜焊、铸镶、错金
等工艺技术，以及圆雕、浮雕、阴刻、
髹漆、彩绘等装饰技法。每件钟均能奏

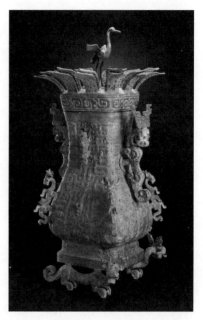

图 2-10　莲鹤方壶，春秋时代

出呈三度音阶的双音，全套钟十二个半音齐备，可以旋宫转调。其音列是现
今通行的 C 大调，能演奏五声、六声和七声音阶的乐曲。曾侯乙编钟是中国

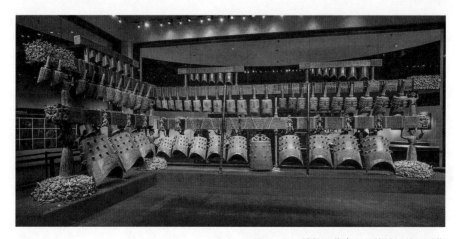

图 2-11　曾侯乙墓出土的编钟，战国时代

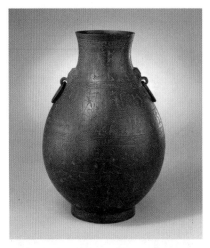 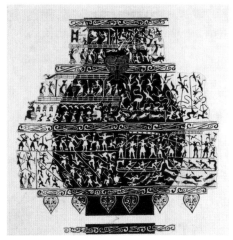

图 2-12　宴乐渔猎攻战纹图壶，战国早期　　图 2-13　宴乐渔猎攻战纹图壶图案展开图

迄今发现的数量最多、保存最好、音律最全、气势最宏伟的一套编钟，代表了我国先秦礼乐文明与青铜器铸造技术的最高成就，对考古学、历史学、音乐学、科技史学等多个领域产生了巨大的影响。

　　宴乐渔猎攻战纹图壶（图 2-12）是战国时代青铜器的代表作品之一。该壶高 31.6 厘米，口径 10.9 厘米，腹颈 21.5 厘米，重 3.54 千克。壶鼓腹，矮圈足，肩上有二兽首衔环耳。纹饰从口至圈足分段分区布置，以双铺首环耳为中心，前后中线为界，分为两部分，形成完全对称的相同画面，自口下至圈足，被五条斜角云纹带划分为四区（图 2-13）。

　　壶颈部为第一区，第一区又分为上下两层，左右两组，主要表现采桑、射礼活动。第二区位于壶的上腹部，分为两组画面，左面一组为宴飨乐舞的场面，右面一组为射猎的场景。第三区为水陆攻战的场面，一组为陆上攻守城之战，横线上方与竖线左方为守城者，竖线右方沿云梯上行者为攻城者，短兵相接，战斗之激烈已达到白热化程度；另一组为两战船水战，两船上各竖有旌旗和羽旗而阵线分明，右船尾部一人正击鼓助战即所谓鼓噪而进，船上人多使用适于水战的长兵器，两船头上的人正在进行白刃战，船下有鱼鳖

游动，表示船行于水中，双方都有蛙人潜入水中活动。画中的战斗情景刻画生动，人物造型栩栩如生，几千年前的工匠们以丰富的想象力创作出或者说记录了一幅惊心动魄的战争场面。最下面是第四区，采用了具有装饰意味的垂叶纹，给人以敦厚而又稳重的感觉。

宴乐渔猎攻战纹图壶再现了古代社会生活的一些场景。它不仅是我国青铜器中的艺术珍品，

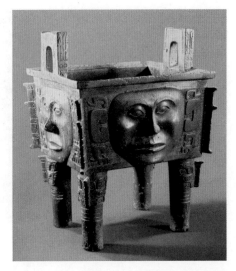

图 2-14　大禾方鼎，商代后期

而且在中国美术史上也占有相当重要的位置。该壶记录的图像为研究战国时代的战争、社会文化、历史等提供了有价值的图像依据。

从公元前 21 世纪的夏朝至公元前 221 年战国时代结束，中国历史经历了两千年的漫漫光阴，同时也经历了两千年的青铜时代。我们现在无法考证距今四千年前，是谁，又是怎样冶炼出青铜，并且制作了青铜器。当我们穿越时光隧道，跨越人类文明诸多的里程碑，再次面对那一段青铜时代时，不仅会感到惊异，更多的依然是疑惑。两千年的时光里，前人为我们留下众多神秘的符号、怪异的纹样和沉着的造型，那些狰狞可怖的面具（图 2-14）背后究竟掩藏着什么？

历史终归是历史，容不得半点温情，它往往是在无情地践踏成千上万具尸体，经历血与火的洗礼后向前迈进。从石器时代的终结到中国第一个王朝的建立，直至商、周，乃至春秋战国时代，大规模的杀戮、掠夺、奴役、剥削随处可见。武功是早期奴隶制整个历史时期的荣耀与骄傲，同时也是奴隶主阶级的光荣与梦想，商周青铜器中占主导地位的青铜礼器正是为战争歌功

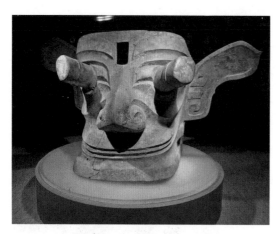

图2-15　四川三星堆文化遗址出土的青铜面具，商朝

颂德、祭天祀祖、杀戮奴隶的实证。至于青铜器上出现的至今还不知道是什么动物的饕餮饰纹，也正是初生的统治阶级根据利益需要结合前人的想象编造出来的神秘符号，它超脱具体的动物形象，指向一种巨大的原始力量，从而突出令人畏怖、残酷和凶狠的一面。商周青铜器中的饕餮形象，一方面是恐怖的化身，另一方面又是象征保护的神祇。它对异族是威吓恐惧的符号，于本族则有保护的神力。这种双重的宗教观念、复杂的情感和丰富的想象凝聚在怪异狞厉的形象之中。青铜时代的神秘面具（图2-15）有着怪异的纹饰，积淀着一股深沉的历史力量，威吓、蚕食、压制、践踏着那个粗野时代的人的身心。约四千年前的生产力水平和社会生存法则决定了当时的人们的生活状态与生存模式，他们也正是通过参与历史来完成早期人类社会的进程。这种从彩陶纹饰发展而来的变形的、幻想的、可怕的形象给人一种神秘的威吓力量，这不仅仅在于形象本身的狰狞恐怖，还在于以这些怪异形象为象征的符号似乎带有某种超世间的权威和神力。今天我们若采用感伤的态度、人道的立场，便无法理解青铜时代的艺术。

而今我们面对遥远年代留下来的众多器物，既感受到神秘与深沉的历史力量所共同生成的崇高的美，同时也感受到那个时代原始的天真与拙朴的妩媚。

第三章
孔雀开屏

　　古印度是世界上伟大的文明古国之一，我们通常所说的四大文明古国包括古巴比伦、古埃及、古印度、中国。从世界文化的发展与传承来看，加上古希腊，用世界五大文明源头来看待，似乎更为恰当，即两河流域文明、尼罗河流域文明、印度河流域文明、爱琴文明、黄河文明，这也是目前世界上公认的五大文明发源地。

　　印度位于亚洲的东南部，它的东、南、西三面是浩瀚的大海，北面是终年白皑皑的高山，即主体位于我国境内的喜马拉雅山脉。这个看似四周为天然屏障庇护的肥沃大地在它的西北部却留有一个低平的缺口，古代外来的侵略者就是通过这个缺口给生活在这里的人民既带来了灾难，也带来了新的文化。

　　约在公元前3000年，雅利安人自伊朗高原进入了印度西北部，从达罗毗荼人和蒙达人的手里，夺取了印度河与恒河流域的土地。在雅利安人漫长统治的过程中，原始公社制发生了变化。随着国家的出现，所谓的种姓制度也产生了，它把社会分为四等：婆罗门为第一等，主要为僧侣阶层；刹帝利为第二等，主要是武士；吠舍为第三等，就是那些从事农耕、畜牧和经商的平民；首陀罗为第四等，是那些从事劳动的奴隶。前三个种姓是胜利的雅利安人，而最末的种姓多为战败被俘的达罗毗荼人。

　　公元前6世纪初，波斯王大流士（约前550—前486）又是通过那个缺口把大军带到印度，征服了印度以北的几乎所有地区，并把它作为波斯帝国

阿开密尼王朝的第 20 个郡。200 年后，马其顿的亚历山大（约前 356—约前 323）率领的希腊人又来到印度，但在这个国度里，亚历山大遇到的麻烦比他想象的要大得多。除了当地的村落公社的联合抵抗外，行军的艰苦、酷暑的难耐和离家太久的士兵的思乡之情，使这位喜欢漫游的帝王不得不下令回国。亚历山大和他的士兵们经过近 7 个月的艰苦行军，终于在公元前 324 年的四五月间回到苏萨（今伊朗境内）。一年以后，这位在世界史上创造过伟大奇迹的帝王也命归西天了。

亚历山大之后，印度的北部似乎留下了政治权力的真空。称雄于北印度的摩揭陀国的孔雀王朝开始兴盛，并逐步征服了印度河流域和恒河流域的广大地区，成为印度历史上第一个统一的大帝国。孔雀王朝时代（约前 324—前 187），对应于中国的王朝约为战国末期至秦、西汉早期。孔雀王朝是印度文化与波斯、希腊文化最初交流的时期。它的建筑、雕刻引进了波斯和希腊的岩石技术，开始普遍采用砂石作为建筑和雕刻的材料。因此，孔雀王朝的艺术中自然融合了波斯和希腊艺术的因素，特别是宫殿建筑与装饰雕刻明显受到波斯阿开密尼王朝的影响（图 3-1）。但必须强调的是，在孔雀王朝之前，也就是波斯、希腊的艺术之风影响印度之前，在这个国度里已有它自己的艺术传统和历史，勤劳智慧的印度人民创造

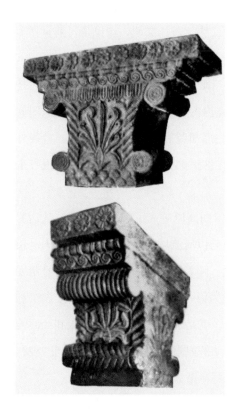

图 3-1　受古希腊和波斯艺术影响的宫殿柱头，公元前 3 世纪

出了自己的建筑风格和雕刻传统，只是他们所用的材料多为木材、象牙或黏土等而难以保存，最终腐朽于岁月之中。但是传统的经验被保留下来了，并在孔雀王朝时代的砂石作品中刻下印迹。

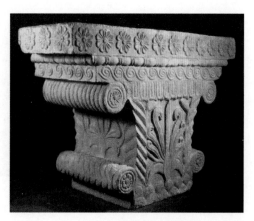

图 3-2　雕刻精美的华氏城王宫柱头

孔雀王朝的开国君主旃陀罗笈多（前 340—前 298）又称月护王，是首位将印度次大陆大部分地区统一于一个政权之下的君主。他于公元前 322 年至前 298 年间在位。马其顿国王亚历山大大帝从印度河流域撤走，在旁遮普设立了总督，留下了一支军队。这时，月护王率领当地人民揭竿而起，组织了一支军队，赶走了马其顿人。随后，他又推翻了难陀王朝，建立了新的王朝，定都华氏城。有一种说法是他出生于一个养孔雀的家族，因此，后来人们把月护王建立的王朝叫孔雀王朝。他的孙子阿育王（约前 304—前 232）是印度伟大的国王之一。在多次的战争之后，阿育王在公元前 269 年至前 232 年几乎统治了全部印度次大陆，王朝的版图迅速扩张。阿育王在位期间促成佛教从印度向外传播。

孔雀王朝的都城设在华氏城，这也是当时古印度最大的城市，位于恒河下游（约今天印度比哈尔邦巴特那附近）。据记载，华氏城规模宏大，气势雄伟，沿恒河岸绵延 15000 米。环城围有高大的木墙，墙上建造了 570 座塔楼。中国东晋僧人法显（334—420）在 4 世纪曾巡礼华氏城的孔雀王朝故宫，叹为观止地赞美道：城中王宫殿，皆使鬼神作，累石起墙阙，雕文刻镂，非世所造。随着岁月的流逝，辉煌一时的华氏城如今只剩下一些巨大的木栅栏残迹，但从 1886 年发现的一个黄褐色砂石柱头（图 3-2），我们

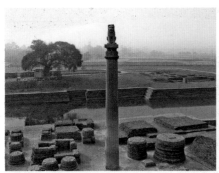

图 3-3　毗舍离的阿育王石柱

图 3-4　阿育王石柱上以婆罗米文书写的阿育王诏书

仍能感受到当年的华氏城宫殿是多么雄伟，那些装饰雕刻是多么精美绝伦。

　　孔雀王朝的第三位帝王阿育王是印度历史上第一个真正统一大帝国的雄主。他的仁爱之心在他征服羯陵伽之后突然闪现，开始对战争带来的灾难深表忏悔，宣称从此皈依佛教，决心用教义而不是刀剑去征服人们的心灵。他派遣使臣到印度境外的国家传播佛教，使佛教成为世界性的大宗教，同时也为佛教艺术的兴起拉开了帷幕。

　　孔雀王朝最著名的建筑雕刻是阿育王石柱柱头。阿育王为铭记征略，弘扬佛法，在印度各地敕建了 30 余根独石纪念碑式的圆柱（图 3-3、3-4），这些柱子一般高十几米，重 50 吨。其中最著名的是贝拿勒斯城外鹿野苑的石柱，柱头上刻有四只背对背蹲踞的雄狮（图 3-5），威风八面，咆哮的巨口和露出的牙齿刻画得逼真生动，腿部绷紧的肌肉和遒劲的足掌与钩爪塑造得雄浑有力，充溢着印度雕刻特有的生命感。中间层是饰带，刻有一头大象、一匹奔马、一头瘤牛和一只老虎，这四种动物之间都用象征佛法的宝轮隔开（图 3-6、3-7）。最下面一层是钟形倒垂的莲花。整个柱头华丽而完整，并且打磨得如玉般光润，这也是孔雀王朝雕刻艺术的一个较为显著的特色。

　　关于雕刻象、马、狮子、瘤牛等动物的意义，曾有不少解释。有的认为四种动物象征四个方位，有的认为它们是婆罗门教诸神所乘的禽兽，还有的

认为它们代表雄壮强劲，象征孔雀王朝的权威和力量。当然，在印度的文化和宗教中，这四种动物都是具有神性的。大象常用来象征释迦牟尼，在下凡入胎和六牙白象的本生故事中，大象就是佛的化身；狮子则代表雄猛和力量，在印度以狮子命名的人就很多；瘤牛被认为是神牛，在印度的各种宗教中被人们所崇拜；至于马，倒是外来品种，它是由雅利安人带到印度的，相传那些骑在马上的雅利安战士使当地的达罗毗荼人深

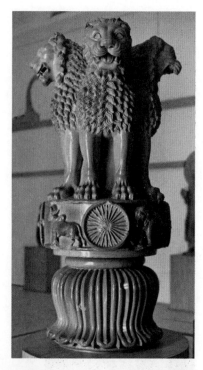

图3-5　现存的位于鹿野苑的阿育王石柱柱头

图3-6　柱头浮雕饰带上的狮子与大象　　　　图3-7　柱头浮雕饰带上的瘤牛与马

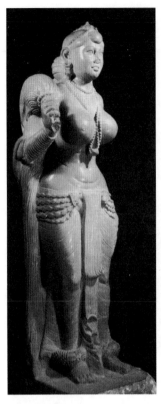

图 3-8 《持拂药叉女》，孔雀王朝

感恐惧，这才征服了他们，因此印度的宗教仪式中有祭马的典礼。

药叉是孔雀王朝人物雕像的主要题材。在印度的民间信仰中，药叉是男性的精灵，药叉女是女性的精灵。他们的起源可以追溯到雅利安人来到印度之前达罗毗荼人农耕文化中对生殖器的崇拜。药叉常常居住在山脉丘陵之中，守护着大地子宫中的贵金属和宝石，因而被视为财富的赐予者和守护神；药叉女则常常栖息在果树、花卉、溪流、泉水之中，促使花果繁茂、谷物增产，因而被视为自然生殖能力的源泉。《持拂药叉女》（图 3-8）是孔雀王朝时代的雕刻珍品，高 1.63 米，呈正面直立的姿势。她裸露的上半身微向前倾，浑圆的乳房被表现得异常夸张，右手拿着一柄长长的拂尘甩在肩后，仿佛随时准备行善赐福。她那浓密的卷发在脑后盘成优美的发髻，前额装饰着一颗硕大的顶珠，面部造型端庄、淳朴、温和，浮现出一种希腊古风式的微笑。药叉女的纤细腰肢和丰乳肥臀使其身体的造型曲线起伏而有变化，原始的生殖崇拜在对膨胀、饱满、丰腴的女性肉体的表现中升华为艺术的审美。

孔雀王朝时代是东西艺术交流融会的时代，同时也因为阿育王的反思忏悔、皈依佛门，为佛教艺术的兴盛提供了舞台。

第四章

奢华葬礼

中国历史上第一个真正统一的王朝是秦朝。公元前 221 年，秦王结束了春秋战国以来诸侯长期割据的局面，统一了中国，建立了以咸阳为首都的幅员辽阔的大一统国家。秦王嬴政自以为他创建了天下一统万世永存的帝国，夸张地采用了"始皇帝"这一称号。"三皇五帝"在中国古代的信仰体系中只用来称呼神或神话里的统治者，秦始皇自认为他的功德盖过了三皇五帝，他的王朝将万世无穷，他的子孙世代相袭。然而，事实并非如他所愿，他的王朝在他死后仅仅四年就灭亡了。

秦朝无疑是一个短命的王朝，从公元前 221 年建立到公元前 206 年灭亡仅仅 15 年的时间，然而这个短命王朝并不因为它存在时间的短暂而在历史上无足轻重。恰恰相反，它奠定了此后两千多年中国封建社会的基本格局，对中国历史的发展产生了巨大影响。

追溯到公元前 259 年初春的某一天，在赵国都城邯郸，一个男孩呱呱坠地，姓嬴名政，他就是后来彪炳史册的秦始皇。公元前 247 年，年仅 13 岁的嬴政继承王位，称秦王。此时的嬴政尚年幼，或许还无法完全理解"秦王"于他意味着什么，实际的大权掌握在编纂《吕氏春秋》的丞相吕不韦手中。嬴政在 22 岁时，正式加冕亲理朝政，他从先辈那里承袭了相当庞大的遗产。从公元前 230 年起，年轻的秦王凭借满腔热血和超凡气魄先后灭掉战国时代的六个诸侯国——韩、赵、魏、楚、燕、齐，最终，于公元前 221 年统一了天下。这一年，嬴政 39 岁。这位中国始皇帝在完成统一以后，凭借

他的胆魄实施了一系列措施，强化中央集权统治，期冀政权长治久安，期盼拥有的疆域更为辽阔。公元前210年，秦始皇病死在出巡的路途中，时年50岁。随着他的离去，这个寄托了他无限希望的王朝也就快要落下帷幕了。

作为中国第一位皇帝，秦始皇的是非功过，历史早有定论。他统一了中国，开创出一项前无古人的伟大事业，是中国历史上有所作为的皇帝；他穷奢极侈，无休止地奴役人民，是一位暴君；他第一次统一了文字、货币、度量

图 4-1　中国千古第一帝秦始皇像

衡，促进了国家的发展；他焚书坑儒，摧残了中国文化。如今，沿着历史的长河上溯数千年，我们无法真正目睹这位帝王的容颜，后人曾根据他的狂傲与自信、残暴与凶残勾勒出他的形象（图4-1）。面对这幅中国第一位皇帝的肖像，我们无法想象或许他本人也无法想象，是他开辟了中国帝王文化的先河，创下了中国文化乃至世界文化的一座丰碑。

在中国陕西省临潼县，至今屹立着秦始皇陵，历经时光风雨而雄风犹存。1974年3月一个极为平淡的日子，几位农民凿井时的偶然发现，使得一个震惊世界的文化遗迹在被岁月尘封掩埋两千年后重见天日，秦始皇陵兵马俑这一古代文明的伟大奇观终于向世人显露真容。面对这一中国乃至世界文明的奇迹，发出惊叹的不仅仅是我们这些滔滔黄河水养育的炎黄子孙，更有那些金发碧眼的外国人——整个世界为之惊叹。

秦始皇陵兵马俑在宽厚仁慈的地母怀中默默沉睡两千年后再现人间（图

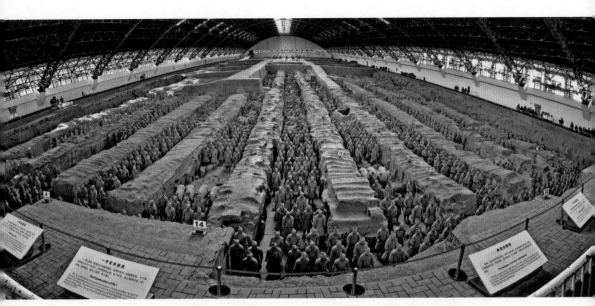

图 4-2　秦始皇陵一号兵马俑坑正面全景

4-2）。这些陶俑姿态安详、表情肃穆，整体气势恢宏，向后人默默地诉说着秦王朝的强大、秦始皇的奢华以及秦朝人拥有的智慧。面对世界文化的这座丰碑，我们仿佛能够感受到公元前 210 年，在关中平原美丽的骊山脚下举行的那场葬礼——中国第一代始皇帝魂归尘土。那是一场盛大的葬礼，又是一场奢华的葬礼，其策划者就是中国千古第一帝的秦始皇本人。

秦始皇统一中国以后，他的雄才大略变为好大喜功，追求丰功伟绩变为对堂皇的帝王气象的企慕。他在建立秦朝以后的几年里，广筑宫室，修建陵墓。唐朝诗人杜牧在《阿房宫赋》中记述"覆压三百余里，隔离天日"，足见当年秦宫室的恢宏与雄伟。"楚人一炬，可怜焦土"，给后世留下绵绵不绝的遗憾与无尽的沧桑。富丽堂皇的宫殿是秦始皇生前治理国家和享乐的地方，陵墓则是他"灵魂"最后的归宿。秦始皇相信鬼神存在，曾梦想过长生不死，永享人间欢乐，派人带了三千童男童女出海寻找长生不老之药，结果音信杳无。秦始皇意识到自己无法永生，然而他终究还是恐惧死亡。对生的

期冀与对死的恐惧促使他想把自己的陵墓建成人间宫殿，以便死后能继续享受生前的富贵荣华。为了精神有所依托，他要求帝陵建得威严、崇高、浩瀚、巨大；为了对物质充分地占有，他要求尽量把生前的一切都带入地下，甚至包括臣民和整个宇宙。凡不可能带入地下的，便尽可能地模拟和仿制。秦始皇始终不能忘怀曾为他统一中国立下汗马功劳的虎贲之士，自然期望这支军队能继续保护自己在地下永享安宁。秦始皇陵兵马俑是秦始皇为了显示帝王的权势、保卫死后的安宁所设计的陪葬品，当时的他根本没有意识到留给世人的是秦代高度发达的人类文明。

秦兵马俑自 1974 年发现以来，进行了大规模的发掘，根据发现顺序被编为一、二、三号坑。三个坑呈"品"字形排列，总面积达两万多平方米，总计各类战车百余乘、陶马六百多件、陶俑近八千件，还有大量的实用兵器。这些兵马俑不仅向我们如实地反映了秦代的兵种、兵器和军队陈列等丰富的历史文化信息（图 4-3 至图 4-8），而且向我们展示了秦代非凡卓越的雕塑艺术。如果说仰韶时代的人面鱼鸟、青铜时代的青铜饕餮是中国古

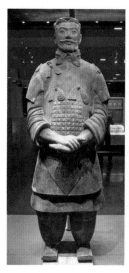 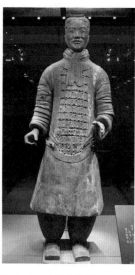 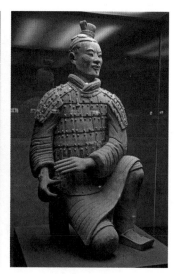

图 4-3　高级军吏俑　　　图 4-4　中级军吏俑　　　图 4-5　跪射武士俑

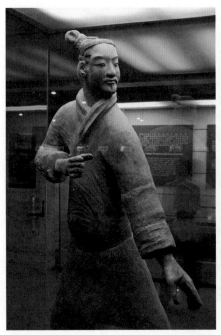

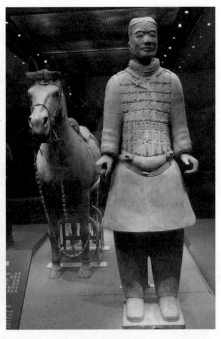

图 4-6　立射武士俑　　　　　　　　　图 4-7　鞍马骑兵俑

代艺术中浪漫主义的杰作，那么秦兵马俑雕塑则是中国古代写实主义的典范。

　　秦兵马俑有大、多、精、美等特点。说它大，是指雕塑的场面大（图 4-9）。检视整个世界，像秦兵马俑这样巨大而又围绕一个主题展现的艺术群雕在世界上是绝无仅有的。每件个体的雕塑如同真人、真马一样高大，这也是绝无仅有的。

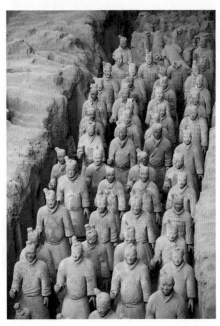

图 4-8　兵马俑的兵种排列

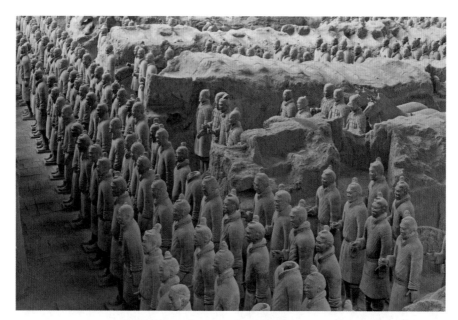

图 4-9　兵马俑是围绕同一主题展现的大场面雕塑

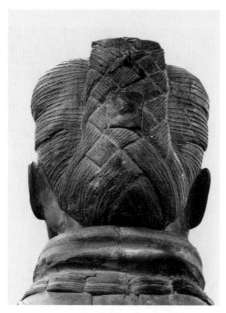

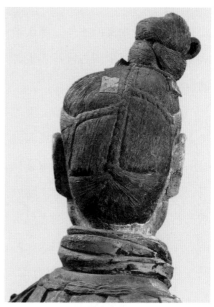

图 4-10　兵马俑发髻的雕刻 1　　　　图 4-11　兵马俑发髻的雕刻 2

说它多，是指其数量众多。世界艺术史上至今还没有发现过数量如此众多的群体雕塑，面对秦兵马俑似乎就能感受到秦朝军队征战时的万马奋蹄、车轮滚滚。说它精、美，是指其精雕细刻（图 4-10 至图 4-13），人物造型丰富（图 4-14 至图 4-17），展现了秦代军人的内心活动与思想性格。数量众多的兵马俑的面部表情在秦代工匠的手中避免了雷同：他们有的容貌端庄，稳健风雅；有的天真活泼，眉宇舒展；有的面宽体胖，表情随和；有的老练沉着，神情幽默；有的面带笑容，似心满意足；有的愁容不展，似有难言之隐。秦朝雕塑家运用写实的手法塑造了不同年龄、不同阅历、不同处境、不同地位的秦代军人，反映出他们不同的思想、性格和精神风貌。秦代工匠还利用雕塑艺术上独特的手法，使陶俑表现出动态和质感。陶马虽然四肢着地，但头部稍昂，鼻翼翕张，似乎跃跃欲行（图 4-18）。陶俑头上系结发髻的丝带微微上屈，似乎迎风而动。如此细微的写实艺术处理，使整个俑群寓静于动，

图 4-12　兵马俑发髻的雕刻 3　　　　图 4-13　兵马俑发髻的雕刻 4

图 4-14　面部表情各异的兵马俑 1

图 4-15　面部表情各异的兵马俑 2

图 4-16　面部表情各异的兵马俑 3

图 4-17　面部表情各异样的兵马俑 4

给人以千军竞发的意境，显得气
势磅礴、沉雄凝重。

　　两千多年的尘封岁月无情地
剥蚀了兵马俑最初美丽的色彩，
我们依稀可辨秦俑身上当年涂彩
的印痕（图4-19）。岁月的犁早已
将他们原有的美丽外衣剥落，而
今我们只能凭着想象、臆测当年
五颜六色、气势壮阔的兵马俑的
风采。

　　秦兵马俑以磅礴的气势、雄
浑的美默默地伫立在关中平原的
大地上。这些古老先民所创造的
雕塑气势恢宏，冷静安详地呈现
在世人面前。西方美学家认为，
崇高包含两个方面的内容：一是
力，雄壮的力量与气魄；二是量，
数量的巨大与超常。秦始皇陵兵
马俑向世人所展现的已不仅仅是
一种美，而是一种崇高。在力的
方面，兵马俑所占的空间超出常
人的一般视力，令人叹为观止。
在量的方面，在强烈的理性主义
的安排下，兵马俑几乎可以视为
同一节奏下的无尽重复，使观赏
者本身显得那样地卑微渺小。秦

图4-18　陶马头部稍昂，鼻翼翕张，似乎跃跃
欲行

图4-19　依稀可辨色彩的跪射武士俑

兵马俑整体的雄伟庄严得到强化，使我们感受到气吞六国、横扫八荒的千古始皇帝的惊人气魄。

秦始皇的才能和气魄不仅仅体现在他"奋六世之余烈"，建立了中国第一个统一的王朝，而且体现在他对陵墓的设计上。秦始皇继承了战国以来的厚葬风气，并把它推行到极致，使之成为后世帝王陵墓的范本。《史记》曾记载："始皇初即位，穿治骊山。"按中国古代的礼法，帝王一即位，便要修筑陵墓。秦始皇继王位那年只有13岁，"穿治骊山"修陵墓或许并非他本意。建陵之初有没有陪葬兵马俑的意图，无明文记载。随着六国的灭亡，海内大定，财富积聚，人力充足，具备如此条件，好大喜功的秦始皇开始修建陪葬兵马俑，设计了世界文明史上最为奢华的葬礼。两千多年前的秦始皇在自己陪葬兵马俑的设计上采用绳之于一，保持整体一致。秦始皇似乎知道唯其如此，才能突出扫除一切的磅礴气势。

秦始皇曾梦想他的子孙将祖业继续下去，二世、三世直至无穷世。然而秦王朝在他的穷奢极欲、严酷暴虐下只走过15个春秋，便随着他的死亡而灰飞烟灭。这位曾经对死亡怀有极端恐惧的一代帝王也只经历了人生的50个春秋，便告别了曾经拥有的繁华与辉煌，留下的是他花了38年修建的陵寝和许许多多令后人无法解开的千古之谜。或许八百里秦川温润的地层下至今还埋藏着与他有关的更多的将令世人震惊的奇迹，相信终有那么一天，历史会告诉我们一切。

第五章

陶俑舍生

在欧亚大陆的东边，日本列岛犹如联结成串的花珠，勾画出美丽的弧线，镶嵌在浩瀚的太平洋中。在年代久远的从前，它曾同欧亚大陆山水相连，唇齿相依。250万年前的地壳大变动将日本同大陆分开，汹涌的太平洋水趁势涌入。约一万五千年前，日本和大陆完全分离，呈现出近似今日的地理形状。

日本远不及中国文明古老。作为一衣带水的邻邦，灿烂的中华文化曾经辐射并影响这个群岛国家。面对源远流长、博大精深的中华文化，日本曾经多次派人进入中原腹地学习。今天，一些可靠的研究告诉我们，当联结这块土地和大陆的陆桥深深沉入大海之后，一道朦胧可见的文化之光从中国静静地穿射过去。在破晓之前的黑暗中，生活在这块土地上的人类终于开始文明胎动。

人类文明有多个文明系统，如果按照粗线条来看，东、西两大文明体系是最广义的概念。就日本的古代文明来看，无论按地理区域还是按观念形态，其均属于东方文明体系，而且从属于以中国为中心的汉文化圈。亨廷顿在《文明的冲突》中，将人类的文明细分为八大文明体系。这八大文明体系中，日本文明作为单独的文明，与中华文明体系并列存在，主要是因为日本的文明在其发展过程中，尤其是从江户时代开始，呈现出自己独特的面貌。

追溯日本文明的初始，日本有据可查的史前时代大约在公元5世纪结束，而此刻太平洋西岸强大而温和的中国早已创造了人类文明史上诸多丰

碑，经历秦汉两个强大的帝国，进入大分裂的魏晋南北朝时代。日本的史前时代包括新石器时代的绳纹文化、金石并用时代的弥生文化和铜器时代的古坟文化。

绳纹陶器文化是日本历史上第一个有代表性的本土文化。尽管日本人曾强烈地怀疑在绳纹陶器文化之前，古代日本存在过无陶器文化的时代，但终因诸多史实无法考证而成为一种猜测。绳纹文化约起于公元前7世纪或更早，止于公元前3世纪。绳纹文化遗址广泛分布于北海道至冲绳一带，其明显标志是绳纹陶器和陶偶。

绳纹时代早期，日本人主要靠采撷果实、猎取鸟兽、捕鱼捞虾来维持生活。这是一个极其原始的觅食经济时代，除了石镞或石斧等石器外，还出现了用兽骨、兽角制作的器皿，被称为"绳纹陶器"的日常杂器也在这个时候问世了。所谓"绳纹陶器"，以绳索按压在器皿表面而形成的绳纹而得名。绳纹陶器以绳纹做底，再运用刻线、雕饰、削磨等多种手法来装饰（图5-1）。纹样大多呈带状，主要为直线组合成抽象纹样，造型别致。这些绳纹陶器给我们以强烈的美感，使人为之惊叹。它们的造型最贴切地表现出原始人旺盛的生命力。这些绳纹陶器所反映的原始人的审美意识与窑艺技术，与绳纹时代中期以后所盛行的陶偶、陶面等陶器是一脉相承的（图5-2）。而且和制作陶偶、陶面一样，其表现方法说明原始人不光是为了实用的目的，也是本着一种极其有意识的造型目的来制作这些绳

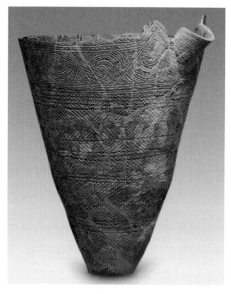

图5-1　单嘴深钵形陶器，日本，绳纹时代早期

图 5-2　火焰形陶器，日本，绳纹时代中期　　图 5-3　深钵形陶器，日本，绳纹时代中期

纹陶器的（图 5-3）。

　　用于祈祷的陶偶（图 5-4）、陶面显示了更
为积极的艺术表现意识。它们虽说和人体基本
相像，但不像那种模仿自然的艺术只是单纯地
再现人的形体，而是有意识地把人的形体抽象
化，似乎给陶偶、陶面注入了一种新的生命力。
促使原始人做出这种有意识表现的是一种抽象
欲望，这种抽象欲望和艺术地再现自然的模仿
欲望是互相对立的，所有艺术在产生之初都存
在这种现象（图 5-5）。产生这种现象的原因，
是原始人对外在世界感到惶惶不安。在倚赖自
然的恩赐、靠渔猎来维持生存的年代里，人们
对大自然中的许多现象无法解释，而森林中的

图 5-4　绳纹的维纳斯，日本，
绳纹时代中期

图 5-5　人形装饰有孔附沿陶器，日本，绳纹时代中期

图 5-6　具有原始巫术意义、用于祈祷的陶偶，日本，绳纹时代

各种猛兽又时刻威胁着他们的生命。原始人以敏锐的感性、直观的本能为基础，创造出容貌奇特、姿态怪异、图文抽象、符号神秘的陶偶和陶面（图 5-6），将人们在险恶的自然环境中求生存的愿望和力量充分表现出来。

公元前二三世纪前后，一个崭新的时代终于来到这个太平洋上的岛国。中国大陆的文化越过一衣带水的海峡，开始席卷这个仿佛由花珠串联而成的列岛的西南端。当时，中国经过七雄抗争的战国时代，秦统一中原建立帝国，继而是汉统治了广袤的国土，疆域之广，文明之发达，远非昔日商周王朝可以比拟。这使日本这个处于孤立的文化环境中、以缓慢的步调行进着的岛国受到新的影响，加快了历史前进的步伐，进入弥生陶器时代。日本的弥生时代开始于约公元前 300 年前后，结束于 250 年前后，历时大约 550 年。

弥生文化是伴随着由中国传入的水稻栽培技术而产生的金石并用的文化。陶器是弥生文化重要的内容之一，被称为"弥生式陶器"，一般呈红褐或黄褐色，烧成温度约 850℃。其制作方法是泥条盘筑，慢轮修整。器形大致可分为

图 5-7　器形与纹样相对平庸的弥生式陶器，日本，弥生时代　　图 5-8　铜铎，日本，弥生时代

壶形、瓮形、钵形和高脚杯等类。由于地域和时期的不同，弥生式陶器的形制变化比较复杂，与绳纹陶器已大不相同。与绳纹陶器相比，弥生式陶器在技术上有了惊人的进步，但器形和纹样却失去了绳纹陶器所具备的创造性，显得平庸（图 5-7）。从弥生时代开始，日本出现了金属器。世界文明古国一般先经历漫长的青铜时代，然后是铁器时代。日本则不然，铜器和铁器几乎同时由中国传入日本，这不仅仅给日本人的生活带来广泛而巨大的影响，而且给日本的造型艺术开辟了一个崭新世界。铜铎是日本弥生时代出现的一种青铜器物，从公元前 3 世纪至 3 世纪之间，大约流行了 600 年，在日本进入古坟时代即公元 4 世纪以后突然完全消失，成为日本史学家的一道难解谜题。此外，弥生时代的铜器上面出现了日本绘画表现的萌芽（图 5-8）。

　　人们把 3 世纪以后日本出现的新时代叫作"古坟时代"。古坟时代的文化以巨大的墓坟为特征，以替代殉葬舍生的陶俑为代表。当时，日本作为一个国家已经初步形成，出现了新的阶级制度，拥有强大权力的统治者已经出

现。在这个时代里，占统治地位的贵族们仿效中国的墓制，建造了规模浩大的陵墓。他们把大量外国进口的日常用品、祭祀用具、武器，或者这些物品的仿制品，作为陪葬品带入陵墓。在对待死亡的问题上，日本人与世界其他民族基本一致。那些曾经拥有巨大财富的贵族希望自己来生还能过今世同样的生活，于是将今世拥有的统统带走，实在不能带走的东西就用泥土仿造。陶俑就是活人舍生殉葬的替代品（图5-9）。

关于陶俑的起源，《日本书纪》曾记载，公元57年，垂仁天皇之弟倭彦命死去，遗骸埋入土中。按照当时的惯例，他身边的侍从必须活埋在陵墓四周。这些侍从不分白天黑夜，哭喊达数日之久，最后咽气而死。死后，这些尸体腐烂，散发恶臭，犬鸟云集，暴食尸肉，惨不忍睹，天皇遂动恻隐之心，下令禁止殉葬。4年后皇后去世时，天皇采纳建议，招来一百名陶俑艺人，命令他们用黏土仿制人、马以及各种器物，然后将这些东西代替活人，安放在陵墓周围，以充殉死。这就是陶俑的来历（图5-10）。

图5-9　替代活人殉葬的
武士陶俑（日本称之为"埴
轮"），古坟时代

图5-10　武士陶俑，日本，古坟时代

图 5-11　在圆筒表面简单刻画鼻子和眼睛的陶 俑，日本，古坟时代

图 5-12　放置在陵墓周围的陶屋，日本， 古坟时代

　　这仅仅是一个传说而已。陶俑并不是垂仁天皇执政时代被人们发明出来的，而是从一种只经过素烧的圆筒形陶土栅栏柱演变过来的。这种圆筒形栅栏柱一向作为带有装饰性的固土材料，围在陵墓四周，起固土或者围墙作用。从出土的陶俑来看，有些陶俑只在圆筒的表面简单刻画出鼻子和眼睛（图 5-11），这正说明人物或动物形象是从单纯的圆筒形陶土栅栏柱演变而来。在从简单的圆筒形陶俑到具有人马形状的演变过程中，宗教起了推波助澜的作用。圆筒形陶俑围绕在墓区的周围，有镇墓的巫术意义。房屋、动物、人物形陪葬陶器的出现，显示出墓主人试图将生前的权势和享乐生活全部带往阴间的愿望。在这方面，日本与中国的随葬陶器是一致的。从形式变化过程来看，模拟房屋和其他日用物品的陶器的年代可能最为久远（图 5-12），其次是动物陶俑（图 5-13），最后才是人物陶俑（图 5-14）。人物陶俑到公元 5 世纪才问世。虽然《日本书纪》记载的传说中提到了陶俑起源的年代，但人物陶俑制作的实际年代要比其所说的晚得多。

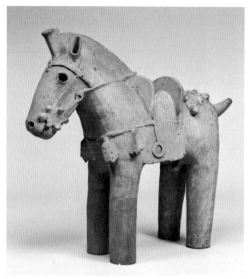

图 5-13　替代活马殉葬的陶马，日本，古坟时代　　图 5-14　人物陶俑，日本，古坟时代

　　纵观所有这些陶俑，人们可以感受到陶俑创作者活泼、新颖的造型意识。在遥远的从前，日本先民已能够在朴素的造型中，准确地抓住塑造对象的本质特质，朴实而明朗的陶俑面容、深幽的眼睛中饱含着无限的内容。这些工匠或许并未意识到，正是陶俑未加雕凿的地方成就了其所具备的魅力和美感。

　　随着古坟时代的变迁，尤其是厚葬习俗的淡化，作为舍生陪葬的陶俑逐渐消失。至于制作陶俑的风气具体止于何时，日本历史并无明文记载，至今仍然不甚明了。6 世纪中叶，佛教文化由中国经朝鲜半岛传到日本，日本迎来了文化史上最大的飞跃。中国的文化如同汹涌的波涛冲击日本，中华文明的光辉再一次润泽着这一太平洋中的岛国，日本结束了史前时代，迎来一个新的文明时代。

　　此刻，太平洋西岸，滔滔黄河孕育、滚滚长江滋养的中华民族，历史的进程已接近隋唐。

第六章

佛陀世界

在公元前 6 世纪的某一天，一个命中注定要闻名世界的人于喜马拉雅山麓迦毗罗卫国净饭王的宫廷中诞生了，他就是乔达摩·悉达多，被尊称为释迦牟尼，是佛教的创始人。释迦牟尼在 29 岁以前过着贵族生活，人间可以得到的幸福他都得到了：狩猎、玩耍，往来于阳光充足、鲜花盛开的花园和茂密的丛林之中，19 岁的时候还娶了一个美貌的姑娘为妻。但就算是这样的生活，他仍然十分苦恼，意识到这些仅仅是生存而不是真实的生活，是一个假日——一个已经延长得太久的假日。

当处在这样的心境中的时候，释迦牟尼遇到了四件事情，启发了他的思想。有一次他驾车出游，遇到了一个极其衰弱的老人，他的车夫指着这个贫困、驼背的老人说："这就是生活的道路，我们一定都会那样的。"当这件事还萦回在他的脑海中时，他又遇见了一个身患恶疾痛苦万分的人。车夫又说："这就是生活的道路。"他所遇到的第三件事情是看到一具没有被埋葬而肿胀腐烂的尸体，"这就是生活的道路"，车夫又说道。疾病、必死的命运、瞬息即逝的满足与幸福，这些问题一下子都涌入他的心际与脑海。接着他又遇到了一个四处游荡的苦行僧。据说当时在印度各地有许多这样的苦行僧，他们的目的就是寻求生命中某种更深奥的现实真相。释迦牟尼被这种行为和热情感动了，决心也要这样做。在一个月朗星稀的夜晚，他离开了家，离开了妻子和孩子，离开了带给他虚幻幸福的一切，来到文迪亚山脉一个峡谷的丛林中。在一棵菩提树下，释迦牟尼静坐沉思了 49 天，终于悟道成佛。

从佛教的最初创立到孔雀王朝的阿育王皈依佛门，其间有两百多年。虽然早期佛教由于反对婆罗门的神灵崇拜而不许塑造佛像，但到阿育王时代佛教的建筑及雕刻已初现端倪。窣堵波是塔的意思，它连同支提和毗诃罗一起构成了早期佛教建筑的基本形制，而阿育王时代的雕塑，尽管在表现上有象征性，但其弘扬佛法的目的已是非常明显了。

阿育王死后，曾经辉煌一时的孔雀王朝也随之瓦解，接下来的是统治北印度一百余年的巽伽王朝。这个王朝的诸位帝王都信奉婆罗门教，但他们对佛教采取宽容政策，阿育王时代开创的佛教艺术也得到了发扬光大。印度早期佛教的几座重要纪念物都建于巽伽王朝，其中最为著名的是巴尔胡特窣堵波（图6-1）与桑奇大塔（图6-2）。公元1世纪前后，由大月氏人建立的贵霜王朝也是印度历史上的一个大帝国，它的领土从印度西北部一直拓展到恒

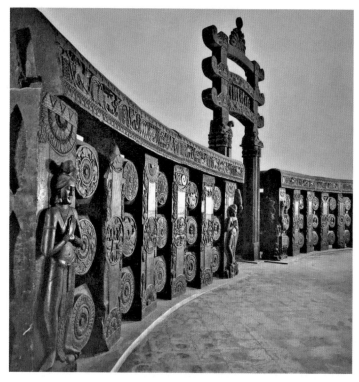

图 6-1　复原展示于印度博物馆的巴尔胡特窣堵波，印度

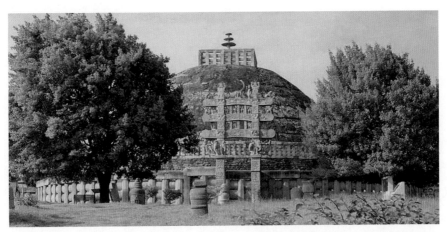

图 6-2　桑奇大塔东门，印度，巽伽王朝

河流域。在贵霜王朝时期，早期的佛教或小乘佛教已向大乘佛教转变，普度众生的思想深入人心，加之贵霜帝国统治的许多土地曾是亚历山大大帝的东方领土，深受希腊文化的影响，于是，佛教艺术在这个时候发生了巨大变化，迎来了大造佛像的兴盛时代。在贵霜王朝统治下的印度西北部的犍陀罗和北印度的秣菟罗最先打破

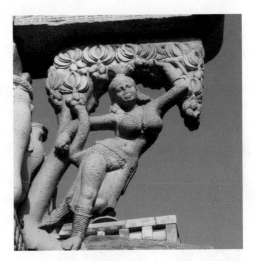

图 6-3　桑奇大塔东门的药叉女，印度，巽伽王朝

印度早期佛教雕刻只用象征手法表现佛陀的惯例，创造出了最早的佛像，这离佛教的最初创立已有 500 年。一般来说，犍陀罗的佛像基本上是仿照古希腊罗马神像创造的一种希腊式佛像，造型高贵冷峻，衣褶厚重，强调沉静内省的精神因素；而秣菟罗的佛像则是参照本地传统的药叉雕像（图 6-3）来创造的印度式佛像，造型雄浑伟岸，薄衣透体，追求健康裸露的肉体表现。

另外在南印度的阿马拉瓦蒂，佛教雕刻则更纯粹地继承了印度本土的艺术传统，造型纤细柔美、生动活泼。

在犍陀罗地区出土的片岩浮雕《尸毗王本生》是比较典型的犍陀罗风格（图 6-4），以较为写实的手法表现了佛陀前世的化身之一尸毗王割肉贸鸽的情景。在这件作品中，印度的故事、希腊的造型和中亚的服饰熔于一炉，是贵霜王朝文化大交流的最佳见证。犍陀罗佛像中的精品《佛陀立像》（图 6-5）高 1.42 米，用青灰色片岩雕成，创作时代为公元 2 至 3 世纪。这尊佛像的头部造型非常接近希腊雕刻中的阿波罗，脸型轮廓分明，面貌清秀文雅，鼻梁笔直修挺，眉毛细长弯曲呈月牙形，眼窝较深，半闭的眼睛流露出深思内省的神情，嘴唇很薄，下巴丰满，耳垂拉长，顶上发髻如同阿波罗头顶的发髻，覆着自然优美的波浪式卷发。犍陀罗的这种佛像造型对后来的中国佛教艺术有着深刻的影响，从新疆一直到云冈的许多佛像造型中可以找到大量

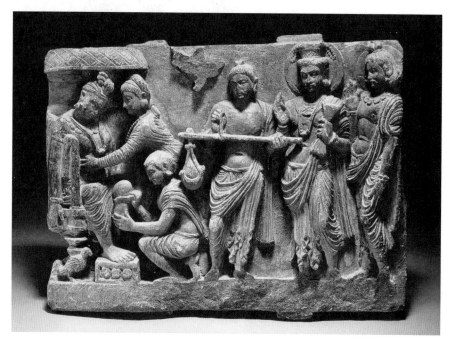

图 6-4　典型的犍陀罗风格的浮雕《尸毗王本生》，印度，贵霜王朝

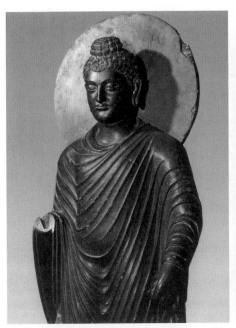 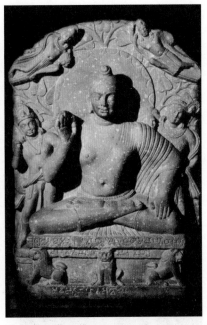

图 6-5　犍陀罗佛像精品《佛陀立像》（局部），
印度，贵霜王朝

图 6-6　体现印度式佛像风格的《佛陀坐像》，印度，贵霜王朝

的例证。

　　秣菟罗的印度式佛像与犍陀罗的希腊式佛像有着明显的区别，前者强调健壮裸露的肉体表现，而后者则更加注重沉静内省的精神因素。《佛陀坐像》（图 6-6）最能体现出秣菟罗的印度式佛像风格。佛陀脸型方圆，面颊饱满，眉毛隆起，弯若弓形，双目圆睁，正视前方，有点咄咄逼人的态势，不像犍陀罗的佛像双目半闭，神态安详地陷于深思之中。秣菟罗的这尊佛像所披的袈裟不是那种衣褶厚重的罗马式长袍，而是薄衣透体，传达出一种充满血肉和力量的强烈的生命感。秣菟罗佛像多采用中印度地区出产的红砂岩来雕刻，有的岩石上还带有米黄色或白色的斑点，色调非常温暖，与犍陀罗佛像的青灰色岩石大不相同。

　　笈多王朝是继孔雀王朝之后建立的印度人统一的大帝国。这一时期，印

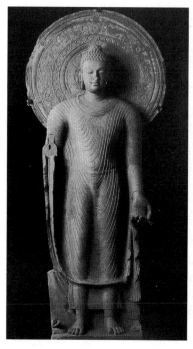

图6-7　秣菟罗风格的《佛陀立像》，印度，笈多王朝

度的社会经济发达，海上贸易兴旺，加上笈多王朝的统治者实行奖掖文艺的政策，使当时的宗教、哲学、科学、文学和艺术得到全面的发展和空前的繁荣，佛教艺术也臻于鼎盛。笈多王朝的佛教雕刻艺术家们在继承贵霜王朝的犍陀罗雕刻与秣菟罗雕刻传统的基础上，遵循印度民族的古典主义审美理想，创造出了纯印度风格的笈多式佛像。它在高贵单纯的肉体塑造中熔铸了深思冥想的宁静气质，使灵魂和肉体在美的意义上得到高度的统一，代表着印度古典主义艺术的最高成就。

笈多式佛像又可分为两种地方样式，即秣菟罗式和萨拉纳特式。秣菟罗式佛像最著名的代表作是创作于公元5世纪前半叶、在秣菟罗的贾马尔普尔出土的《佛陀立像》（图6-7），高2.17米，用红砂石雕刻而成。这尊佛像无论是外在的造型刻画，还是内在的精神追求，都体现了笈多式佛像的特有风格：宁静的面容、冥想的眼神、整齐的螺发、颀长的身材、硕大而装饰华丽的光环。尤其值得一提的是那半透明的袈裟，从双肩至胯部垂下一道道平行的U字形衣纹，纤细如丝，仿佛微风吹皱池水，逐层荡开涟漪，体现出精湛的雕刻技艺。

萨拉纳特地区位于中印度，又译"鹿野苑"，是佛陀启教的地方。萨拉纳特式佛像与秣菟罗佛像同属于印度传统艺术范畴。萨拉纳特式佛像最著名的代表作是出土于楚那尔的砂石雕刻《鹿野苑说法的佛陀》（图6-8）。在这尊佛像台座正面的浮雕中央刻有法轮，两侧和下部跪拜着两只鹿、五比

丘和母子信徒，表现的是佛陀在
鹿野苑初次说法的传说。佛陀在
台座上结跏趺坐，胸前双手作转
法轮势，面部表情静谧安详，眼
帘低垂，目光凝视着鼻尖，流露
出一种沉思静虑的内省神情。那
莲花瓣似的嘴唇微微翘起，浮现
出发自内心的微笑，略带一丝神
秘意味，暗示着他已参透人生的
真谛。头后的光环硕大精美，装
饰华丽，光环顶部两角各有一个
飞天，象征着佛陀已进入唯识玄
想、华彩缤纷、圆觉无碍的精神
境界。在这尊佛像上，薄如蝉翼
的袈裟若隐若现，似有似无。这

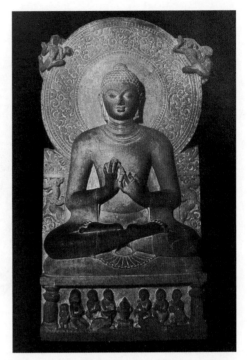

图 6-8 《鹿野苑说法的佛陀》，印度，笈多王朝

种晶莹明澈、轻虚空灵的衣饰处理意在显露出佛陀清净无垢的肉体和灵魂。

　　笈多王朝也是印度佛教绘画的黄金时代，阿旃陀石窟是印度佛教绘画的
宝库（图6-9）。早在孔雀王朝阿育王推崇佛教之际，这个在古梵语中意为
"无思""无想"的阿旃陀镇，因临近古代商旅和香客络绎不绝的商路，便有
许多佛教僧人来此传教。他们依山傍水开凿石窟佛殿僧舍，并雇佣画匠绘制
佛教壁画，吸引过往的信徒朝拜。从公元前2世纪到公元7世纪，在阿旃陀
附近的一座马蹄形山脉中陆续开凿了29座石窟。这里的溪谷岩壁高76米，
29座石窟沿着陡峭的岩壁从东到西绵延约550米，宛如一个天然的大画廊。
随着佛教在印度本土的衰微，这些石窟被废弃了，在高山丛莽之中湮没无闻
了有千年之久，直到1819年被几个英国殖民士兵发现。不过，我国唐玄奘
法师的《大唐西域记》对阿旃陀石窟的地位、造像、雕刻、建筑等有较为详

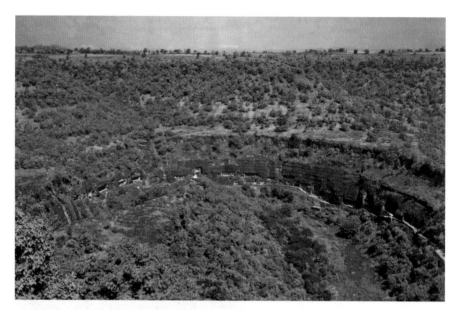

图6-9　阿旃陀石窟全景，印度，笈多王朝

尽的叙述，因此，中国古代文献对研究印度的古代史有着极其重要的价值。

　　考古学家根据石窟从东向西的排列顺序确定了编号，而与石窟开凿年代的先后无关。从年代上来看，倒是中间几个石窟先行开凿，然后再向两边延扩，其分期为：第4—13窟为早期（前2世纪—公元4世纪），第14—19窟为中期（5—6世纪，图6-10），第1—3窟和第20—29窟为晚期（8—10世纪）。从绘画角度来看，第16、17窟是阿旃陀艺术的精华所在，这些壁画创作的年代正值笈多王朝兴旺的时期，有着高贵单纯的造型与华丽繁缛的装饰，体现出宁静的精神美与活泼的肉体美的高度统一。第16窟的壁画暗色调居多，暗褐色占支配地位。其中壁画《难陀皈依》（图6-11）是一幅经典之作，描绘了释迦牟尼的同父异母兄弟难陀被诱出家的故事。壁画采用的是一图数景的连续性叙事方式，一景中难陀坐在地上歪着头，可能表示他正在被剃度。右边另一景有一座圆柱凉亭，难陀坐在一群和尚中愁眉苦脸，因为舍不得离开他新婚的美貌妻子孙德丽。《难陀皈依》中最精彩的一幅画

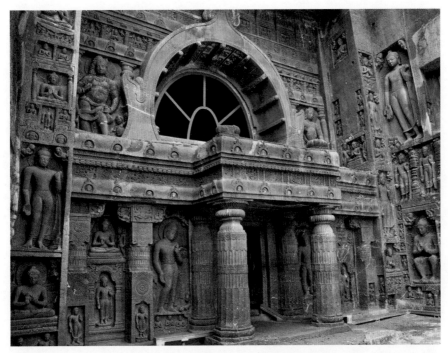

图 6-10　阿旃陀石窟第 19 窟正面，印度，笈多王朝

图 6-11　第 16 窟壁画《难陀皈依》（局部），
印度，笈多王朝

图 6-12　第 16 窟壁画《悲痛的公主》，印
度，笈多王朝

面是《悲痛的公主》（图 6-12），描绘的是孙德丽公主看见使者捧回难陀的
宝冠，得知丈夫已出家，即刻昏倒在侍女们的臂弯里的情景。画面上的侍
女和其他人物都愁眉不展，似乎在分担公主的痛苦。沉默的石柱、苍白的花

图6-13　第17窟《因陀罗与天女们》（局部），印度，笈多王朝

朵以及檐头一只引颈张望的孔雀仿佛也被现场的气氛所感染而产生共鸣。《难陀皈依》以叙事的方式，通过对人物悲哀感伤的面部表情，以及动态和手势等细节的刻画，表现了皈依佛门的"悲悯味"，同时为了强化这种"悲悯味"，又特意对公主丰腴柔美的风姿做了充分的展示。这种对眷恋世俗之"艳情味"的表现，说明了皈依过程的艰难和皈依后的虔诚。

第17窟的壁画要比第16窟的壁画明快热烈，以亮色调为主。《因陀罗与天女们》（图6-13）是其中的代表作，描绘的是吠陀主神因陀罗在一群天女、乐师的簇拥下飞翔云际的情景。因陀罗头戴宝冠，腰悬佩剑，肤色白皙，仪态雍容。前倾的腰身、弯曲的膝盖和胸前一串串甩向背后的珍珠暗示着因陀罗在向前飞动。壁画上除了他身边两个美丽的天女外，还画有不少飞翔的乾闼婆和阿布萨罗。但是阿旃陀壁画中的飞天一般都没有中国敦煌莫高窟壁画中的飞天那样长长的飘带，她们是通过身体四肢的弯曲，借助衣饰和饰品的大幅飘摆，表现出飞翔的动态。

公元8世纪，随着印度教的兴起，印度的佛教及佛教艺术走上了衰亡之路。这一创始于印度本土，并融合了诸多民族文化的伟大宗教和艺术虽然在它的故乡销声匿迹，但释迦牟尼的形象和他从降生至涅槃的故事，一直在中国、日本以及东南亚诸国的石窟、庙宇中，被完好地保存和生动地讲述着。

第七章

马踏匈奴

汉继秦之后，重建了统一的中央集权的封建帝国。西汉（前202—公元8）前期，社会相对安定，经济也有所恢复和发展。汉武帝时期，西汉王朝达到强盛的顶峰；武帝以后，西汉王朝逐渐衰微，最终在外戚争权以及农民起义的大潮中崩溃。西汉与东汉之间，存在一个王莽建立的新朝。作为一个历史王朝，新朝的存在只有14年，在中国历史上的存在感并不强。此后，光武帝刘秀建立东汉（25—220）。建政之初，光武帝采取了一系列休养生息的措施，阶级矛盾得到缓和。东汉后期，由于外戚与宦官的争权夺利，东汉王室逐渐衰微，统治上也变得黑暗，爆发了以"黄巾军"为首的农民大起义，继而又有豪强集团之间的混战与征伐，东汉政权随之土崩瓦解。紧接着出现的是魏、蜀、吴三国鼎立的局面，中国历史的进程进入三国两晋南北朝时期，这也是继秦朝之后中国历史上出现的第一个大分裂、大动荡的时期。

420多年的两汉王朝，虽然历经多次兴衰变迁，但从整个封建历史的进程来看，仍处于发展的前期。它奠定了以汉族为主体的统一的多民族国家的基础，在人类文明发展史上和西方的古罗马共和与帝国时期遥遥对应。这期间，王朝各方面的建树都空前伟大。随着西汉张骞出使西域、东汉班超出关经营以及对匈奴人多次出击，中国通往西方的"丝绸之路"变得畅通起来，这对东西方的经济发展、文化交流起了极大的促进作用。对中国而言，不但从西方传来了当地的物产，而且也传来了异域的音乐、美术、神话传说，特

别是印度的佛教及其艺术的传入，对中国后世文化艺术的发展产生了重大的影响。

秦、汉艺术最明显的区别，在于对形似和神似的追求不同。秦朝艺术以写实为主，秦始皇陵兵马俑以真实的形象，再现了秦始皇气吞六国的气魄和秦帝国的精神风貌。汉代艺术则一改秦人风格，在形似的基础上力求神似，以写意为主。汉代帛画中虚无缥缈的仙境，画像石、画像砖简练的线条，都充分显示出汉代艺术的时代风格。霍去病墓前的石雕更是这一风格的典型代表。

霍去病（前140—前117）是汉武帝时骁勇善战的青年将领，大将军卫青的外甥。秦末汉初，我国古代北方少数民族空前强盛，经常通过战争掠夺人口和财富，侵扰中原，成为汉朝统治的严重边患。西汉前期，因经济和军事力量不足，只能一面防御，一面采取"和亲"结约的策略，但匈奴首领几乎"百约百叛""暴害滋甚"。到汉武帝时期，西汉已相对强大，汉武帝刘彻决定进行反击匈奴的战争。霍去病18岁就随大将军卫青投入这一战争，屡建奇功，以六战六捷的战绩，打败了盘踞在北方的匈奴军，解除了匈奴的长期威胁，为安定边防、发展农业生产、沟通西域交通、促进西亚各国与汉朝的经济文化交流建立了卓著功勋。霍去病也因此名声大振，永垂青史。

只可惜这位曾经令匈奴人魂飞魄散的勇猛战将，在公元前117年因病而英年早逝，为了国家和民族献出了年仅24岁的生命。霍去病的早逝，令汉武帝极为痛惜。为了表示对这位功臣的恩泽，汉武帝赐予霍去病陪葬自己陵寝的特殊待遇。为了纪念这位传奇式的青年将军，他命令工匠将霍去病的坟墓建成一座小山模样，以象征将军生前征战过的祁连山，并举行了盛大的葬礼。如今，盛大的葬礼已无法再现，而这位名垂千古的青年将军的陵墓至今屹立在陕西省兴平市，安静从容地面对世人（图7-1）。

霍去病墓草木森森，磐石累累。为了使这座象征性的"祁连山"更具有西北山区的特点，体现祁连山的环境，陵墓的设计者将花岗岩雕刻成伏虎、

卧牛、野猪、马、象等动物形象，隐杂在山形墓地上，以体现这一陵墓的特殊意境。这种把石雕与陵墓特别是墓主人的历史功绩有机地结合在一起的艺术构思，比起那些将石雕对称地排列在墓前的做法，实在是独出心裁的杰出创造。

图7-1　霍去病陵墓外景，陕西省兴平市

霍去病墓群雕以《马踏匈奴》为主体，配合象征霍去病战斗生涯的山形墓和极富祁连山特征的典型环境，整个陵墓成为一座最能激发起对英雄的崇敬和联想的丰碑。《马踏匈奴》（图7-2）是全部石雕群的点睛之作，可以说是对古战场血腥厮杀的再现，也是霍去病赫赫战功的象征。一匹壮硕矫健的战马镇静自若地岿然挺立，马腹下卷缩着一个仰首朝天、狼狈挣扎的匈奴士兵，他被马蹄践踏，手里拿着弓箭，龇牙咧嘴，须髯如戟，虽凶狠剽悍，但仍无法挣脱重如泰山的战马的镇压。整件作品中战马的"静"与士兵的"动"形成

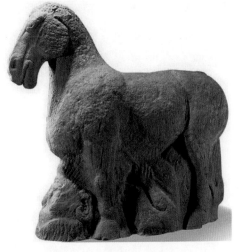

图7-2　以写意为主的霍去病陵墓石雕《马踏匈奴》，西汉

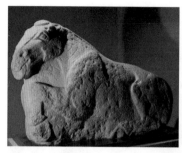 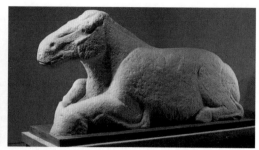

图 7-3　神骏勇毅的《跃马》，高 150　图 7-4　昂首警视的《卧马》，高 114 厘米，长 260
厘米，长 250 厘米，西汉　　　　　　厘米，西汉

对比，生动地表现了汉帝国国运强盛的气势和泱泱大国君临天下的气派，从
而反衬出匈奴侵略者的渺小和不堪一击。匈奴形象的凶悍，表明了战争的残
酷与胜利的来之不易，矫健的战马不仅象征着胜利者的威仪，而且还象征着
汉帝国的强大。

　　霍去病墓群雕中的《跃马》（图 7-3）后腿屈蹲，前腿抬起，作昂首奋
力腾跃之势，给人以强烈的紧张惊险的战斗印象。《卧马》（图 7-4）虽作憩
息之态，但它昂首警视前方动静、准备随时纵身而起的神态，也表现出战争
环境中的特殊氛围。《马踏匈奴》以及《跃马》和《卧马》三种不同的姿势，
使观者由战马自然而然地想到英勇善战的青年将军和无数浴血疆场的战士，
这也是这组纪念雕刻所要表达的主题，引发人们对那些为了保卫国家而浴血
疆场的英雄的景仰和怀念。三匹马从不同的场景、不同的角度，完整而又统
一地勾勒了战争的面貌。

　　霍去病墓雕刻组群除石马外，还有牛、虎等诸多动物造型。其中《卧
牛》（图 7-5）形体庞大厚重，别具一种朴厚强力之美。它卧而不眠，有着和
战马相似的警觉凝重神情。陵墓雕刻中，以牛为题材的作品比较罕见。《卧
虎》（图 7-6）的形象在古代陵墓雕刻中则较为常见，但霍去病墓前的卧虎
单纯洗练，不作张牙舞爪、威猛逼人之势。不过，它虽作平正伏卧之状，但
锐利的目光、略略耸起的肩颈、微微收缩的前爪和卷向腰背的尾巴等微妙刻

图 7-5　卧而不眠的《卧牛》，高 115 厘米，长 258 厘米，西汉

图 7-6　威猛逼人的《卧虎》，高 78 厘米，长 212 厘米，西汉

画，仍让观者感受到它凶猛迅捷的性情特征。

　　霍去病墓上的群雕，除了《马踏匈奴》采取立姿以外，其他动物造型一律采取卧姿。古代的雕刻匠师们根据岩石的天然形状，因材施艺，利用石块本身的质感和量感以及石头本身的张力，赋予顽石以生命和活力，把人与动物内在的生命力、精神状态与个性淋漓尽致地表现出来。百战沙场的战马的镇定与勇敢、失败垂死的匈奴士兵的恼怒与狰狞、跃马的矫健、卧牛的驯良、伏虎的机警，无一不栩栩如生。

　　霍去病墓雕刻艺术与陵墓的有机结合，在中国陵墓雕刻中独树一帜。霍去病墓的总体设计表现了西汉艺术家杰出的艺术才能，突破了汉以前旧的雕

刻程式，不像秦始皇陵那样依靠庞大的兵马俑阵仗来显示其严整的军威，而是采用以一当十、以少胜多的艺术手法。它是汉代以后整个中国古代大型纪念碑雕刻的典范。汉代艺术总的风格是浑厚质朴、深沉雄大，霍去病墓石刻正是这种风格的典型代表。它将整个墓冢和墓主人的历史功绩有机地结合在一起，成为陵墓雕刻史上的千古绝唱。这种艺术风格的形成绝非偶然，它是正处于上升时期的地主阶级与世奋争、生机勃勃的精神面貌在艺术上的反映。霍去病墓的石刻群雕，以多种雕刻手法创造并发展了中国古代的雕刻艺术，同时开拓了新的中国式纪念碑雕刻风格，成为中国古代雕塑艺术发展史上一座划时代的里程碑。鲁迅先生说"唯汉人石刻、气魄深沉雄大"，霍去病墓石雕深沉雄大的气魄反映了西汉时期强盛的国力，堪称中国古代石刻的杰出代表。

几千年以来的似水流年早已将秦汉诸帝陵前的装饰雕刻洗涤得了无印痕，所幸的是霍去病这位曾经为了国家安危而在大漠上奔走，令匈奴人闻之色变的英雄的陵墓雕刻虽历经千年的沧桑与自然的侵蚀至今犹存。这一雕刻群组的存在不仅向后人叙说了西汉的那一段历史，而且向后人展示了我国现存最早同时也是最著名的纪念碑雕刻的卓绝。

汉代的艺术是写意的艺术，这一点不仅仅反映在汉代的雕塑中，而且在同时代的绘画中也得到体现。汉代厚葬之风盛行，陵墓作为人死后肉身的永久栖宿之所，帝王与王公贵族都十分重视，不惜耗费巨资，花费大量的人力物力去营造死后的家园。除了墓前的石碑、石刻以外，墓室中也绘制壁画，图绘墓主生前的生活及神异形象。这些绘画形态无一不与当时的社会风气密切相关。除了墓室壁画与画像石、画像砖之外，湖南长沙马王堆汉 1 号墓出土的西汉帛画（图 7-7）曾引起海内外广泛的关注。1 号汉墓出土的这幅彩绘帛画高 205 厘米，上宽 92 厘米，下宽 47.7 厘米。经考古证实，这是西汉初诸侯、长沙国丞相轪侯利苍之妻的墓葬品。帛画的内容，从上到下被三条平行线分割成四部分，上部和底部代表天界与阴间，中间两部分表示人间。

从内容上看，它描绘了宇宙空间中从天国到人间和阴间的景象，在表现手法上利用疏密、大小的变化，使画面具有空间感。

之后从利苍儿子的墓中出土了类似的帛画，其中有一件幅面非常大、保存非常完好的帛画，绘有阵容庞大的车马仪仗队伍和贵族家庭的闲适生活场景，实质是墓主生前生活的记录。这幅画没有一般葬礼仪式上常见的神秘色彩，而是用不同的艺术语言，将所绘人物层层排列，加以变化组合。远景人物面向观者，中景人物以侧面表现，近景人物只描绘背面。虽没有采用透视法，但仍能表现出画面的空间（图7-8）。

两幅帛画都描绘了墓主生前的生活片段，以及幻想升天，追求永生不朽。从另外一个意义上讲，帛画融入的神话传说反映了古代人们

图7-7　长沙马王堆1号汉墓出土的彩绘帛画，西汉

图 7-8　长沙马王堆 3 号汉
墓出土的彩绘帛画，西汉

对天地大自然的朴素解释和奇幻想象。

在漫漫的人类历史长河中，汉代的艺术虽然还处于早期的稚拙阶段，但它为后世艺术的发展准备了条件。而今我们再次面对《马踏匈奴》雕塑，依稀可以感受到那个时代力量的震颤，隐约可以领略到塞外飞雪、大漠孤烟的凄美。诸多的汉代墓室壁画、雕塑、陶俑表达了古人对生与死的理解和参悟，也是汉代人曾经拥有的那一段岁月的缩影。汉朝艺术的博大宏伟、雄浑粗犷，曾广泛影响中亚、朝鲜、日本等地。

六朝"三杰"

　　东晋的顾恺之与南朝的陆探微、张僧繇曾在魏晋南北朝绘画中创造辉煌的成就，号称六朝"三杰"。他们所创造的绘画风貌对南北朝以及后世的绘画艺术有着深远的影响。如今，一千多年过去了，他们的艺术如永夜中的明珠熠熠生辉，至今屹立在中国绘画的历史长河中。

　　中华文明造就了许多半人半仙式的人物，关于他们的记载常常是由后世完成的。中华民族是一个极富想象力的民族，这些记载经常在史实中夹杂着传说，因此，我们很难区别哪些是事实，哪些是虚构。顾恺之就是这种人物之一，他的名字几乎成了"绘画起源"的同义词。有关顾恺之生平的最早记载出现在刘义庆的《世说新语》，其中记载了当时流传的关于他的许多传奇故事。顾恺之逝世400年后，这些传奇故事又经过加工成为顾恺之的第一个传记文本编入《晋书》。唐代以前的评论家在评论顾恺之的作品时曾存在较大的分歧，唐以后的文人则大都对他倍加推崇。随着时间的推移，顾恺之在画坛上的名气越来越大，他的崇高声誉使得人们将早期无法考证的作品都归于其名下。现今我们所能见到的《洛神赋图》《女史箴图》《列女仁智图》等摹本的原本也都相传为顾恺之所绘。他的生卒年也已无法考证，史料记载的时间为约345年至406年。

　　随着时光车轮的行进、岁月尘埃的堆积，我们已无法考证顾恺之其人及其艺术。其实这些对我们来说不十分重要，偶像的存在自有其存在的理由。这位半人半仙的画坛高手在中国艺术中所享有的崇高地位已坚如磐石，强不

可摧。怀疑他，未必见得荒诞；否定他，则显得可笑与愚不可及。

根据历代史书记载，顾恺之字长康，小字虎头，晋陵无锡人，也就是现在的江苏无锡人，博学多才，能诗善文赋，精书法，尤工绘画，62岁终。《晋书·顾恺之传》记载："俗传恺之有三绝：才绝、画绝、痴绝。"关于顾恺之的"三绝"，历代都流传着具有传奇色彩的故事。

关于"才绝"，顾恺之聪颖博学，擅长文辞。他所著《顾恺之文集》虽已失传，但其中的精彩篇章仍为后人所传诵。相传他所作的《四时诗》只用短短二十个字便形象地概括出大自然不同季节的特征："春水满四泽，夏云多奇峰。秋月扬明辉，冬岭秀孤松。"从一鳞半爪的文字中，我们可以感受到他在文字创作方面所具有的丰富想象力。除此而外，在书法方面，顾恺之同样具备精深的造诣。《世说新语》记载，东晋著名书法家羊欣常常与他研讨书画，"竟夕忘倦"。

所谓"痴绝"，据《晋书·顾恺之传》记载，顾恺之在桓玄门下时，曾有一柜自认为画得很好的精品，加封题签后寄存在桓玄那里。贪婪的桓玄开柜窃取其画，然后把柜封好归还给顾恺之。顾恺之见封题如初，但柜中画已失，便说："妙画通灵，变化而去，犹人之登仙。"窃取顾恺之心爱的绘画，这自然是桓玄出于贪心，如果真的追究根底，必然会闹成僵局，不如以"痴"来搪塞。类似于"痴"的趣闻轶事很多，虽然难辨真伪，但毕竟已经千古流传。追究根源，这一类记载似乎也有一定的可信度。顾恺之处于东晋王朝偏安局势日趋衰微的时代，魏晋以来士族文人谈玄学，放浪形骸成为社会风气的主流。顾恺之侧身于权贵与名士之间，他所表现出来的"痴黠"与东晋士大夫陶醉玄虚、追求精神超脱的品性密不可分。

在中国绘画史上，顾恺之的"画绝"已成为流芳百世的千古绝唱。顾恺之的绘画创作，以道释、人物、肖像为主，兼能山水、禽鸟等。历代评论家都对顾恺之给予高度评价，总体可以归纳为：

就顾恺之的绘画成就而言，"似得对象的神明，如负有日月所有的光辉"。

就顾恺之的天才而言，"是独立无偶的杰出者，自苍生以来所未曾有"。

顾恺之的绘画运思是"思侔造化"，"凝神遐想，妙悟自然"，达到了"离形去知，物我两忘"的境地。

顾恺之的画面表达"天然绝伦"，"神气飘然在烟霄之上，不可以图画间求"。

历代评论家对顾恺之评价之高，可以说是前无古人，后无来者。

顾恺之的画迹，文献记载的不下六七十件，而今流传有序的只有《女史箴图》《洛神赋图》《列女仁智图》，外加历代鉴赏家未敢肯定的《斫琴图》，共计四种。不过，顾恺之绘画的真迹早已杳不可寻，仅存的四幅作品也只相传是后人的摹本。后人是否以讹传讹，我们不得而知。

顾恺之仅存的四幅作品中，历代史家认为《女史箴图》摹本最接近顾恺之原作风貌。《女史箴图》（图8-1）传为唐人摹本，绢本，设色，横卷，长348.2厘米，宽24.8厘米。1900年八国联军入侵北京时被英国人掠走，现藏英国国家博物馆。《女史箴图》根据晋初张华所作《女史箴》一文（教导宫廷妇女的一些封建道德箴言，全文共334字）而创作。张华写《女史箴》的时代背景是西晋初年，晋惠帝无能，皇后贾南风专权，祸乱朝廷。晋惠帝就是中国历史上留下"何不食肉糜"那个典故的皇帝，据传智商较低。张华的文章是一篇宣扬女性道德观念的抽象说教文字，用图画来表现，难度较大。顾恺之撇开原文的抽象伦理，着重描绘某些人物形象和事件。《女史箴图》原图可能12段，现存图画9段，题词8段。第一段描绘"玄熊攀槛，冯媛趋进"（图8-2）的故事：汉元帝与嫔妃同观兽，遇黑熊攀槛而出，众妃皆惊惶走避，独冯婕妤挺身直前挡住黑熊，诸武士将熊杀死。《女史箴》原文中以"夫岂无畏，知死不吝"赞美冯婕妤的勇敢无畏和自我牺牲精神。第二段"班婕有辞，割欢同辇"讲述班婕妤辞去与汉成帝同乘辇的机会，以防皇帝近女色而忽视朝政。第三段是解释哲理的绘画，画面峰峦重叠，间有树林及虎、马、兔等动物，左右日月当空。画中题词大意是说，天道不会长久隆

图 8-1 《女史箴图》（唐摹本），绢本，全卷 24.8 厘米 ×348.2 厘米，英国国家博物馆

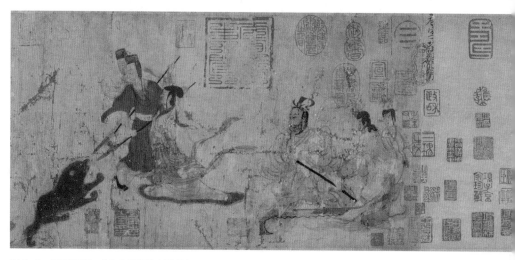

图 8-2 冯媛挡熊，《女史箴图》（局部）

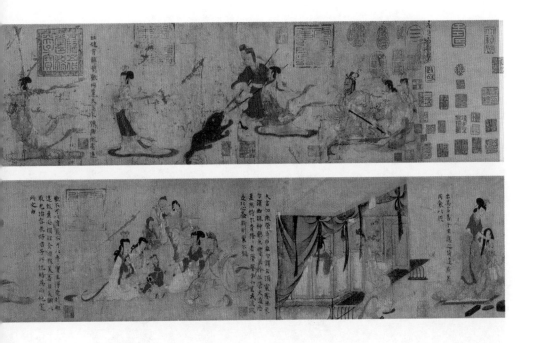

盛，万物不会永不衰竭，太阳到了正中就会倾斜，明月到了圆满就要亏缺，崇高的地位会变更衰替。第四段点出了"鉴戒世人"的中心题旨。画面描绘了一位漂亮的宫廷女子对着镜子端详自己俏丽的面容，另一位女子正让侍女为其梳理乌云般的长发（图8-3）。她们的身姿仪态和服饰用具都具有浓郁的生活气息。画中题字为："人咸知修其容，莫知饰其性；性之不饰，或愆礼正；斧之藻之，克念作圣。"第五段画男女同坐一床，各各相背，表达人出其言善，千里响应，反之，亲如夫妻也要相疑。第六段画夫妇并坐，其旁有婴儿及妾，表示妇女不可生妒怒之心。第七段画一男一女作欲分手状，表示欢爱不可放纵，恩宠不可专擅。第八段画一贵妃端坐，作静思状，有贞静之态。第九段画忠于职守的女史司箴纪事，二女偕行，相顾而语。全图卷末题有"顾恺之画"四字。

《女史箴图》的成功之处不仅在于对单个人物形象和场景的描绘，还在

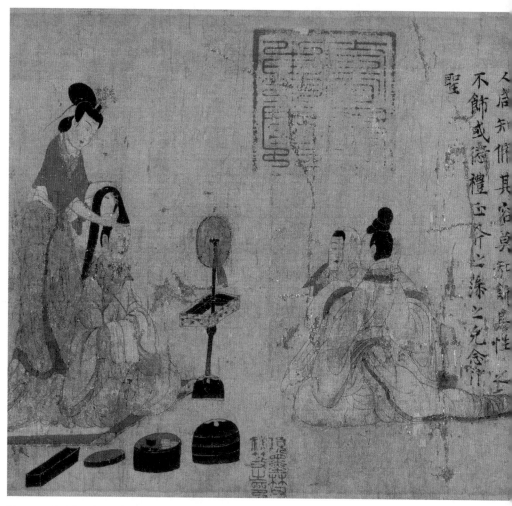

图 8-3 劝诫世人修身，《女史箴图》（局部）

于创造了一种适合卷轴画这一形式的构图。尽管每一场景都有独立构思，但
各段与首尾又联系呼应。它以女史的形象结束画卷：女史一手执笔，一手拿
纸，似乎在记录刚刚发生的事情（图 8-4）。这种表现形式将卷轴画收卷的
单调行为转化为有意义的视觉活动。一般来说，卷轴画的欣赏顺序是自右向
左，但回收此画卷则从女史开始，接下去自左向右看到的场景似乎是重现她

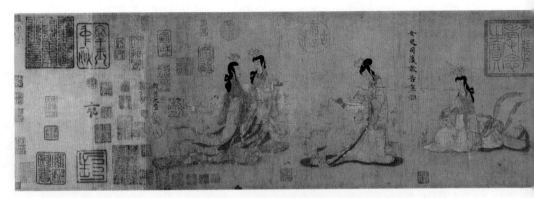

图 8-4　以女史的形象结束画卷，《女史箴图》（局部）

们笔录的"箴言"。

另一幅相传顾恺之所作的《洛神赋图》（图 8-5）取材于三国时曹植名著《洛神赋》。《洛神赋》以浪漫主义的笔法描写了曹植在洛水与洛神相遇的情景，故宫藏《洛神赋图》的开卷部分即描绘诗人面左站立在洛水之滨，凝视着立于波浪之上的洛神（图 8-6），随后是一系列浪漫的故事情节。画卷最后描绘曹植乘车离去回目观望，表现出诗人人去神留的惆怅心情。

《洛神赋图》在中国绘画史上有着突出的地位。首先，《洛神赋图》中出现了中国最早的风景绘画，画中的山河树木不再是孤立的静物，而是作为连续性故事的背景。其次，同一个人物在画中反复出现表明连续性图画故事趋于成熟，同时原文中的隐喻被画家描绘成具体形象，被巧妙地安排在风景环境之中。最后，《洛神赋图》的重要意义还在于开创了一种新的艺术传统，而不是沿袭或者改良旧传统。《女史箴图》没有摆脱汉代说教艺术的俗套，而《洛神赋图》则创作出了对女性人物的一种全新表现，它不再歌颂女性道德，而是通过描绘她们的美丽容貌抒发对浪漫爱情的向往，这一全新的创作模式为唐代艺术家开辟了一条全新的道路。

顾恺之这位令后世望尘莫及的传奇人物，除了在绘画上有着登峰造极的成就外，在绘画理论上同样令人叹服，他所撰写的《论画》《魏晋胜流画赞》

图 8-5 《洛神赋图》（宋摹本），绢本，全卷 27.1 厘米 × 572.8 厘米，故宫博物院

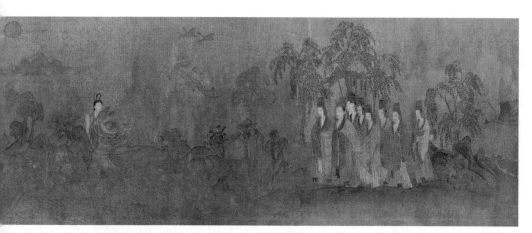

图 8-6 《洛神赋图》(局部)

《画云台山记》是我国最早的比较全面的绘画理论著述。

　　顾恺之作为早期优秀的肖像画家、人物画家、山水画的先驱，在中国美术史上的贡献巨大，地位崇高，对后世的影响深远。与顾恺之并称"六朝之杰"的南朝画家陆探微、张僧繇是其最早的追随者，也是南朝众多画家中最著名的画家。

　　陆探微在绘画技法上师法顾恺之，在画史上，他和顾恺之并称"顾陆"，同属"笔迹周密"的"密体"。陆探微在继承顾恺之画法的基础上又创造性地有所发展，把草书的体势运用于绘画，形成"连绵不断"的"一笔画"风格。这是中国绘画史上正式以书法入画的开端，陆探微也是以书入画的第一人。陆探微笔下的人物造型精细微妙绝伦，曾经作为时代特征的"秀骨清像"正是出自陆探微的绘画，这一艺术风格的流风余韵曾广泛影响南北朝的佛教造像艺术。史书记述陆探微擅长人物画、佛教画，兼能禽兽画等，只可惜如今已很难见到陆探微绘画的遗存。我们实在不能企望有朝一日发现陆探微的画迹，以一睹当年这位杰出画家的艺术真容，毕竟一千多年过去了，这种企望恐怕是一种奢望。

　　张僧繇，生卒年不详，与陆探微同为吴人，即现在的江苏苏州人。张僧

图 8-7　《五星二十八宿神形图》（唐摹本，局部），绢本，全卷 27.5 厘米 × 489.7 厘米，日本大阪市立美术馆

繇所处的年代正是佛教在中国广为传播的时代，修建佛寺的风气盛极一时，张僧繇就是当时受梁武帝器重的佛教画高手。他创作的佛教绘画风格独特，成为后世楷模，被称为"张家样"。

张僧繇绘画作品的原件与上述两位画家一样，基本上已经无从考证，现存世的《五星二十八宿神形图》（图 8-7）由唐朝画家梁令瓒（生卒年不详）临摹，收藏于日本大阪市立美术馆。

张僧繇的绘画艺术是在继承传统艺术的基础上，借鉴外来艺术发展而来。他最主要的艺术成就，是创造了独具风格的疏体画法，突破了从顾恺之、陆探微以来以密体画法为唯一技法的绘画局面。疏体的形成为中国绘画奠定了疏与密两种基本程式，这一突破性的创造对当时乃至以后的中国绘画产生了深远影响，南北朝以后的中国绘画均是在这一程式下演变发展。外来艺术对张僧繇绘画产生的影响也不可忽视（图 8-8）。伴随着印度佛教的传播，印度艺术也随之传入。当时第一流的佛教画家张僧繇与外国艺术使节保

图 8-8 《五星二十八宿神形图》(局部)，外来艺术的影响在绘画中有明显呈现

持一定的接触，他的艺术形式直接或间接受到外来艺术的影响，完全合乎情理。印度绘画艺术的透视画法被我国画家所掌握，张僧繇可能是第一人。

从现存的作品来看，在人物画方面，张僧繇具有精深的造诣。在形象塑造上，他不拘于顾恺之、陆探微的程式，创造了比较丰腴的人物形象。这一创造对唐代的影响最为明显。

顾恺之、陆探微、张僧繇作为魏晋南北朝时期伟大的艺术家，被后人尊称为六朝"三杰"，他们为中国绘画所做出的贡献是巨大的。千百年来，历代评论家对他们做出了高度评价，历代画家或多或少地从他们那里得到启迪，他们的影响是不可估量的。六朝"三杰"对南北朝和隋唐时期的绘画风尚的形成，乃至对整个中国绘画艺术的发展，都具有奠基作用。

第二部分

古代的辉煌

这部分主要介绍唐、五代、宋朝的美术，8—13世纪印度美术，柬埔寨吴哥艺术。

第九章

大漠生辉

在亚欧大陆的中部、中亚的东边，横亘着著名的"河西走廊"，其北面是蒙古高原和西伯利亚，南面是青藏高原和祁连山脉。河西走廊夹在南北两山之间，绵延1000多公里，平坦舒缓，绿洲相间。从这里西行，经过中亚、南亚、西亚乃至整个欧洲联结起来。在海运发达之前，它一直是中西交通的主干线。自汉代起，无数不畏艰险的商人就是沿着这条主干线，把在国际上享有盛誉的中国丝绸运到西方。这便是闻名遐迩的"丝绸之路"。敦煌就处在这个地理走廊的西端，由敦煌再往西行，便是诗人所描绘的"春风不度"的玉门关了。

在碧天黄沙、贯通中西文化经济交流与友好往来的丝绸之路上，人类的智慧曾随着玉门关外不尽的春风，润物无声地滋养出戈壁沙漠中的瑰宝，织造出珍珠一般闪闪发光的美丽项链，将地理的走廊造就成历史的走廊、文化的宝藏。

敦煌莫高窟是这一串项链中最耀眼的明珠，而它却是在这条丝绸古道上沉睡了600多年之后，直至20世纪初才被世人发现的。时间追溯到1900年6月某一天的清晨，曾经在清兵营里当过兵、后来受戒成为道士的敦煌石窟看管人王圆箓，像往常一样清早起来后便去清除一个洞窟中的积沙。无意中他碰到墙壁，听起来里面是空的，再敲，裂开一条缝，里边似乎还有一个隐藏的洞穴。王道士将洞穴打开，里面是满满的一洞古物。这位道士当时并不知道，他打开的是一扇能够轰动世界的大门：一门永久而富有魅力的学问将

依托这个洞穴建立。敦煌莫高窟藏经洞就这样在不经意间被发现了。

但是，敦煌莫高窟被发现的时代，中国正在上演一幕幕悲剧。那时候的清政府处于风雨飘摇之中，八国联军正在摩拳擦掌准备进攻北京。而恰恰在这不幸的时候石窟被发现，这也注定了它与这个时代一样的悲剧。王道士曾经向县府和道台上报发现经卷之事，但均没有引起官方的关注。后世大量的文章将敦煌石窟文物流失的罪过归咎于这个无知的道士，也有学者将他定为千古罪人。拨开那段历史的迷雾，追寻历史的真实，生活在那个山河破碎风飘絮的年代、几乎是时代尘埃的小人物王道士曾冒死写信给慈禧太后，说他发现了一个藏经洞，但最终并未引起重视。又过了几年，这位可怜的道士没有等来清朝的政府官员，却等来了西方的考古家、冒险家、汉学家，他们中间不乏心怀叵测的文化掠夺者。

接下来的情形，在文化史上记载得较为详细：1907 年 5 月，英籍匈牙利人奥莱尔·斯坦因用 4 个马蹄银换取了 24 箱经卷、5 箱织绢和绘画；1908 年 7 月，法国人伯希和用 500 两银子换取了 6000 余件藏经洞文献精华和 200 多幅画卷，以及一些织物等物品；1911—1912 年，日本人橘瑞超和吉川小一郎用难以想象的低价换取了数百卷写本和一些残卷……一箱又一箱、一车又一车的古物被偷运出中国国境，运到了伦敦，运到了巴黎，运到了彼得堡和东京。而中国大清政府的官员们全然不顾这些损失，摇摇欲坠的清王朝地方官员只知道保住自己的官位。权力顶端的慈禧太后也在这一年西窜山西、陕西，开始了流亡生活。王朝朝不保夕，哪里能企望政府关注文化遗产。就连外国人都未免有点惊讶，他们不远万里，风餐露宿地赶到敦煌，竟没有遇到森严的文物保护官邸，没有遇到看守和门卫，他们遇到的只是一位中国社会的平民，一个对文物价值基本上知之甚少的老者，一个年过五旬的道士。

王道士变卖敦煌古物是有史料记载的，有人说他变卖部分文物用来保护与修缮文物，是敦煌石窟的功臣；有人说他出卖文物让国宝流失，是敦煌石窟的罪人。斯坦因在其著作中这样描述王道士："我对于那位卑谦的道士一

心敬于宗教，从事重兴庙宇的成就，不能不有所感动。就我所见所闻的一切看来，几年以来他到处募化，辛苦得来的钱全部用于此事，至于他同他的两位徒弟几乎不妄费一文。"[1] 王道士于 1931 年去世，他的墓碑上刻有"功垂百世"四个字。这个碑是王道士的弟子们帮他立的，碑上的墓志也是他的弟子们写的，算不算官方评价，一直含糊不清。如今，王道士的墓"道士塔"仍然矗立在敦煌，变成另外一种形式的文化遗存。历史已然发生，历史尘埃中的细节也无法考证，他的是非功过任由后人评说了。

　　敦煌石窟大量的奇珍异宝虽然流向了海外，然而敦煌毕竟是中国的敦煌。敦煌莫高窟这颗丝绸古道上璀璨的宝石，至今仍散发着诱人的光彩。这座宝藏里的古代雕塑、壁画、装饰图案、建筑、书法、刺绣等大量作品，已成为研究我国古代美学史、美术史、建筑史、书法史、音乐舞蹈史以及古代先民们的生产生活的珍贵资料。规模宏大的莫高窟不仅包含了古代中国以及西域的传统文化艺术，更因其壁画与彩塑艺术的宏富辉煌、博大精深，得到了"世界艺术画廊""墙壁上的博物馆""世界艺术宝库"的美誉。

　　回顾敦煌莫高窟创建和发展的始末，它凝结了无数代人千余年的心血，经历了多个朝代的更迭，饱受了西部大漠猛烈风沙的无情侵蚀，同时又得益于沙漠戈壁干燥气候的特殊庇护。迄至今日，这一艺术宝库中的很大一部分珍宝能被保存下来，堪称奇迹。

　　莫高窟又名千佛洞，位于甘肃省敦煌县城东南 25 公里的鸣沙山崖壁上（图 9-1）。据可靠史料记载，莫高窟的创建始于十六国的前秦建元二年，也就是公元 366 年。自西汉末年起，陆续有印度僧侣来中国传教。敦煌处于古代丝绸之路的要道，是继新疆之后较早接待西南佛教僧侣的地方，莫高窟的创建与佛教传入我国有着密切的联系。接下来的北魏、北周等朝代继续开凿莫高窟。隋代结束了中国历史上魏晋南北朝 300 多年的分裂局面，实现了全

[1] 奥莱尔·斯坦因（Aurel Stein）:《斯坦因西域考古记》，向达译，上海中华书局，1936 年，第 142 页。

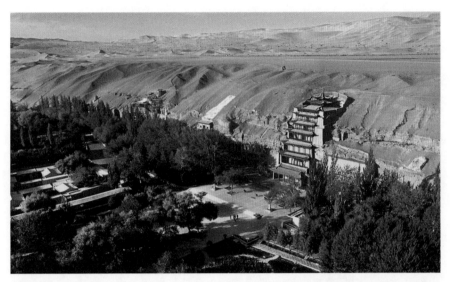

图 9-1　莫高窟外景一角，甘肃敦煌

国的统一，隋朝的两代皇帝都是佛教的热烈支持者和崇拜者。隋代虽只持续了短短的 37 年，但在这段时期里，因统治者的热情和关心，莫高窟开窟造像的数量、规模却是非常可观的。

唐代是中国历史上一个颇为鼎盛的时代，经济、文化高度发展，中西贸易、文化交流活动空前活跃。唐前期和中期出现了贞观之治和开元盛世，都城长安曾经盛极一时，莫高窟也在它的开凿历史上达到极盛。到了元代，莫高窟的开凿进入衰微期。明代以后莫高窟成为历史陈迹，荒凉落寞，除了当地的居民以外，已逐渐在外地人士的记忆中消退。究其原因，首先是由于自南宋起，海上航线的开辟为中西交流打开了一个新的通道。曾经作为中西交通主干线的丝绸之路，伴随着中国历史的发展，经历了一千多年的荣辱兴衰后完成了它的历史使命，作为丝绸古道中重要驿站的敦煌也随之失去它原有的作用和意义。再加上后来嘉峪关的关闭，敦煌在历史的坐标上开始变得黯然失色。

纵观莫高窟的整个营建过程，从十六国的前秦开始，历经北魏、北周、

隋、唐、五代、北宋、西夏，至元而终止，前后历时一千年。一千年以来，人们锲而不舍，前赴后继地开凿洞窟，使地处偏僻荒凉的戈壁大漠边缘的鸣沙山崖 1600 米长的崖壁上形成了重重叠叠、栉比相邻、规模宏大的石窟群。但在漫长的历史岁月中，由于自然的风化腐蚀和人为的破坏，有的遗迹已经彻底崩塌，有的已被流沙埋没。现今内有壁画或塑像的洞窟 492 个，彩塑 2.4 万身，壁画 4.5 万平方米。它犹如一个巨大的"沙漠画廊"，至今仍静静地伫立在中国西北大地上。

目前敦煌莫高窟的标志建筑是嵌在山崖中的九层楼（图 9-2），按照编号是莫高窟第 96 窟，建于初唐。此窟依靠山崖而建，气势恢宏，红色木构窟檐高达 45 米。从远处观看，这是一座雄伟壮观的九层楼阁，俗称九层楼，也称九重阁。它是莫高窟最大的建筑物，也是莫高窟的标志性建筑。九层楼里面有一尊 35.5 米高的弥勒大佛（图 9-3），相当壮观。

面对莫高窟里前人留下的文化遗存，我们仿佛能够感受到自公元 366 年

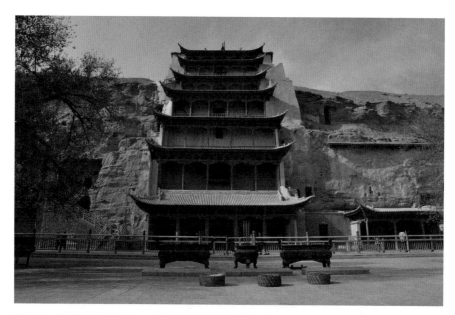

图 9-2　敦煌莫高窟的标志——嵌在山崖中的九层楼（第 96 窟）

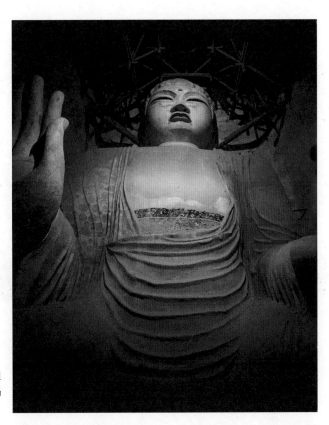

图 9-3　莫高窟九层楼里 35.5 米高的弥勒大佛（局部），初唐

至 1368 年近一千年内各个历史时代的人们的呼吸，进而理解他们的审美观念，了解他们的生存状态。佛教艺术的传播是莫高窟兴建的根本动因，因此，一部莫高窟历史就是一部佛教艺术史。在莫高窟的绘画与雕塑中，这部历史呈现得一览无余。

敦煌莫高窟壁画历经了北朝的发展期，隋唐的极盛期以及五代、宋、西夏、元四个朝代的衰弱期。按照题材内容，其壁画可归纳为七大类：佛像、佛经故事、传统神话、经变、佛教史迹、供养人、装饰图案。

佛像主要是各种佛的形象及说法图。佛像有释迦牟尼像、弥勒像、阿弥陀佛像等。早期说法图以佛为主体，包括佛弟子。隋唐以后，除说法图外，又分化出许多单独的佛、菩萨像，如观音、文殊、普贤、地藏菩萨等。晚期

图 9-4 《夜半逾城》(局部)，莫高窟第 329 窟西壁龛顶南侧，初唐

多菩萨行立及密宗图像，如千手观音等。

　　佛经故事包含佛传故事、本生故事和因缘故事三种。佛传故事主要描写释迦牟尼生平事迹（图 9-4）。本生故事则描写释迦牟尼前生的善行，在早期壁画中多为独幅画，晚期的内容则更为丰富，多为屏风画。因缘故事描写的是与佛有关的度化事迹（图 9-5），早、中、晚期的壁画风格各不一样。佛经故事画在情节上富有戏剧性，形式极为优美，成为敦煌壁画中最具有吸引力的作品。作为莫高窟内最完美的连环画式"本生故事"画，《九色鹿》（图9-6）在 20 世纪曾被上海美术电影制片厂拍摄成动画片。该片采用敦煌壁画风格，色彩艳丽，"鹿王本生"的故事也因此流传较广，被更多人知晓。

　　传统神话题材的壁画主要集中在莫高窟洞窟顶部，表现的是东王公、西王母、伏羲、女娲、青龙、白虎、朱雀、玄武等形象。这一类题材的出现是三国两晋南北朝时代佛道思想结合的产物。

　　经变题材的壁画多是以一部经书为内容而创作的巨型图画。这种经变图

图 9-5　《五百强盗成佛因缘》（局部），莫高窟第 285 窟南壁，西魏

图 9-6　《鹿王本生故事图》之《九色鹿》，第 257 窟西壁中部，北魏

式始于隋，盛于唐，五代、宋、元承其余绪。经变作品描写的是幻想中的佛国，表现神秘欢乐的境界，是中国佛教壁画的独创形式（图 9-7）。

　　佛教史迹壁画以描绘佛教传播的历史遗迹和灵应故事为内容，始于唐初，终于西夏。供养人像壁画则是功德主的肖像画（图 9-8），人物从数十人到千余人不等，每像都有题名，时代越晚，画像越大，题名也越复杂。画像中有帝王、官吏、贵族妇女、平民百姓和奴婢的形象，也有少数民族人物的形象。这些肖像成为反映西北地区历史的珍贵的图像资料。

　　装饰图案主要是石窟建筑中的门楣、人字坡屋顶及地毯、服饰、器物的

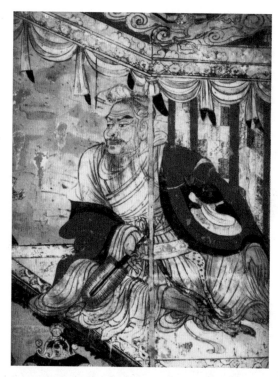

图 9-7 《维摩诘经变》(局部)，
敦煌第 103 窟东壁，盛唐

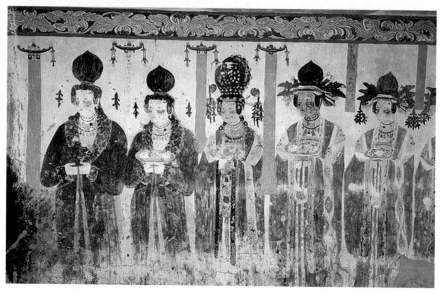

图 9-8　女供养人像，莫高窟第 61 窟主室东壁，五代

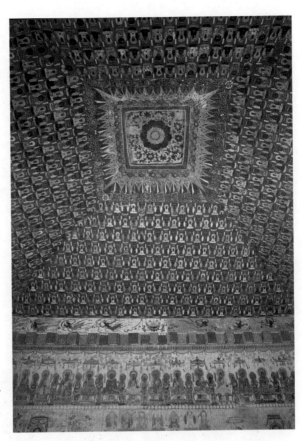

图 9-9　藻井、四坡千佛，下面是东壁门，第 390 窟窟顶，隋朝

装饰。早期多表现为莲花、火焰、旋涡、云龙以及飞天、伎乐等；中期以动物纹样、百花卷草、化生童子等为主；晚期则表现为团花、团龙、团凤等连续图案（图 9-9）。

内容丰富的敦煌莫高窟壁画直接或间接地反映出中国封建社会各民族、各阶层的社会生活场景乃至地貌特征（图 9-10），翔实地记录了佛教传入中国的具体细节（图 9-11）以及在中国社会产生的具体而精微的变化。在吸收外来佛教思想并融合外来佛教艺术的基础上，敦煌壁画创造出具有中国风格和民族色彩的佛教艺术。

较之于莫高窟数量巨大的雕塑，壁画和彩绘装饰并不是洞窟的主体，塑

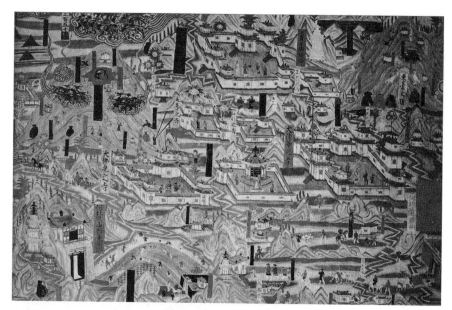

图 9-10　莫高窟第 61 窟的五台山地图

图 9-11　盛唐时绘成的第 103 窟壁画一隅，描绘唐玄奘由天竺取经后东返长安途中的情景

像才是洞窟的主体。洞窟是安置佛像的殿堂，而塑像是僧徒信众顶礼膜拜的
对象。莫高窟的彩色塑像与壁画一样，同样经历了发展期、极盛期和衰弱期
三个阶段。现存彩塑包括圆塑、浮雕、影塑等形式，均为石胎或木芯，高度
从 10 厘米到 30 余米不等。

　　发展期的彩塑集中出现在北朝，主要有弥勒像、禅定像、思维像以及表
现释迦牟尼生平事迹的苦修、成道、说法等像。塑像的组合一般是一佛、二
菩萨，或者一佛、二罗汉、二菩萨，后期的彩塑少数为一佛、二天王。在造
型上，这一时期的塑像一般躯体健壮，面相丰满，鼻梁高隆，直抵额际，姿
态显得有力而生动。

　　莫高窟彩塑的极盛期出现在隋唐，一般在正壁列置群像，少则三身，
多则十一身（图 9-12）。塑像群组通常是一佛、二罗汉、二菩萨、二供养
天、二天王、二力士，天王脚下则踏着地神。隋唐彩塑在造型上趋于写实，
面相丰满，比例适度，姿态优美，神情庄静，具备隋唐典型的以肥为美的审

图 9-12　迦叶和天王像，莫
高窟第 45 窟，盛唐

图 9-13　释迦佛涅槃像，莫高窟第 148 窟，盛唐

美特征（图 9-13）。到五代、宋、西夏、元四个朝代，莫高窟彩塑逐渐进入衰弱期。

　　敦煌莫高窟艺术是宗教气氛弥漫时代产生在戈壁沙漠里的瑰宝。一千多年中国文化的层层累聚，给大漠上的敦煌注入永不衰竭的生命活力。而今我们再次面对大西北土地上的莫高窟，所面对的已不是一千多年的标本，而是一千多年的生命。一千多年来它始终生生不息，吸引着一代又一代的学者为它前赴后继，为它呕心沥血。当年那个王道士偶然发现的洞穴，如今已成就了一门专业的国际显学——敦煌学。

公元 8 世纪，一位名叫商羯罗的哲学家在游历了印度各地之后，产生了一个念头：对婆罗门教进行改革，创造一种新的宗教。于是，他便重新注释《吠陀》经文，修订婆罗门教的教义，还从佛教和耆那教中吸收了一些思想，又把已形成正式文字的印度两大史诗《摩诃婆罗多》和《罗摩衍那》以及原有的《吠陀》作为这个新宗教的主要经典。他主张"一元不二论"，认为世界只是一种虚幻，一切都不是真实的，只有一个存在，即世界精神"梵"与个人精神"我"同一不二。这个新宗教就是印度教，又称新婆罗门教。由于它熔印度几大宗教及几大经典于一炉，体现了印度民族活泼开放的传统秉性，很快受到了印度人的普遍欢迎，随即在各地盛行起来。后来在传播的过程中，它衍化出许多流派，其中以毗湿奴教和湿婆教最为有名。

印度教崇拜宇宙精神化身的三大主神，即创造之神梵天、保护之神毗湿奴、生殖与毁灭之神湿婆。由于笈多时代的统治者大多信奉印度教，在王朝的赞助下，印度教艺术蓬勃兴起。

印度教艺术主要以神庙和雕刻为主。在印度教中，神庙被认为是诸神在人间的住所，由圣所、柱廊和高塔等组成。圣所亦称密室，意味着宇宙的胚胎，用来安置神像。柱廊是专供信徒聚会的地方，而高塔在神庙中象征印度神话的宇宙之山弥卢或湿婆居住的神山凯拉萨。笈多时代属于印度教神庙的初创时期，神庙的形制尚未定型。这一时期的印度教雕刻以毗湿奴及其化身的雕像为主，其次是湿婆及其化身林伽、湿婆之妻帕尔瓦蒂、恒河女神等印度教诸神的雕像。创作于 5 世纪初的《毗湿奴的野猪化身》（图 10-1）是

 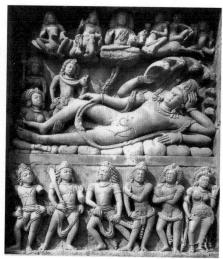

图 10-1 《毗湿奴的野猪化身》，印度，笈 多王朝

图 10-2 《毗湿奴卧像》，印度，笈多王朝

笈多时代印度雕刻的代表作品之一，高达 3.86 米。根据《往世书》上的神话传说，天神与阿修罗为获得长生不死之药——甘露，于是搅乱乳海，结果大地女神从乳海中浮身而出，不幸的是女神旋即又被深渊的蛇力吸引沉入海底，毗湿奴立刻化身为长着野猪头的巨人瓦拉赫营救出大地女神。这件高浮雕表现的正是这一神奇的戏剧性场面：野猪头巨人身躯伟岸，四肢健壮，左手扶膝，左脚踏在盘绕的多头蛇王身上，用獠牙把裸体的大地女神轻轻地叼起。巨人的雄壮与女神的柔美在这里得以完美地结合。

德奥伽尔十化身神庙南壁的高浮雕嵌板《毗湿奴卧像》（图 10-2），被认为是笈多时代印度教雕刻中最完美的作品。根据《往世书》记载，毗湿奴躺在漂浮于乳海之上的巨蛇阿南达身上睡觉，但他的一觉便是宇宙循环周期的一"劫"，相当于人世间的 43.2 亿年。初始，一朵莲花从他的肚脐中长出，继而是莲花中心的创造之神梵天创造了宇宙，而最后则是生殖与毁灭之神湿婆用劫火焚毁了一切。于是毗湿奴又重新睡眠，历劫创世，宇宙生生灭灭，循环不息。在这件作品中，身体壮硕而匀称的毗湿奴横卧在盘绕成床垫形的

巨蛇阿南达身上，阿南达的多个蛇头像光环一样环护在他头后。毗湿奴睡眠的姿态静谧、安详而又舒适，四臂伸屈自然随意，一手扶头，一手护膝，睡态刻画得十分生动。

从 7 世纪至 13 世纪，是印度教艺术的全盛时期。由于历史渊源、地理环境和风俗习惯的不同，这一时期的印度教艺术形成了三种地方性风格，即南方式、德干式和北方式。

帕拉瓦王朝约建于公元 275 年，灭于 9 世纪末，是南印度最大的印度教王朝。它信奉湿婆教，修建了大量的湿婆神庙。晚期帕拉瓦王朝的统治者摩哂陀跋摩一世积极赞助艺术，享有"神庙建造者""画家之虎"的称号。他的儿子那罗僧诃跋摩一世在位期间，工匠们开始尝试用独块巨型岩石雕凿神庙的新方法，成功地完成了摩诃巴里补罗的岩凿五车神庙和《恒河降凡》等巨制。

《恒河降凡》（图 10-3）高 9 米，宽 26 米，是一座巨型露天浮雕。其内容表现的是《罗摩衍那》中有关恒河降凡的神话，大意是天上众多的神灵不知人间久遭干旱，有一位叫巴格拉陀的湿婆教徒苦修千年，终于接近天堂，

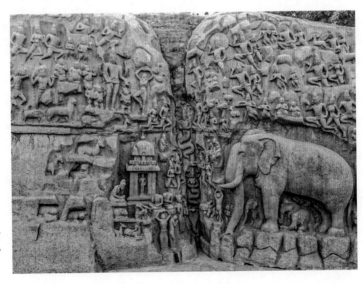

图 10-3 《恒河降凡》，印度，7 世纪

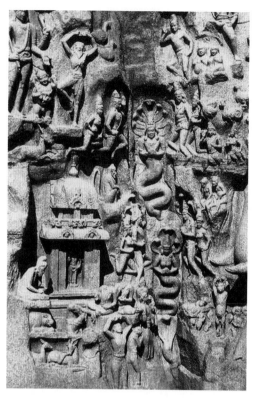

图 10-4　一对人首蛇身的蛇王与蛇后在这道瀑布中畅泳（《恒河降凡》局部）

祈求众神把天上的恒河水降临人间，造福万民。众神听了他的话，深受感动，便恩准了请求。但是，丰盛满盈的恒河水如何从天而降呢？若随其汹涌，岂不冲毁大地，反给人类造成灾祸？湿婆神此时显出仁爱之心，表示愿意用头来承接直流而下的恒河之水，然后再经由他的头发将其分成若干支流，供黎民百姓灌溉饮用。作品选取的是恒河之水天上来那一刻激动人心的场面，巧妙地利用岩壁中央一道天然裂缝来表现恒河自天而降的痕迹。岩壁的顶部凿有沟渠，底部建有蓄水池，在举行重大宗教盛典时可放水形成人造瀑布，景象蔚为可观。一对人首蛇身的蛇王与蛇后在这道瀑布中畅泳（图 10-4），天界横线之上的众神与下方人间的万民都在向自天而降的恒河水及水中的蛇王和蛇后作欢呼雀跃状，连一旁的大象也灵性般地因人类得福而露出了含蓄的微笑（图 10-5）。岩壁左上方的那位湿婆教徒巴格拉陀瘦骨嶙峋，全身僵直，一腿独立，双臂高举，双手的手指在头上方交叉，呈瑜伽苦修姿势。他身旁巨人般的四臂湿婆挽着一团缠结的头发，左下手伸出作施与之状。这一浮雕气势恢宏，构思巧妙，想象瑰奇，而且局部细节的刻画细腻精致，个性鲜明，不愧为印度教艺术中永垂史册的不朽之作。

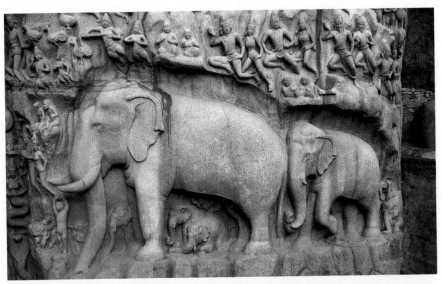

图 10-5　大象露出含蓄的微笑（《恒河降凡》局部）

朱罗王朝是继帕拉瓦王朝之后统治南印度的最大的印度王朝，约建于公元 9 世纪，灭亡的时间大约在 1279 年，与我国南宋灭亡的时间相近。它的艺术以铜像铸造闻名于世，比帕拉瓦王朝的雕刻更富于动态和个性，神的观念化造型与人的个性化肖像之间区分明显，装饰细节更加精致复杂，其代表作品首推《舞王湿婆》（图 10-6）。湿婆是毁灭之

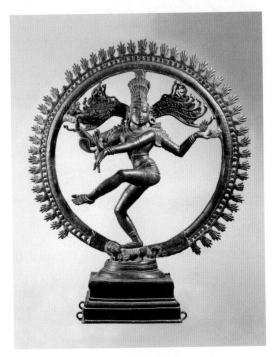

图 10-6　《舞王湿婆》，印度，12 世纪

神，也是印度人为婆罗门教造出的第三大神。他毁造兼能，苦乐兼行，所以，他不仅被奉为毁灭之神，而且是苦行之神和舞蹈之神。他有三只眼，中间这一只眼能喷火烧毁一切。在印度的传说中，毁灭含有再生之意，所以毁灭并不可怕，毁了再创造，死了还能再生。相传这位湿婆神是个乐天派，在喜马拉雅山苦修时并不苦恼，也不总是打坐，还经常跳舞。据说他会跳 108 种舞，分属女性柔舞和男性刚舞两大类，因此他又有"舞王"之称。《舞王湿婆》这件雕像表现的正是传说中湿婆能歌善舞的一面，把湿婆塑造成了一个具有女性身段的人物形象：细腰宽臀，婀娜多姿，翩翩起舞。四只手中的右上手持小鼓敲出的声音，既是舞步的节奏，也是宇宙的脉搏；左上手中的火焰具有毁灭与创造的双重功能。这样，左右上手的造型和内涵都求得了平衡。另外左右下手做出一仰一垂的姿态，与腿脚的一弯一抬相一致，构成统一协调的舞步。湿婆脚踩的小人代表人类，在湿婆之下显得那么渺小，映衬出湿婆神的高大和人类对他的崇仰。湿婆王冠正中用凹线刻出的骷髅，以淡化的方法表示其原有的毁灭本性。因起舞而甩向两边的发辫，波动上翘形如蝶翅，与舞步和鼓乐构成有节奏的整体。右发辫上有一个小恒河女神，寓意他在为恒河之水从天而降中所作的贡献。跳起神秘的宇宙之舞的湿婆以获得精神解脱的人的形象出现，因而他的面部显得异常宁静、安详、自得。那三只洞察一切的眼睛虽睁似闭，欲怒还笑，而那翘起的嘴角的微笑也带有几分超然、冷峻。1921 年《亚洲艺术》杂志曾发表法国雕塑大师罗丹的评论，他盛赞《舞王湿婆》铜像是"在艺术中有节奏的运动的最完美的表现"，"充满了生命力"。现在印度人根据这一完美无缺的雕像制作了许许多多的复制品在市场上销售，因此在许多公共场所和私人邸中都能看到翩翩起舞的湿婆。

就德干地区而言，拉施特拉古德王朝的克利希那一世在位期间完成的埃罗拉石窟中的凯拉萨神庙（图 10-7）可谓是印度艺术史上最伟大的岩凿奇迹之一。埃罗拉在今马哈拉施特拉邦重镇奥兰加巴德西北约 25 公里外，

图 10-7　凯拉萨神庙，印度，8 世纪

与阿旃陀石窟相距不远，自古以来是佛教、印度教和耆那教三教朝圣之地。埃罗拉的印度教石窟共有 17 座，约开凿于公元 7 至 9 世纪，凯拉萨神庙是其中的第 16 座。凯拉萨神庙是祀奉湿婆的神庙，凯拉萨山是湿婆在喜马拉雅山中隐居苦修的一座雪峰，与古希腊的奥林匹斯神山相类似。神庙竣工后，主殿高塔的表面曾涂饰了一层白色灰泥，以造成一种银辉闪烁的雪峰幻觉。

凯拉萨神庙规模宏大，结构复杂，气势雄浑，被公认为印度岩凿神庙的巅峰，被誉为"雕刻的建筑""岩石的史诗"。整个神庙包括全部的装饰雕刻，都是凿空山麓的一整块巨大的天然花岗岩峭壁雕镂而成。神庙庭院纵深 84 米，宽 47 米。据统计，开凿此窟共移走岩石 20 万吨，而且是从崖

图 10-8 《罗 婆 那 摇 撼 凯 拉 萨 山》，凯拉萨神庙，印度，8 世纪

顶向地面掘进，逐渐剥离、雕凿推进，一錾一凿都不容丝毫差错，真可谓鬼斧神工。

　　凯拉萨神庙的雕刻追求戏剧性、多样性、装饰性的效果，强调夸张的动态、奇特的变化和惊人的力度，表现了蕴藏在伟大的自然力量深处的宇宙的节奏和生命的律动，充满了生命勃发的内在活力。创作于 8 世纪的高浮雕《罗婆那摇撼凯拉萨山》（图 10-8）是凯拉萨神庙雕刻最著名的代表作。埃罗拉石窟群中的多个石窟都有以浮雕形式表现"罗婆那摇撼凯拉萨山"故事的作品。它们表现的是印度史诗《罗摩衍那》中的一段故事：楞伽岛的十首魔王罗婆那（反派人物，名字带有"以暴力让人痛泣"的含义）因诱拐罗摩

的妻子悉达而受到惩罚，被囚禁在凯拉萨山下阴间的洞穴里。他不甘就范，挥动 20 只手臂猛烈摇撼凯拉萨山。山顶的湿婆用足尖一压，便使凯拉萨山恢复了平静，把罗婆那牢牢地压在了山下。这块浮雕分上下两层：下层的几何形岩块代表凯拉萨山，中间有深深镂空的空间，罗婆那上下左右挥动着手臂，呈辐射状。处于上层的湿婆沉稳镇定，头部略倾斜，右臂和双腿弯曲，但身躯和左臂呈垂直状，使人物造型保持稳定和平衡。他的妻子帕尔瓦蒂的姿态最富有戏剧性，她上半身本能地斜倚在湿婆身上，回头惊恐地张望，似乎已感到大山的震撼，畏缩着寻求湿婆的庇护。而帕尔瓦蒂身旁的侍女更加惊慌失措，转身逃向幽暗的背景，创造出空间延伸的幻觉。这些动态的形象在壁龛变幻的光影映衬下更显生动活跃，犹如舞台灯光照射下的演员，正在出演一场惊心动魄的故事。

　　与此同时，北印度的印度教艺术在神庙和雕刻方面也创造了同样的辉煌，著名的布巴内斯瓦尔的林迦罗阇神庙（图 10-9）和康那拉克太阳神庙

图 10-9　布巴内斯瓦尔的林迦罗阇神庙，印度，12 世纪

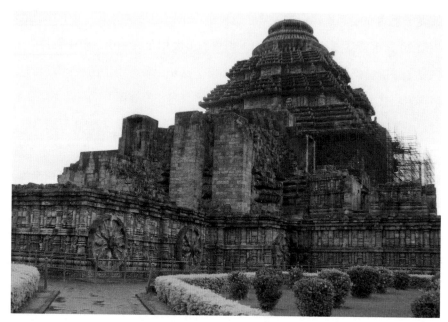

图 10-10　康那拉克太阳神庙，印度，13 世纪

（图 10-10）以及神庙里的装饰雕刻虽经几个世纪的雨淋风蚀，但其永恒的
艺术魅力仍然不减当年。

第十一章

诗情画意

唐代揭开了中国古代历史最为灿烂夺目的篇章。

公元 618 年，太原留守李渊趁农民起义摧毁隋政权之际，派遣其子李建成、李世民等发兵长安，从他的姨表兄弟杨广手中夺取政权，建立了唐王朝。隋朝从结束南北朝分裂局面到最终被唐王朝取代，只有短短 37 年，但这个王朝为唐朝的发展也奠定了一定的基础。唐王朝建立后，采取了一系列有效措施，促进生产，扩展疆域，从而出现了社会稳定、经济发达、文化繁荣的辉煌局面。从"贞观之治"到"开元盛世"，唐王朝发展到隆盛的顶点，成为当时世界上最强盛、最富庶、最文明的大帝国。

大唐帝国的统一促进了南北文化的交流与融合，北朝的汉魏旧学与南朝的齐梁新声相互取长补短，推陈出新。与此同时，中外贸易交通发达，从丝绸之路引进的异国礼俗、音乐、美术乃至宗教，使得唐都长安盛极一时，形成空前的古今中外文化的大交流与大融合。无所畏惧地引进和吸取，无所束缚地创造和革新是唐代艺术产生的社会氛围和基础。如果说汉代艺术以人的外在活动和对环境的征服为特征，魏晋南北朝艺术以人的个性和思辨为主导，那么，唐代艺术恰恰是两者的统一。它既不是纯粹的对外在事物与人物活动的夸张描绘，也不只是注重对内在心灵、思辨、哲理的追求，而是对有血有肉的人间现实的肯定和感悟，比之先前的任何朝代，显得更安详，更沉着。一种具有青春活力的热情和想象，渗透在唐代艺术中。

唐代的文学艺术在诗歌、音乐、书法、绘画上均取得卓著成就，其典型

的代表是唐诗。

初唐诗歌以张若虚的《春江花月夜》为顶峰："春江潮水连海平，海上明月共潮生……江畔何人初见月，江月何年初照人？人生代代无穷已，江月年年只相似。不知江月待何人，但见长江送流水。白云一片去悠悠，青枫浦上不胜愁……"某种人生哲理与人生感伤融化在诗歌的字里行间。春花春月，流水悠悠，面对无穷宇宙，诗人感受到的是生命的短促，诗歌将人带到深沉、寥廓、宁静的境界。永恒的江山、无垠的风月带给诗人的是感伤与怅惘。

盛唐诗歌的顶峰首推李白。无论是在内容上还是在形式上，李白都是盛唐诗歌的巅峰。"君不见黄河之水天上来，奔流到海不复回！君不见高堂明镜悲白发，朝如青丝暮成雪！人生得意须尽欢，莫使金樽空对月……五花马，千金裘，呼儿将出换美酒，与尔同销万古愁。"这位中国文学史上著名的"诗仙"将浪漫主义的文学艺术推向极顶。

与唐诗相并列的绘画在大唐帝国同样取得了不凡的成就，名家辈出，辉煌灿烂，承前启后，在中国美术史上占有重要地位。

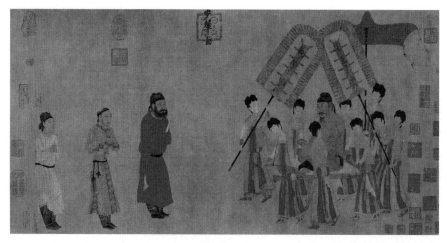

图 11-1 《步辇图》（局部），唐，阎立本，绢本，全卷 38.5 厘米×129.6 厘米，故宫博物院

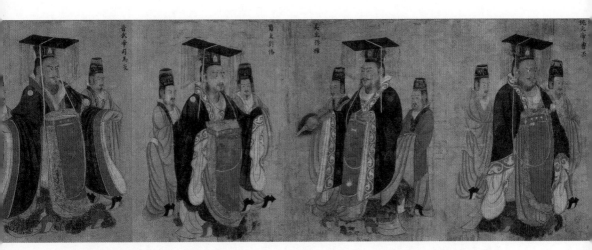

图 11-2 《历代帝王图》（局部），唐，阎立本（传），绢本，全卷 51.3 厘米×531 厘米，美国波士顿博物馆

初唐绘画以表现道释鬼神及贵族人物为主，代表画家为阎立本（601—673）。阎立本官至右丞相，他所经历的高祖、太宗、高宗三朝，正是唐王朝从建立、巩固到发展强大的主要历史时期。作为统治集团中的成员之一，阎立本在绘画创作中紧密配合王朝的政治需要，歌颂王朝的强盛和帝王的政治业绩。《步辇图》（图 11-1）是现存阎立本的重要作品，描绘唐太宗会见吐蕃使者禄东赞的情景。画卷右侧画唐太宗端坐在步辇上，周围有宫女执伞相随。左侧一组为进谒者，最前一人红袍执笏，为唐朝负责引见之职的典礼官员；第二人为禄东赞，拱手肃立，脸上流现出对唐太宗的敬仰之情；最后一人白袍执笏，应为译员。阎立本的绘画语言非常简洁，对人物所处的环境不做任何描绘，着重表现代表唐王朝和吐蕃的两位主要人物之间的关系。唐太宗及随侍的宫女们、禄东赞与两位官员各占据画面的一半。两方人物的不同身材、姿态、面部表情以及体态特征，增强了作品表现汉藏两个民族历史性会晤这一中心主题，又塑造了唐太宗这位中国历史上卓有建树的帝王形象。

《历代帝王图卷》（图 11-2）自宋代以来一直被认为是阎立本所作。全

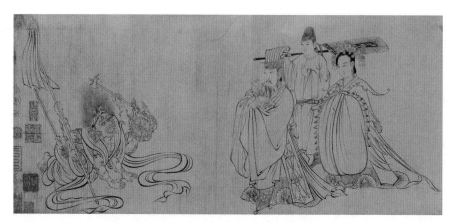

图 11-3 《送子天王图》（局部），唐，吴道子（传），纸本，全卷 35.5 厘米 × 338 厘米，日本大阪市立美术馆

卷画汉至隋帝王像十三人。画家细致生动地画出每个帝王的面相、神情、性格，而且根据他们的政治作为，通过艺术形象予以褒贬，使后世引以为鉴戒。

　　"画圣"吴道子（约 680—759）的绘画体现了唐代绘画艺术发展的高峰，他生活的时代处于盛唐。根据画史记载，活动于唐代中期的佛道、鬼神画家人数众多，绝大部分集中于玄宗一朝，吴道子便是其中一位。他是继顾恺之、陆探微、张僧繇六朝"三杰"之后，中国古代绘画史上的又一位重要画家。吴道子天资聪颖，又极为勤奋。据史料记载，吴道子创作了众多宏伟卓绝的作品，可惜流传至今的已经所剩无几。世传《送子天王图》（图 11-3）是吴道子的作品，此画现藏于日本大阪市立美术馆，为纸本手卷，白描画法。全画笔墨雄放，流畅而又有变化，人物"八面生动"，衣带飘扬飞举，每个人物形象各有特点。此画向来颇有争议，从画中人物来看，像是"吴样式"造型。不过，此画虽然具备典型的吴道子风格，但是线描的运笔浮浅急速，线条粗细差异过大，有的呈现出尖锐形，甚至细劲而带方折形状，都非唐画应有的风格特征，由此也可确定是宋后的摹本。虽不能肯定该画与吴道子的关系，但当出自吴派高手。

吴道子在唐代绘画中成就巨大，他继承魏晋绘画成就，特别是发展了张僧繇的疏体，又吸收外来绘画的营养，一变前代的铁线描，成功地画出高低深斜、卷褶飘带之势，使作品产生了"天衣飞扬，满壁风动"的效果，后世称"吴带当风"。吴道子作画"出新意于法度之中，寄妙理于豪放之外"，画风对同时代以及后世均有影响。

盛唐以后，人物画出现了新的题材，绮罗人物成为人物画的主要题材。由于经济繁荣、社会富足，贵族阶层的生活更加奢华，宴饮游乐无虚日，描绘贵族形象和游乐生活的作品盛行于世。绮罗人物画的创作要求曲眉丰颊、体态肥腴的造型，瑰丽灿烂的色彩，细腻工整的画风，表现出贵族人物的形象。这种形象在长安人张萱的笔下表现得淋漓尽致。

张萱（生卒年不详）是盛唐时期画贵族人物最负盛名的画家，他的创作以宫廷妇女画为主。令人扼腕叹息的是他的作品真迹已极为罕见，流传至今的《捣练图》《虢国夫人游春图》两幅摹本，据传出自帝王画家宋徽宗之手。

数个世纪以来，人们一直对《捣练图》（图 11-4、11-5）完美的构图赞

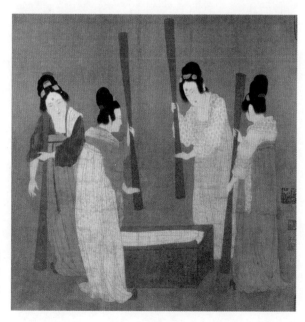

图 11-4 《捣练图》（宋摹本，局部），绢本，全卷 37 厘米×145 厘米，美国波士顿博物馆

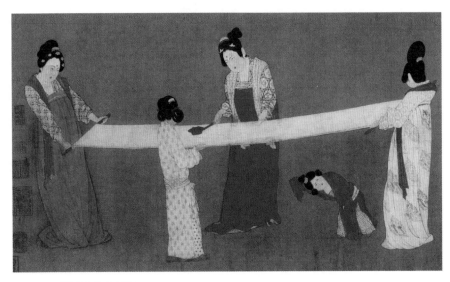

图 11-5 《捣练图》（局部）

叹不已。打开画卷，首先映入眼帘的是四位宫廷妇女，围绕着一个长方形木槽活动。她们美妙的姿态和动作十分协调，站立的姿势和手中的捣杵突出了垂直的动感。与此相对照，第二个场景则由坐在地上的人物形象构成，一位妇女在纺线，另一位在缝纫，纤细的丝线与前段沉重的捣杵恰成对比。第三段画与第一段相呼应，又描绘了四位站着的妇女，她们正在展开一匹白练熨烫，白练沿水平方面的张弛及妇女的体态动作成了被描绘的焦点。

　　《虢国夫人游春图》（图 11-6）描绘的是天宝十一年（752）唐玄宗宠妃杨玉环的姐妹及其眷从盛装出游的场景。早年的唐玄宗李隆基勤于政事，励精图治，开创了中国历史上少有的"开元盛世"，但玄宗后期沉迷声名，不理朝政，过起了奢靡艳逸的生活，并分封杨贵妃的三位姐姐为韩国夫人、虢国夫人和秦国夫人。虢国夫人是杨玉环的三姐，生活奢侈豪华。众所周知，唐玄宗后期发生了"安史之乱"，大唐王朝从此开始由盛转衰，最终走向灭亡，中国历史进入又一个分裂动荡的历史时期。

　　将绮罗人物特别是仕女画推向新水平的代表画家是中唐时期的周昉（生

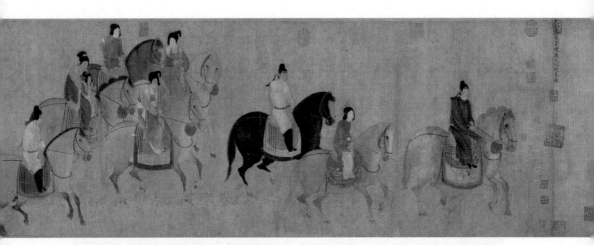

图 11-6　《虢国夫人游春图》（宋摹本，局部），绢本，全卷 51.8 厘米 × 148 厘米，辽宁省博物馆

卒年不详）。如果说张萱所处时代的仕女画尚不够典雅柔丽，那么周昉的仕女画则达到了风姿绰约的地步。周昉起初效法张萱，在张萱风格的宫廷妇女画的基础上又大大前进了一步。周昉的传世作品所剩无几，《簪花仕女图》（图 11-7、11-8）可能是唯一的原作，在历经千余年战乱沧桑的社会，能保存下这幅精致而又性感的作品实属难得。画中所描绘的仕女们浓施脂粉的脸上画着樱桃小口和当时流行的"蛾眉"，高高的发髻上插满了鲜花和珠翠。这种对仕女个性的淡化是为了增加她们的性感：虽然她们的脸部被厚厚的脂粉遮盖，但她们的躯体却通过透明的衣服显露出来。薄如蝉翼的纱衣用柔和的颜色绘出，透过纱衣隐约可见内衣上的图案，进而显现出仕女丰满的前胸和圆润的臂膀。画中的仕女虽然同处一个空间，但彼此却毫无联系。一朵小小的红花、一株盛开的玉兰、一只小狗或一只蝴蝶吸引了仕女们各自的注意力。画家通过描绘这些动植物形象与仕女的密切关系，暗喻二者之间的某种相似之处——都是皇宫内的玩物，彼此相伴并分担彼此的孤寂。

　　唐代文化的活力和艺术风格的丰富多彩，得益于统治者在思想文化上奉

图 11-7 《簪花仕女图》（局部），唐，周昉（传），绢本，全卷 45.75 厘米 × 179.6 厘米，辽宁省博物馆

图 11-8 《簪花仕女图》（局部）

行兼容并蓄的开放政策。纵观中国历朝历代，唐代最为开放自信，宽松的环境与气氛使众多的艺术流派与艺术风格能够相互交流，齐头并进，没有导致一家独尊的局面。这种情形在盛唐和中唐表现得尤为突出，这一时期的文学与艺术也空前繁荣，最富有变化和创新。此时，山水画、花鸟画、动物画作为独立分支，登上了中国古代绘画的大雅之堂，各个领域都出现了诸多对后

图 11-9 《江帆楼阁图》，唐，李思训，绢本，101.9厘米×54.7厘米，台北故宫博物院

世影响深远的名家，群星灿烂，不胜枚举。唐朝的文学与艺术伴随大唐帝国一同迈入光辉灿烂、炫目异常的顶峰。

在这个顶点上，山水画翻开了中国绘画发展的新篇章。李思训（653—716）、李昭道（675—758）父子的青绿山水（图 11-9、11-10）与王维倡导的水墨山水（图 11-11）各占一席之地。与此同时，有别于宫廷画家与市井

图 11-10　《明皇幸蜀图》，唐，李昭道，纸本，55.9 厘米×81 厘米，台北故宫博物院

画家的另一类画家——文人画家出现了，并在中晚唐产生影响，进而影响了唐以后宋、元、明、清各朝绘画。唐代这些具有较深厚、较全面文化修养的士大夫文人画家，虽与宫廷有一定的联系，但更强调知识分子的全面修养。他们自由自在、无拘无束地生活，寄情山水，做文人牧歌情调的自娱自乐。文人画的开山鼻祖便是盛唐著名田园派诗人王维。

王维（701—761），字摩诘，山西人，开元九年（721）中进士，曾任右拾遗、监察御史等职。天宝十五年（756）安禄山攻陷长安，王维被迫出任伪职。"安史之乱"平息后，王维受牵连被降职为尚书右丞，也称王右丞。晚年无心仕途，隐居于陕西蓝田辋川别墅（今陕西省蓝田县），以弹琴、赋诗、奉佛为事，上元二年（761）去世，享年 60 岁。

王维所作的"渭城朝雨浥轻尘，客舍青青柳色新。劝君更尽一杯酒，西出阳关无故人"以缠绵淡雅的笔调写出唐人的风范，至今广为传诵。更多的

图 11-11 《雪溪图》，唐，王维（传），绢本，37.5 厘米×31.5 厘米，台北故宫博物院

时候，人们只知道他是唐朝著名诗人。其实，王维不仅是诗人，还是画家，且精通音乐、书法，是盛唐的一位全才。

作为诗人，王维是盛唐之际"王孟"田园诗派的代表人物，他笔下的山水田园恬淡宁静，清新自然。"人闲桂花落，夜静春山空。月出惊山鸟，时鸣春涧中"写出了情景交融、幽静生趣的自然之美，诗中含有画境。作为画家，王维工草隶，善山水人物，其诗和画互相渗透，将诗的意境鲜明凝练地收入图画，画中富有诗意。莱辛等西方哲人曾反复讨论诗与画的界限，而王维在这方面却是随意出入，天马行空。北宋著名文学家、书画家苏东坡曾对王维推崇备至，留下了"味摩诘之诗，诗中有画；观摩诘之画，画中有诗"的高度评价。"安史之乱"后，被贬职又无心仕途的王维隐居辋川，以诗画自娱、琴瑟自乐，奉佛为事，浅斟低吟。隐居后的王维，创造出体现他艺术

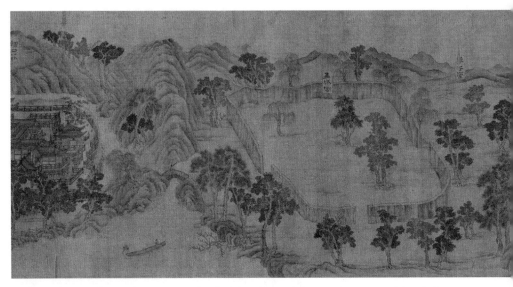

图 11-12 《临王维辋川图》（局部），北宋，郭忠恕，绢本，全卷 29 厘米 × 490.4 厘米，台北故宫博物院

观念与审美情趣的水墨画，具有更鲜明的文人画特色。

作为文人画的第一人，王维几乎没有可靠的画作流传至今。在宋代，王维的作品保留下来的还有很多，《宣和画谱》曾收入王维画作 126 幅。宋以后，王维的作品逐渐销声匿迹。如今，我们只能从后世流传的作品中观摩与揣测这位盛唐才俊的才华与灵气。《辋川图》是王维创作中最负盛名的作品。这幅画采用传统的构图方法，一系列房舍和花园连在一起，形成一幅横卷。全画"山谷郁郁盘盘，云水飞动，意出尘外，怪生笔端"，是一幅上乘佳作。《辋川图》在宋代已流传多种不同的摹本，现今流传的版本是五代末、北宋初画家郭忠恕（？—977）的一幅摹本（图 11-12），带有王维原始风格的痕迹。《雪溪图》相传也是王维所作，帝王画家赵佶曾在上面题签，由此判断此画在北宋时曾入内府并定为王维所作。画面描绘江边雪景，近处分布小桥、竹篱屋舍，途中有村童赶猪，寒江中有舟船行驶，颇具情致，意境空灵。

与王维同时代的卢鸿（生卒年不详）是另一名文人画家的代表（图 11-13）。

图 11-13 《草堂十志》（局部），唐，卢鸿，纸本，全卷 29.4 厘米×600 厘米，台北故宫博物院

卢鸿同王维一样淡泊名利，他潜心修道，晚年在洛阳嵩山成了一名道家隐士，所作的《草堂十志》可以说是现存中国文人画较早的作品，后世许多大画家都曾临摹该作品，并有作品传世，藏于不同的博物馆。

王维所开创的文人画风格流派对同时代以及后世产生了直接或间接的影响。五代的董源、巨然，北宋的苏轼、文同等为文人画的发展增添了更新的内容。到了元代，文人画进入鼎盛期。由于时局的变化，众多文人士大夫滋生了逃避现实的心理，将绘画作为个人进行精神上自我调节的手段。延至明代，文人画已上升至画坛主导地位，并直接影响了清代绘画的基本格局与审美取向，形成独具特色的绘画体系。这种影响一直波及近代的齐白石、潘天寿等画家，乃至现当代艺术家。

第十二章

唐风东进

　　6世纪中期，佛教文化由中国经朝鲜半岛传到浩瀚太平洋中的岛国日本。这一突然而至的变化使这个由花珠般岛屿联结成的岛国进入一种新的文明，原始时代的古坟文化戛然而止，日本进入文化分期上的古代。日本的古代文化包括飞鸟时代、白凤时代、天平时代、贞观时代四个阶段，时间上从6世纪中叶至9世纪末、10世纪初。

　　日本经历古代文化的历史时期正是中国封建社会风光无限的大唐帝国时代。唐代高度繁荣，光辉灿烂的文化让一衣带水的邻邦再次获得了新鲜的营养，唐朝的艺术风格随着太平洋温和的季风传入日本，日本的文化迎来崭新的纪元。

　　日本受唐朝文化影响并结出丰硕成果的是白凤时代。尽管日本自公元630年起就多次派遣使者来中国学习先进文化，但当时的唐朝刚刚建立，就艺术而言仍处于承袭前代的阶段，尚未形成自己的风格，所以日本名义上学的是唐朝文化，而实际上带回去的仍旧是六朝样式，真正的初唐风格出现在白凤时代。唐朝的艺术风格在白凤时代的雕塑、绘画、建筑中皆有表现。

　　白凤时代的佛像造型的最明显特点是佛像的肉体和佛衣表现具有了新的内容，不再单纯地表现肉体和衣物，而开始逼真地表现其各自所具有的实际性质，有机地反映两者之间的关系（图12-1）。具体地说，佛像颈部和躯干部有了有机和谐的联系。在裸露的上半身的肉体部分，创作者不再用单调的平面和平面的联结来表现胸部和腹部，而是强调胸部和腹部所具有的生命感，

图 12-1　药师三尊，位于日本奈良市药师寺，日本，白凤时代

图 12-2　菩萨像，法隆寺金堂壁画，日本，白凤时代

使它们相互映衬。对佛衣皱褶的表现，也不再使用呆板的平面重叠方法，而是用线条来勾勒。中国雕塑在初唐以后脱离了生硬的传统形式，成功地表现出丰腴的肉体，日本的雕塑受初唐风格的影响，也从概念性、平面化的样式中脱离出来。

留存至今的白凤时代的绘画作品已十分稀少，从仅存的几幅寺庙壁画中可以隐约判断白凤时代绘画的风格与源流（图 12-2）。这些画的线条遒劲有力，没有粗细变化，给人以"铁线"之感；整体色彩较为浓厚，而服饰则有轻薄透明感。从日本法隆寺金堂的菩萨像壁画中，我们可以窥见中国克孜尔石窟、敦煌莫高窟壁画的影子，风靡初唐的中国佛画风格无疑是日本寺庙壁画的源头。

公元 8 世纪，中国的大唐帝国从初唐进入盛唐，日本也迎来了美术史上的新时代——天平时代。从本质上说，它是白凤时代的延续，宛如花苞终于

吐绽一般，开放出美丽的花朵，呈现出绚丽夺目的壮丽景观。

　　708 年日本天皇发布迁都平城京（今奈良）的诏示，两年后正式迁都。这不仅是日本政治史分期的一个依据，也是一起完全可以用来区分其美术史时期的重要事件。随着迁都的实施，原来设在旧都的寺院都要迁往新都，于是出现了大规模兴建寺院、制作佛像的热潮。此外，迁都平京城后，天皇又下令兴造了许多新的寺院、经堂、塔幢。规模如此浩大的建寺造佛事业在短时间内一下子展开，不难想象在当时如同滚滚波涛般涌入日本的初唐和盛唐前期的艺术风格会有飞跃发展。当时日本兴建寺院、塑造佛像都是模仿中国唐朝的做法。据史料记载，日本圣武天皇（724—749 年在位）的皇后视武则天为师，各项事业、诸类制度都效仿这位中国历史上声名显赫的女强人。拥有强权的统治阶级对唐代风格的认可，无疑促进了唐风在岛国的扩展与延续。不仅如此，数量众多的遣唐使回到日本后，又加快了唐风在岛国传播的进程。

　　天平时代的美术，一言蔽之，就是古典风格的美术，以追求古典美为理想，特点是在理想的自然模仿和写实前提下，表现出视觉的明了性以及有机的生命感。从飞鸟时代、白凤时代，一直到天平时代，日本美术在这漫长的历史时期所追求的目标，就是力图建立起这种古典主义之美。而此刻，太平洋西岸的大唐帝国，已经建立起这种古典主义之美，遣唐使带回的不仅仅有典章制度，更有发达帝国的高度文明。日本的美术在强盛的唐风影响下，将古典风格之美展现在岛国的方方面面。天平时代的日本寺院雕塑充满着古典主义的华美。东大寺大佛高近 17 米，堪称天平样式的典范（图 12-3）。这座巨像始铸于 747 年，共连续浇铸 8 次，于 748 年 10 月建成。它在 12 世纪和 16 世纪的两次战乱中惨遭兵燹，今日所见是后世修复之像，所幸从腹部、膝前到两袖还是当初原物。天平时代的艺术风格在这尊大佛上表现得淋漓尽致。

　　天平时代后期，唐朝高僧鉴真为赴日本传法，历尽艰险两次东渡未遂，

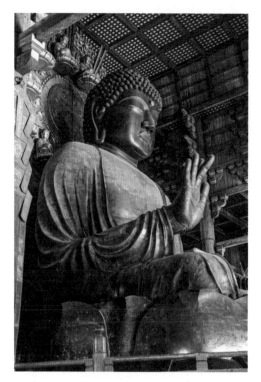

图 12-3　东大寺大佛，铸铜，日本，天平时代

最终随第 10 次遣唐使归国时到达日本。他于 759 年着手建造唐招提寺（图 12-4），今存当时的金堂、讲堂两大遗构。唐招提寺的建筑与雕塑是在鉴真的指导下建成的，因此具有鲜明的唐风遗韵，至今依然光彩照人。

天平时代的绘画在日本东大寺正仓院保存至今的，只有为数不多的几幅。日本史料曾明确记载东大寺有 100 扇屏风画，上面绘有唐朝风格的仕女、宴会、宫室、禽鸟、花木，是

图 12-4　唐招提寺（局部），日本，天平时代

天平盛期世俗画的代表作品。可惜今天仅存其中 6 扇，每扇都绘有一位美丽的唐装贵妇，在树下或坐或立。画中的美女均丰颊肥体、蛾眉、长目、樱嘴，呈现出盛唐审美情趣，其服装、发型、面饰等也都焕发着长安风采。美女的脸部、手部丰腴鲜嫩，服饰和头饰上以前曾覆有彩色羽毛，可惜今已脱落，露出起稿的墨线。其中，被史书称为《鸟毛立女屏风》（图 12-5）的作品是天平时代日本画坛正统画师的典范作品。这些画师掌握了唐画的手法，以柔软的线条绘出美女端庄华贵的姿容，又创造出一种表现

图 12-5 《鸟毛立女屏风》之一，日本东大寺正仓院壁画，天平时代

日本人生活气息的画风，将唐画发展成唐绘。这种美人画也为以后的日本浮世绘美人画的发展奠定了基础。

正仓院保存的另一幅天平时代的绘画《麻布菩萨画像》（图 12-6）则完全不用颜料，只是凭借挥洒自如、粗细适中的墨线，利用适当的笔势，准确抓住对象的立体性，以简洁到最小限度的线条，在平面上成功地表现出人物的立体感。

日本天平时代艺术样式风行的时期适逢中国唐朝开元、天宝盛世，在后者的影响下出现了相应的艺术高度。随之而来的是日本的贞观时代，犹如果实成熟过度便要腐烂，社会各方面出现腐败风气，日本的美术也出现衰退征兆。表现在雕刻方面，之前天平时代生机勃勃的艺术风格失去了古典主义的

图 12-6 《麻布菩萨画像》，日本东大寺正仓院
壁画，天平时代

严肃庄重，出现了萎靡不振的情调。绘画方面，中国唐代的绘画风格在日本逐渐本土化，形成了日本式唐绘。

纵观日本文化，中国这个温和儒雅的国度给了它无私的馈赠，强盛的大唐帝国曾使诸多异域之邦趋之若鹜。然而 755 年至 763 年的"安史之乱"动摇了大唐帝国的根基，唐王朝从此由盛转衰，江河日下。840 年，日本第 17 次也是最后一次遣唐使归国。894 年，日本废止遣唐使，中日官方交流中止。从此日本文化萌发了新的倾向，逐渐从中国文化影响下的唐样文化向民族化的国风文化倾斜。

894 年以后，日本美术领域出现全面的国风化倾向，美术发展出现相对稳定的局面。假名的产生、和歌的兴盛促进了假名书法和大和绘的迅速发展，各个领域也纷纷树立起洗练耽美的和样风格。美术上的和样化倾向在先前也曾有过，只是由于强大的唐文化冲击而屡屡受挫。新的样式所产生的新的审美风格，作为日本民族审美典型最初的完备形态，极大地影响着以后日本美术的发展。日本的美术在吸收、接纳中国唐文化的基础上，经过民族土壤的移植培养，终于瓜熟蒂落。

"唐风东进"是一个既具体又抽象的文化过程，它既是有形的，又是无形的，既可见，又不可见。太平洋温和的季风许多年如一日地吹着，它将灿烂炫目的大唐文化、高度发达的大唐文明带给了花珠串成的岛国。日本的文化长廊曾因中国优秀文化的渗透而显得愈加纵深，日本的美术长河也曾因中国唐代艺术的冲刷而变得更加宽广。

第十三章

吴哥塔影

　　柬埔寨位于中南半岛南部，东邻越南，北接老挝，西面与泰国接壤，南临暹罗湾，四周群山环绕，绿树掩映。发源于中国青藏高原的澜沧江奔腾咆哮的河水流经柬埔寨境内，汇成温情脉脉的湄公河。湄公河流域几乎涵盖了柬埔寨全部的国土，洞里萨湖静静地横卧西部。热带气候滋养出茂密的森林和丰饶的物产，将柬埔寨点缀得风光如画、景致迷人。这里有金塔金桥、古树修藤，亦有珍禽奇兽、翡翠香料，更有那被誉为东方四大奇迹之一的吴哥古迹。

　　世界上许多著名文化遗迹的发现都是出自偶然，诸如中国的秦始皇陵兵马俑、西班牙的阿尔塔米拉洞穴等等。与世界上其他伟大发现一样，吴哥古迹的发现也是出自一个偶然的机缘。1861年，法国生物学家亨利·莫霍特为了寻获动植物标本，在柬埔寨洞里萨湖以北藤蔓纠缠的丛林中探索，他愈入愈深，忽然被眼前出现的奇特壮丽景象惊呆了。茫茫林海中，五座高塔如同莲花出水般呈现在他的面前（图13-1）：巨大的古雕佛像和巍峨的寺庙，一切都是那样地精雕细琢、鬼斧神工。莫霍特在惊异之余，实在无法找到任何更好的赞美言词来描绘这童话般的胜境。神秘而灿烂的吴哥古迹就这样被人发现了，而此时，它已被历史风尘掩埋了四百多年。四百多年的如梭岁月和似水流年，带走了柬埔寨的荣辱兴衰，改变了这片大地的沧海桑田，但它不能带走也不能改变的是柬埔寨艺术的伟大和永恒。吴哥古迹（图13-2）在沉寂四百多年后，终于被揭开神秘的面纱，展现在世人的眼前，成为柬埔寨

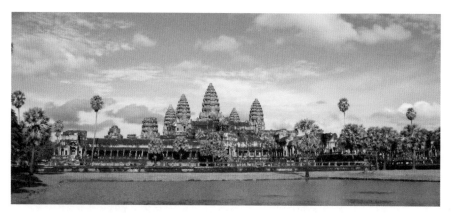

图 13-1　吴哥窟，柬埔寨，12 世纪

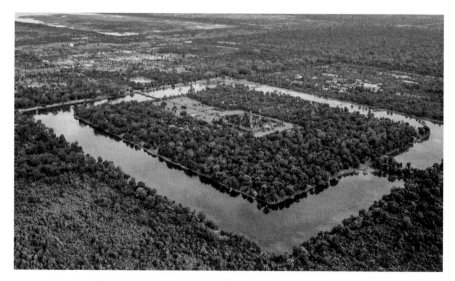

图 13-2　吴哥全景图

文明的见证与象征。

　　柬埔寨是一个具有悠久历史的国家。公元 1 世纪末，柬埔寨开始出现最早的国家形态，史称"扶南"，位于湄公河三角洲的洞里萨湖附近。在有历史记载的年代里，扶南是东南亚第一个重要的古国。在我国的史书中，汉朝时称其为"扶南"，隋朝时称其为"真腊"，唐朝时称其为"吉篾"，元朝

时称其为"甘孛智",明万历年间开始称其为"柬埔寨",近代又称之为"高棉"。高棉族是柬埔寨的主要民族,起源于中国康藏高原。我国的史书曾明确记载,公元226年,扶南王遣使中国,朝见吴帝孙权。次年,孙权派代表团访扶南。

3世纪,在柬埔寨高棉人领土境内出现了两个有组织的国家,一个是扶南,另一个是真腊。在两国中扶南曾长期占有优势,经过几百年的混战,6世纪后半叶真腊取得霸权,结束了混乱的局面,建立了柬埔寨古代历史上的大帝国,同时也受到了中国文化与印度文化的影响。婆罗门教成为柬埔寨的国教,佛教也开始流行。9世纪初,其政治中心奠定于洞里萨湖地区,9世纪末期吴哥城建立,作为高棉帝国的首都。这个帝国前后共存在6个世纪,它的版图远远超过现在的柬埔寨王国,包括了现在的越南南部、老挝的大部分地区和泰国的整个南部地区。这个时期,吴哥王朝迅速强大起来,经济发展,文化繁荣。闻名于世的吴哥古迹就是这一时期文化艺术的杰出代表,其具有独特风格的建筑和雕刻艺术被称为吴哥艺术,吴哥艺术也成为柬埔寨古代文化发展史上的一个高峰。1432年,暹罗人攻陷吴哥,吴哥王朝度过了它的黄金时代,国都被迫南迁。定都金边后,精工壮丽、奇异斑斓的吴哥古都从此荒芜,被茫茫的热带森林掩埋吞噬达4个世纪之久,直至1861年被人发现,重见天日。

现今保存下来的吴哥古迹,有大小不等的寺庙600多座,与城廓、石塔、佛像以及无以数计的浮雕散落在40多平方公里的土地上。如今人们常常提及的吴哥古迹,主要集中在吴哥城和吴哥窟两个地方。所谓的吴哥艺术,就是通过吴哥城和吴哥窟的建筑、雕刻体现出来的艺术风貌。

吴哥城是当时吴哥王朝的都城。历史上的吴哥城曾营建过两次,8—10世纪的吴哥城真貌已无法考证,仅留下当年旧城中心的巴肯寺。10世纪的一次战役,将正在建设中的美丽城市破坏得面目全非。12世纪晚期,吴哥王朝的最高统治者苏利耶跋摩七世(1181—1215年在位)为了显示他的权

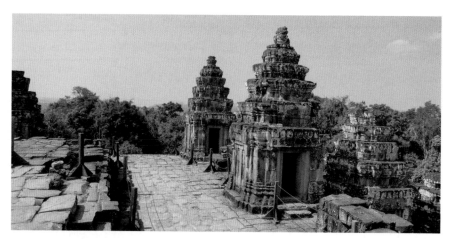

图 13-3　巴肯寺遗迹，柬埔寨，9 世纪

威，设计了一项奢华的建筑计划。他决定放弃原来旧城的位置，往北移动几公里，重新修建一座坚不可摧的吴哥城。原先位于城中心的巴肯寺（图 13-3）成了新吴哥城南门外的石塔山，而新的吴哥城以巴戎寺为中心，建成一座大城。

　　吴哥城为正方形，外墙长约 20 公里，四面围有一条长约 12 公里的宽阔的护城河和一道难以攻克的红土墙，墙内又筑有一道巨大的土堤。每面城墙正中有城门，还有一个直接通往王宫的胜利门。五条石砌的堤道横跨护城河，通过五道雄伟的城门进入城内。每座城门高 20 米，其上各有一尊四面神像（图 13-4），他们的形象既有印度教湿婆神的雍容安详，也有佛教释迦的宽怀大度。堤道两侧都建有栏杆，两边各有 27 尊 2 米高的石像，手持巨蛇，呈跪状（图 13-5）。

　　巴戎寺又称大金塔，位于吴哥城的正中心，是通往四个城门的笔直马路的十字交汇点。巴戎寺中最高的塔高达 45 米，满身涂金，闪闪发光，象征光明照亮宇宙，故称大金塔。大金塔周围还有许多较小的塔，数目竟有50 个之多。最让人惴惴不安而又印象深刻的是布满无数人面像的巴戎寺两层台基的回廊（图 13-6）。内层回廊浮雕主要以印度教和佛教故事为主，

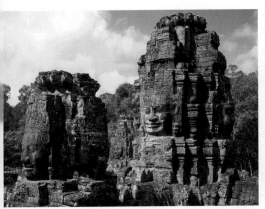

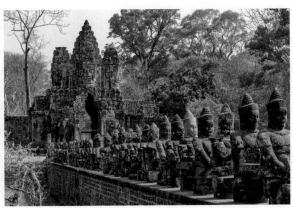

图 13-4　四面神像，柬埔寨，吴哥都城，12 世纪　　图 13-5　吴哥城南大门手持巨蛇呈跪状的石像，柬埔寨，12
世纪末

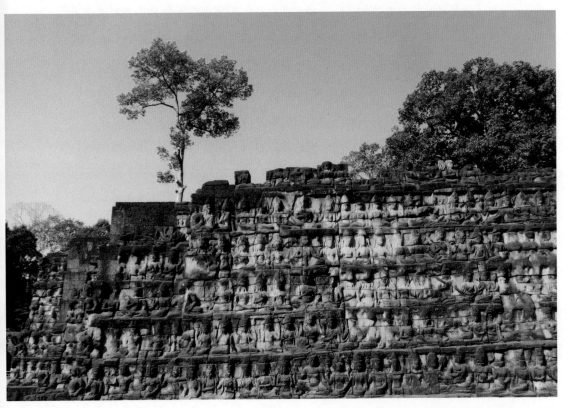

图 13-6　巴戎寺两层台基的回廊上布满人面像的浮雕

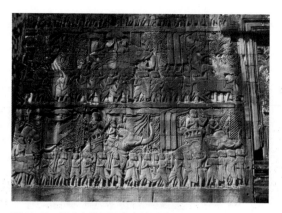

图 13-7　巴戎寺外层回廊上的浮雕

外层主要表现的是高棉人战斗、劳动和娱乐的情景（图 13-7）。这些浮雕是当年吴哥王朝国力强盛、经济繁荣、民众安乐的生动而又真实的写照。面对这些画面，如同阅览了古代柬埔寨人的辉煌历史，它留给人的印象是具体而又深刻的。

吴哥城是吴哥古迹的一个重要组成部分，而吴哥窟才是吴哥艺术最杰出的代表，也可以说是吴哥艺术乃至东南亚艺术中光辉的典范（图 13-8）。吴哥窟建筑于 12 世纪前半期，是一座兼有佛教与婆罗门教双重意义的庙宇，也是当时的国王苏利耶跋摩二世（1113—1150 年在位）的陵墓。它的规模虽然小于吴哥城，但柬埔寨人却把它看成吴哥艺术的最高成就。

吴哥窟建在吴哥城南约一公里的地方，有三层回形台基。建筑群的中心是一座由五塔组成的金刚宝座塔（图 13-9），塔顶与塔身都布满了莲花蓓蕾形的雕饰，象征着古代柬埔寨人信奉的神话中的宇宙中心和诸神之家——须

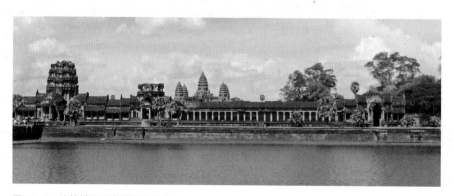

图 13-8　从护城河西岸遥望吴哥窟

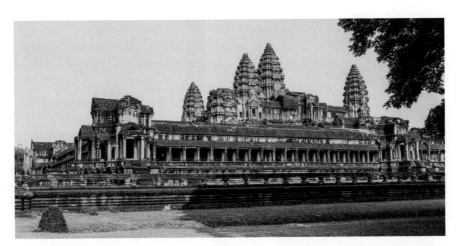

图 13-9　吴哥窟主体金刚宝座塔

弥山。所以，它被柬埔寨人称为"圣塔"。

　　金刚宝座塔建筑在第二层回形台基上，台基的边沿有一圈复廊，每圈复廊都有精美的装饰浮雕（图 13-10）。中央的塔高约 25 米，连同台基一起总高度约 65 米。回角上的塔比中央的略小一点，但相距比较远，使构图主从分明，同时又显得舒展。大小五座塔的轮廓均呈柔和的曲线，五个成簇，被整齐的长廊平托着直刺蓝天，又被平静的护城河水倒映着永卧大地，像武士在威观四方，又犹如春笋竞发。尤为值得一提的是作为吴哥窟主体建筑的金刚宝座塔的形制具有独创性，两层宽大的平台形成的水平线承托着高耸的金刚宝座塔，使这一纪念性建筑显得崇高而又稳重。垂直的主体部分有水平分划，承受塔的平台又有垂直分划，两部分既形成对比，又高度和谐。可以说，吴哥窟在佛教建筑中是出类拔萃的。

　　吴哥窟的回廊浮雕同样也是艺术精华之所在，而柬埔寨人最卓绝的雕刻也正是浮雕（图 13-11）。在第一层台基的回廊内壁有 800 米长、2 米高的连续浮雕带，全部表现印度两大史诗中的各类故事。这些浮雕不仅有着丰富的想象力和浪漫的色彩，而且造型技巧十分娴熟，人物形象生动活跃。这些长达数里的回廊浮雕在结构章法上极具匠心，可谓巧夺天工。

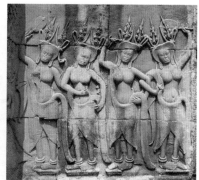

图 13-10　吴哥窟第二层回廊上的苏利耶跋摩二　图 13-11　吴哥窟第二层回廊浮雕
世浮雕

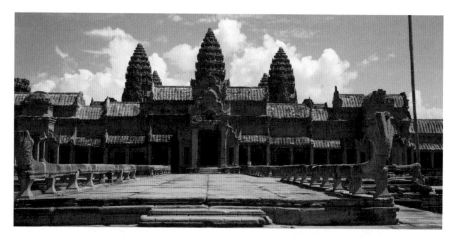

图 13-12　审美与科学并重的吴哥建筑

　　吴哥窟是一座审美与科学并重的完美建筑（图 13-12）。它那秀美的造
型让人感受到如茵芳草的清雅、苍茫宇宙的深邃、宗教力量的神圣，它那完
美的结构又使人体会到人类创造力的伟大与智慧的卓绝。

　　以西方文明为中心的西方文化在世界上占有重要地位，不过，中南半岛
上的吴哥古迹也明白地告诉世人，东方人所拥有的智慧与创造精神丝毫不逊
色于西方人。

第十四章

通宵"欢宴"

唐朝末年爆发的农民大起义，彻底动摇了唐王朝的统治。在镇压农民起义的过程中，藩镇乘机大肆扩张，大唐帝国昔日的繁华与鼎盛随之土崩瓦解，大唐的江山分崩离析，中国历史上大动乱的五代十国分裂局面形成。中原地区频繁的朝代更替和连绵不绝的战乱，使经济、文化遭受严重的破坏。而长江中下游及天府之国四川一带由于战乱较少，经济、文化各方面仍有发展，美术的重心也因之移到了西蜀和南唐。

由于历史的变迁，五代绘画在唐代的基础上形成了新的特点。它上承唐代传统，下开宋代画风，为时虽然不长，但在中国美术史上承上启下的历史作用却不可低估。五代时期涌现出诸多对后世产生深远影响的画家，留下了众多名垂青史的大作。其中，南唐画家顾闳中的《韩熙载夜宴图》可以说代表了中国古代人物画的杰出成就，是中国绘画史上的十大传世名作之一。

顾闳中确切的生卒年以及生平活动已无法考证，现今只知道他是南唐画院翰林待诏，江南人，主要活动在 10 世纪中后期。至于其他更多的情况，史无明文记载。这些其实已并不重要，重要的是《韩熙载夜宴图》这幅广为人知的稀世珍宝的宋代摹本，在中国社会频繁的王朝更替和战乱变迁中流传下来，并且基本完好无损地保存至今。

《韩熙载夜宴图》（图 14-1）是以南唐中书侍郎韩熙载的生活轶事为题材绘制而成的长卷，绢本，工笔重彩，长 335.5 厘米，宽 28.7 厘米。韩熙载（902—970）是南唐时代一位重要的政治活动家，也是一位具有多方面才能

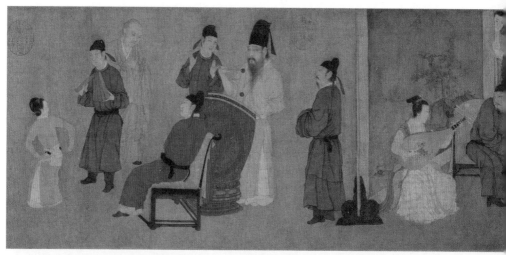

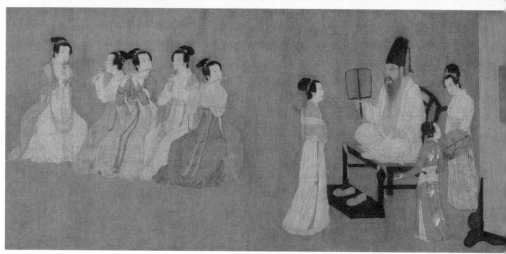

图 14-1 《韩熙载夜宴图》(宋摹本)，绢本，
28.7 厘米×335.5 厘米，故宫博物院

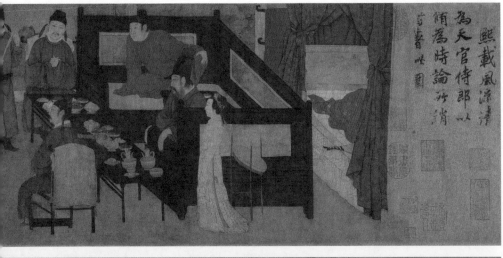

熙載風流清
為天官侍郎以
陌為時論所誚

蒼春此圖

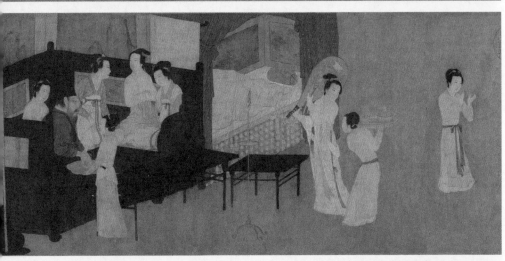

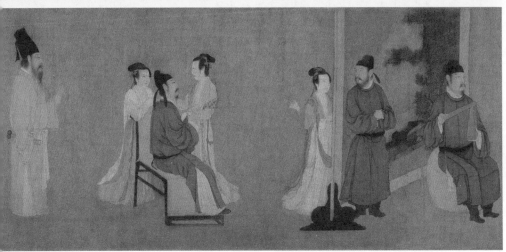

的文人，字叔言，山东北海人（今山东省青州市），唐末进士，北方贵族出身。在唐末的政治纷乱中，韩熙载的父亲被杀，他因战乱而逃，投奔南方的吴国。937年，李昪（889—943）代吴建立南唐政权，召韩熙载为秘书郎，让他辅佐太子，中主李璟（916—961）即位后，颇受器重。但由于他"慷慨有才学"，多次受到权臣的排挤，地位屡有升降。在中国文学史上留下千古名句"春花秋月何时了，往事知多少"的南唐后主李煜（937—978）当朝时，南唐已是国势不振，而北方的宋王朝则迅速崛起。李煜终日饮酒填词，高谈佛理；臣子们则不思进取，沉溺于声色犬马、纸醉金迷的生活中。此时，南唐的败亡几乎成了定局。为了图谋幸存，李煜一方面以重金和贡物去取悦宋太祖，成为新建的宋王朝的附庸；另一方面，他对朝廷中的北方人加强监督，甚至用毒药害死其中的嫌疑者。对于韩熙载，李煜想授他为相，却又不放心，心情十分矛盾。韩熙载也意识到，他表面上虽受惠于南唐朝廷，但毕竟是北方人，世事日非，吉凶难测，因此也无意为官。

身处逆境的韩熙载，为了免遭可能发生的厄运，不得不在政治上尽量避免与朝廷发生冲突，并在生活上以疏狂自放、纵情声色的方式去转移同僚的视线，蒙蔽朝廷的耳目。南唐后主李煜也知道韩熙载好蓄声伎，常在家中举办夜宴，与宾客们在觥筹交错、酒酣耳热中行为放纵。李煜想了解他夜宴活动的具体情状，便派宫廷画师顾闳中潜入他的府第，通过目识心记，画成《韩熙载夜宴图》。李煜想通过图画规劝韩熙载不要纵情声色，据说他曾将此画给韩熙载看过，但韩熙载看后神情坦然，无动于衷。史书曾记载当时的南唐荒淫腐败成风，上至帝王李煜，下至朝中诸臣，都好声色，不恤政事，而韩熙载作为有政治远见的朝中官员，始终得不到重用。在《韩熙载夜宴图》灯红酒绿的背后，掩盖着难以言说的抑郁和挥之不去的苦闷，这已经不是韩熙载个人的不幸，而是整个时代的不幸。这幅世人皆惊的名作可以说是一面镜子，照出了南唐王朝末代的衰容。

这幅画现存的五个片段，通过五个互相联系而又相对独立的活动情节，

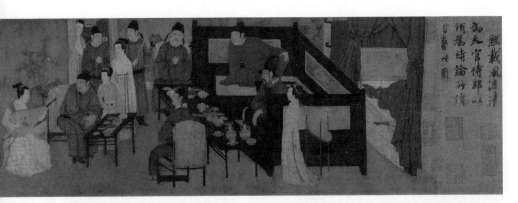

图 14-2　听乐，《韩熙载夜宴图》(局部)

展现整个夜宴的活动内容，而主人公韩熙载在这五段中反复出现，通过不同场景的描绘，使他的形象显得更加突出。这五段所描绘的内容，概括起来就是：第一段，听乐；第二段，观舞；第三段，休息；第四段，清吹；第五段，送别。

第一段听琵琶演奏，出现的人物最多，有五女七男，中心人物是韩熙载和他的宾客（图 14-2）。画家紧紧抓住一个"听"字，熟练地运用多样统一的法则，在众多人物的构图中既注意到每个听众的不同情绪反应，又把各个人物的表情刻画统一到"听演奏"这个中心上。头戴高冠的韩熙载侧身盘坐于床，两眼凝视，双手松垂，表面上似安详自得，实际上流露出忧郁寡欢的神情。床头一位身着红衣的贵族打扮的人左手握膝，右手撑身，竟不觉身体失去平衡之累。靠近弹奏者的男子侧身回顾，虽安坐于椅，但却很生硬扭转脑袋，并搓摩着手掌，现出一副痴迷的相态。两位正对和背对观者的正襟危坐者凝神结思，像是陶醉入迷。一女子半掩在屏风后面，探首倾听，显示出怡然自若的神情。虽然场面复杂、人物众多、气氛动荡，但画家经过高度概括，集中地表现了歌伎拨响琴弦、全场空气顿时凝住的一瞬间，各个不同身份、不同年龄、不同性格的人物被音乐旋律扣住心弦的姿态神情。这一段画面把众多人物有变化又有统一的神态处理得如此自然生动，足以看出画家处

图 14-3　观舞，《韩熙载夜宴图》（局部）

理复杂场面的技巧已是游刃有余。

　　第二段观舞，描绘韩熙载的歌伎在表演当时最流行的一种柔软抒情的舞蹈 "六幺舞" （图 14-3）。韩熙载站在红漆羯鼓旁，为歌伎跳 "六幺舞" 击鼓伴奏。他的歌伎因为在第一段中已经以正面的形象出现，这一次就重点描绘她翩翩起舞的背影。主人的门生也在随乐击板，神情专注。红衣男子侧身斜靠在椅子上，一面欣赏着舞姿，一面扭过身子去扶羯鼓。饶有兴味的是这一段出现了第一段中没有出场的和尚，据史料记载，这个和尚是韩熙载的好朋友德明和尚。和尚出现在舞会上似乎有些不好意思，他拱手伸指，似鼓掌，又似行 "合十" 礼，同时只注视着韩熙载击鼓而不看舞女。如此造型，极为生动地表现了一位出家僧人参加这类夜宴的尴尬场面和复杂心情。

　　画面的第三段，在整个画卷的情节起伏上是一个间隙（图 14-4）。韩熙载闲坐床边洗手，目光转向徐步而来的侍女所抱持的琵琶和笛子上。此时红烛已燃去半截，画家通过环境气氛的渲染来烘托出夜宴悠长、酒阑人倦之时人物内心的空幻。

　　第四段清吹，是全画中又一个精彩的片段（图 14-5）。此段描写了韩熙

载和宾客们在休息之后欣赏乐伎演奏管乐。韩熙载袒胸露腹，挥扇听乐，夜晚的炎热促使他把衣领尽量地拉搭到肩上。画面表现出这位南唐大臣在特定的环境中，并不顾及衣冠楚楚的形象，显示出兀傲尊严的神态。五位乐伎虽横作一排，但动态神情各异，所以画面没有呆板之气。这一段的内容与第一段似有重复，但在处理手法上并不雷同。第一段是十一个人听，一个人独

图 14-4　休息，《韩熙载夜宴图》(局部)

图 14-5　清吹，《韩熙载夜宴图》(局部)

奏，这一段恰恰相反，是好几个人集体演奏，听众却只有韩熙载一个人，而且在他前面站着一个正在与他说话的侍女。乍一看，这一段的构图似乎不如第一段集中，但给人的感觉仍然是在听音乐，而且由于是集体演奏，似乎整个画面都弥漫着清亮悦耳的乐音。这样的处理避免了构图的雷同，画家按照独奏与合奏不同情节的需要，对人物和场景进行了富有个性的描绘。尤为巧妙的是，在该段的收尾处画了一对男女隔着屏风对话的情节，使画面很自然地过渡到画卷的最后一段。

最后一段送别，描写韩熙载握着鼓槌，扬手向人告别的情节（图14-6）。夜阑乐散，人们三三两两活动着，通宵的欢宴随之曲终人散。

通过以上五段画面，《韩熙载夜宴图》绘声绘色地表现了韩熙载玩世不恭的生活态度和忧郁寡欢的苦闷心情。从当时南唐的现实情况来看，这幅作品具有一定的思想深度与现实意义。

综观整个画卷，人们不难看到，全画虽然分作五段，但绝无生硬拼凑的感觉。运用几个故事片段，采取近乎连环画的形式，集中表现一个事件的发展过程，或是表现一个人的生平事迹，这种艺术手法在古代宗教壁画或手卷

图14-6　送别，《韩熙载夜宴图》（局部）

中是经常采用的。但较早的这种形式，往往采用比较生硬的简单间隔的办法，缺乏整体的统一效果，而《韩熙载夜宴图》在这方面显然处理得较为出色。其原因在于画家有统一而完整的艺术构思，全卷布局有起有伏，错落有致，同时又不缺乏统一。虽然韩熙载的形象反复出现，但不给人以重复的感觉。

关于这幅画五个叙事性画面的组合，美术史家刘伟冬教授曾在他的一篇《欢宴的另一面——解析〈韩熙载夜宴图〉》文章中进行了分析论证。[1] 他认为这幅作品在最初完成的时候有着更多的内容，后来因为损坏而被剪裁掉了，因此也就不排除在重新装裱的时候某位工匠有意或者无意中将原作的内容在画面前后的次序上进行了调整。刘伟冬教授认为，按照现有情节的发展线索，尤其是从韩熙载先后的衣饰穿着来分析，画面顺序存在一些不合逻辑的地方。在"听乐"一段中，韩熙载头戴纱帽，身着黑色的衣袍，聚精会神地坐在床榻上凝听着琵琶的演奏。在接下来的"观舞"一段中，可能是为了击鼓的方便，主人公脱去了外衣，露出了里边土黄色的大衫。而在"休息"一段中，他的衣着又与"听乐"中相同了。在"清吹"场景中，韩熙载的身姿似乎最为放松肆意，他不仅脱了衣服，而且还宽衣解带，露出了自己圆厚的肚皮，右手还轻摇着蒲扇，完全是一副在自己的内室逍遥自在的样子。在最后"送别"一段中，韩熙载又恢复了击鼓时的衣着，神色似乎也变得稍稍凝重起来。当然，作为一个显赫的官人，在私家的欢宴聚会上频繁地更换衣着并无不妥之处，但当这种更衣的前后次序与故事情节的逻辑发展产生矛盾时，它就一定出现了某种问题。根据现有画面的情形来看，刘伟冬教授认为最后一节的所谓"送别"应该是紧接在"观舞"之后（图 14-7），这无论是从韩熙载的衣着，还是他右手拿着的鼓槌来看都是符合情理的。还有一点也很能说明问题，在"清吹"一段中，韩熙载宽衣解带，身姿极为随意，而另两位在场的官人则衣冠楚楚。作为一个朝廷的高级官员，即便再不讲究，韩

[1] 刘伟冬:《欢宴的另一面——解析〈韩熙载夜宴图〉》,《东南文化》2002 年第 6 期。

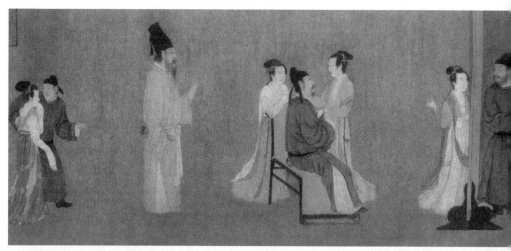

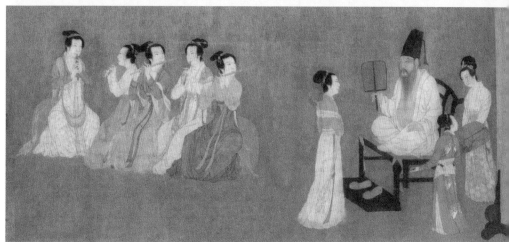

图 14-7 按照刘伟冬教授的论证，部分画面顺序调整后的《韩熙载夜宴图》(局部)

熙载也不至于在他的同仁或门生面前如此不顾体面地暴露自己。这种有违常理的情节可以推论那两位官人原本就不在这个场景之中。刘伟冬教授表示，以上所有的一切推断都是基于《韩熙载夜宴图》的原作上有几处剪接的痕迹这一事实而做出的。

《韩熙载夜宴图》的另一个重要的艺术特色，是对韩熙载形象的刻画。

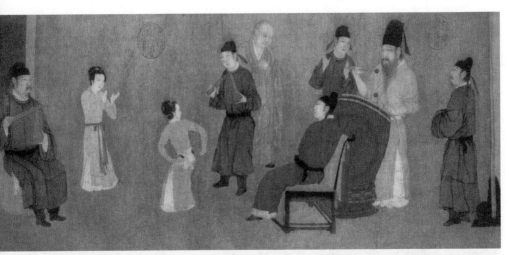

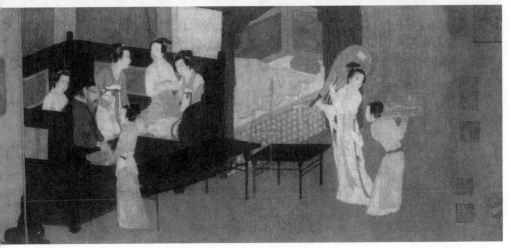

韩熙载作为中心人物在不同的场合出现，或端坐，或闲立，或击鼓，或洗手，或正面，或侧身，但从全图来看，他的形象气质是统一协调的。画家虽然奉皇帝之命去窥探韩熙载的个人生活，但他明显地站在同情乃至尊重韩熙载的立场，始终把韩熙载作为正面人物来表现。画面上的韩熙载比周围人物的身躯高大，这是古代绘画中为了强调某一个人物所习用的手法（在有的

图 14-8 衣服上的团花

场景中，例如"观舞"一段，男女比例悬殊，显得不够协调），但画家并不是仅仅依赖这种方法来塑造韩熙载的形象，而是从人物的互相关联、相互呼应来表现他。从整个画面来看，韩熙载虽然处在热闹的夜宴中，但他始终并不是纵情欢乐，相反却神态悒郁，眉宇间包含着沉思与忧隐，显示出他内心深深的矛盾。像这样有深度的对人物内心世界的刻画，在五代以前的人物画中是少见的，显示了中国古代人物画的巨大进步。

在用笔设色方面，《韩熙载夜宴图》达到了很高的水平。全图以浓重色调为主，层层加深，但也配以淡彩，变化自然。这种绚丽的色彩为渲染富丽堂皇的环境、反衬空虚忧郁的人物精神，起了很好的辅助作用。全画人物的衣纹组织得既严密又简练，利落洒脱，勾勒所用的线条犹如屈铁盘丝，柔中有刚。仔细观察，还可以看到服装上织绣的花纹细如毫发（图 14-8），极其精工。所有这些都突出体现了我国传统工笔重彩画的杰出成就，也使这一幅作品在我国古代美术发展史上占有重要的地位。

《韩熙载夜宴图》为南唐画家顾闳中在美术史上赢得了不朽的声誉，尽管有关顾闳中生平的记载凤毛麟角，但关于《韩熙载夜宴图》的记述却多如牛毛。顾闳中的名字与他的作品一起载入了中国文化史册。

第十五章

汴梁集市

　　宋代结束了五代时期中国北方连年争战的局面，于公元960年重新统一了古老的大帝国。从960年起，到1127年金兵入侵并占领中国北方部分地区止，宋王朝统治着中国的大部分地区，这个时期被称为北宋。之后，金兵不断南侵，逐步扩大在北方的统治范围。1127年，宋徽宗的儿子康王赵构在中国南方重新建立政权，维持着对南方大部分地区的统治，都城设在临安（今杭州），1279年被蒙古人所灭，这段时间被称为南宋。

　　在宋王朝长达三个世纪的统治期间，绘画艺术空前繁盛，题材无所不包，作品难以数计，为浩如烟海的中国艺术史添上了浓墨重彩的一笔，也为后来各个王朝艺术的发展打下了坚实的基础。

　　宋代绘画在山水、人物、花鸟等方面取得的成就，以往任何一个朝代难以与之匹敌。宋代以"郁郁乎文哉"著称，上自皇帝本人、官僚宦室，下到各级官吏和地主士绅，构成一个比唐代远为庞大也更有文化教养的阶级或阶层。尤其在宋仁宗赵祯（1010—1063）统治期间，文化开明，统治有序，后世享有盛名的唐宋八大家中的六位在这个时期产生。有文化的官员阶层的出现促成了北宋文化的空前繁荣。在宋代光芒耀眼的艺术星空中，风俗画作为独立的分支成为闪光明星中的一颗，镶嵌在艺术史的天空，至今犹可见它所散发的熠熠光辉。

　　描绘风俗的绘画渊源颇早，战国铜壶及秦汉画像石、画像砖上即有耕作、市井、百戏等图画。作为独立的画种，宋代风俗画的产生与宋代的经济、文

化有深刻关联。宋代城市工商业的繁荣促成市民生活的活跃，文艺与社会建立了较先前历代更为广泛的联系。经济的发展促使文艺发生相应的变革，迎合小生产者意趣的通俗文艺蓬勃兴起。在绘画领域，突出的标志是出现了以世俗生活为主要内容的风俗画，绘画的题材扩展到平凡市井、农村生活以及种种社会风俗活动。

宋代风俗画集大成者首推北宋末年风俗画家张择端，他所创作的《清明上河图》代表着风俗画最辉煌的成就，是风俗画中最杰出的作品，也是中国绘画史上的十大传世名作之一。

有关张择端其人其事的史料记载少之又少，除了画中的题跋以外，其他资料都未对张择端加以详细记述，这一点非常令人不解。第一个题跋者是金代住在汴梁城（今河南开封）的张著，题于1186年，也就是《清明上河图》所描绘的汴梁城被毁大约六十年后。张著的题跋提供了目前所知的张择端的一切情况："翰林张择端，字正道，东武人也。幼读书，游学于京师，后习绘事。本工其界画，尤嗜于舟车、市桥郭径，别成家数也。按《向氏评论图画记》云：'《西湖争标图》《清明上河图》选入神品'，藏者宜宝之。大定丙午清明后一日，燕山张著跋。"（图15-1）我们所能知道的张择端生平只有这些，只能通过他的作品来认识这位北宋杰出的风俗画大师。在某种意义上，张择端是一位因有伟大作品传世才被世人注目的画家，因此，认识他的作品比认识他本人显得更有意义。

图15-1　第一个题跋者张著在《清明上河图》上留下的文字记录

关于《清明上河图》名称中"清明"两个字的

解释，在学术界有不同说法。第一种说法是清明时节，表示时间与季节；第二种说法，"清明"表示当时的社会风气，政治清明；还有一种说法是清明坊，表示具体地点。"上河图"没有太多的争议，就是表示某一个河流的图画。本书按照流传较广的第一种说法解释作品。

《清明上河图》的创作时间约为 1101 年，北宋王朝已经进入末期，中国历史上著名的画家皇帝同时也是中国古代帝王中较为悲催的皇帝宋徽宗（1100—1126 年在位）在前一年登基成为皇帝，大宋王朝此时正在走向覆亡。

《清明上河图》长 525 厘米，宽 24.8 厘米，绢本，墨笔淡设色。它以长卷的形式，生动而详尽地描绘出清明时节北宋都城汴梁城内外的繁华景象。汴梁是北宋的政治经济文化中心，拥有百余万人口，市街两侧商肆林立，城外河上舳舻相接。北宋末年，虽然社会矛盾已趋尖锐，但由于经济的发展，都城汴梁表面上仍是一片繁荣，一年四季有着丰富的民俗活动。清明时节，出城祭扫坟茔、踏青寻春的人们络绎不绝，因而四野如市。画家选取这一题材，集中概括地表现了中古城市的发展以及形形色色的市民活动景象。

全画从城郊的景色一直画到城内最热闹的街市，房屋和树木的繁多姑且不说，仅以描绘的各种人物而言，就有八百多个，可以说得上是三百六十行，行行俱全。至于城市街道上的各种商业、手工业，同样是五花八门，形形色色，充分显示了北宋城市生活的繁荣。全画规模宏大，结构严谨，从总体来看，它可以分为郊野、汴河和街市三大段。

画卷的首段描写城郊农村清明时节的自然景色（图 15-2）。疏林薄雾掩映着农舍酒家，春柳初绿，阡陌纵横，农民正耕作于田间，几头驮炭的毛驴缓行在乡间小路。渐次柳树丛生，行人往来，村头大道上，一队人员肩挑背负，护拥着一骑马者和一乘轿者，轿顶上插满了杨柳杂花，似名门豪富踏青扫墓归来，向城里行进（图 15-3）。人物在树石稀疏、小溪潺潺的大自然中蹒跚地走着，气氛宁静。首段通过对环境和人物的点染，对时间、地点、习

图 15-2 《清明上河图》（局部 1），北宋，张择端，绢本，全卷 24.8 厘米×528.7 厘米，故宫博物院

图 15-3 《清明上河图》（局部 2）

俗做了简明交代，为全图的展开拉开了序幕。

中段以虹桥为中心，描绘汴河两岸繁华而又闲适的景象。由野外进入街道，房屋由茅舍变成了瓦房，继而出现码头，这时汴河开始从画卷上展现（图 15-4）。汴河是北宋都城的交通动脉，河面上载运粮米货物的漕船或停或驶，河岸的酒店茶肆交织着各种人物的活动，画卷由此渐入佳境（图 15-5）。继而在河上出现木架拱桥，桥下一艘漕船正准备通过。桥的两端紧连着街市，车马行人，南来北往。这是整个画卷中最精彩的一段，也是全画的高潮。当

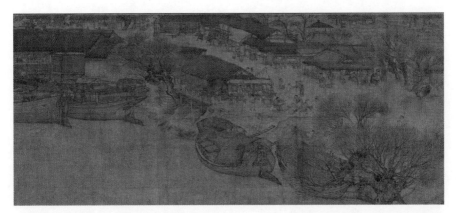

图 15-4 《清明上河图》（局部 3）

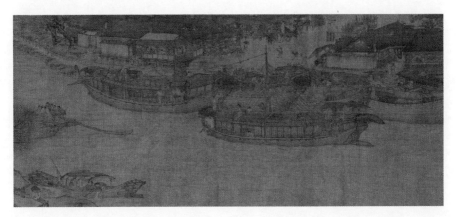

图 15-5 《清明上河图》（局部 4）

满载货物的漕船准备穿过桥洞的时候，一个惊险的戏剧性场面就开始了。船顶上的船夫急急忙忙放下桅杆，但因桅杆太重，放下时有些困难，众人都有些紧张，显出呼喊纷扰之状；与此同时，甲板上有许多船夫，有的在船舷两侧使劲撑篙，有的用长杆抵住桥洞的顶，以防冲撞；还有人在桥上抛下绳索，以便挽住船只，使它平稳地穿过桥洞；此外，邻近的一些小船和大桥上的行人也在一旁指指点点，似在出谋划策（图 15-6）。总共有几十个人从不同的角度，以不同的动作，加入了这一紧张而又富有戏剧性的同激流搏斗的行列。

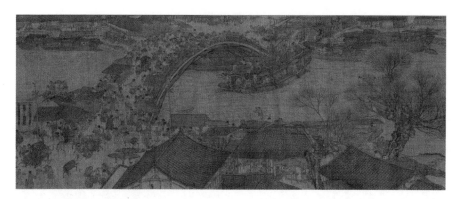

图 15-6 《清明上河图》(局部 5)

画面形象逼真，仿佛有喧哗呐喊之声从画面传出。

　　与此同时，桥面上的热闹场面同样耐人寻味。熙来攘往的行人，桥栏杆两旁售货的小商，加上凭栏闲眺的市民，使桥面上显得人声鼎沸、热闹非凡，同时又显得拥挤不堪。此时，一位骑马者过桥，走到桥的中间，恰巧与由另一端上桥的轿子相遇，眼看双方就要相撞，幸好牵马人急中生智，将马笼头揪住。那匹马骤然一惊，头往下冲，才勉强放慢了四蹄，避免了一次意外（图 15-7）。可是，它已经影响到骑马者右前方那头驮着布袋的小毛驴，小毛驴被吓得踢跳起来，又连带惊动了凭栏远眺的市民，打断了他们的闲情逸致，他们不得不回过头来，将小毛驴赶到桥的中间去。那位拉着车从桥上往下行的农民，由于下坡的惯性作用，车子飞速下滑，他不得不用力把着车杆，弯腰弓背，又开两腿，以保持独轮车的平衡。那头驮着布袋的小毛驴则无需用力了，它拖着松弛的绳套，扭头歪脑，漫不经心，似乎想趁机觅捡一草片叶的食物。虹桥的南端，新柳吐絮，屋宇错落，临河的酒楼茶肆里游客们或闲谈于席间，或凭眺于窗台，洋溢着一种闹中取静的闲暇意趣。

　　画家通过这一段描绘，戏剧性地表现了全画面紧张而热闹的高潮，并精微地描绘了生活中具体的细节，避免了平铺直叙，同时也发掘和表现了现实生活中的戏剧与诗，把平凡的生活变成了动人的艺术。

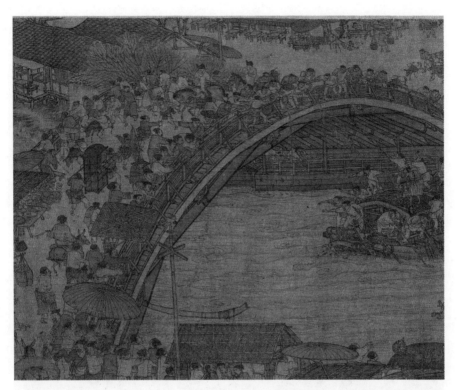

图 15-7 《清明上河图》（局部 6）

　　后段描写汴梁街市的情况，以高大雄伟的城楼为中心，商铺店坊鳞次栉比，甚是可观。至于人马喧嚣、车轿穿梭的热闹场面，更是绘声绘色地跃然绢素（图 15-8）。茶坊、酒肆、脚店、肉铺、寺观，以及医药门诊、大车修理、看相算命、修面整容等等，可以说是各行各业，应有尽有。街市上行人摩肩接踵，络绎不绝，士农工商，男女老幼，各个阶层人物无所不包（图 15-9）。正是这番形形色色、熙熙攘攘、百货俱陈、百态俱备的情景，把北宋末期工商业发达的面貌，以及这种繁华景象下普通市民生活的形态表现得淋漓尽致（图 15-10）。整幅画卷宛如一首弱起强收的乐曲，以轻柔的乐段开始，几经起伏跌宕，层层展开，推向高潮，然后在热烈的气氛中结束，给观者留下想象和回味的空间（图 15-11）。

图 15-8 《清明上河图》(局部 7)

图 15-9 《清明上河图》(局部 8)

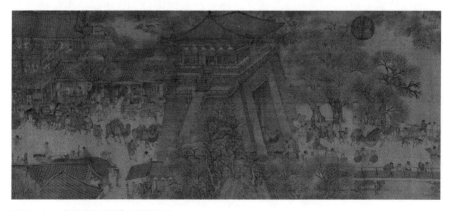

图 15-10 《清明上河图》(局部 9)

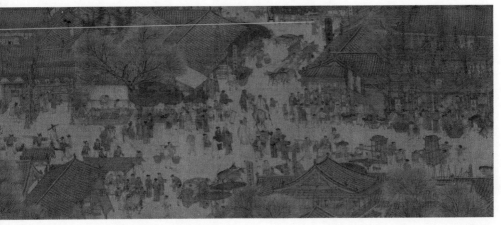

图 15-11　《清明上河图》(局部 10)

　　《清明上河图》从商业、交通、漕运、建筑等几个具有代表性的角度，集中地再现了 12 世纪中国都市社会的生活面貌，反映了那个历史时期的政治、经济、文化和社会风尚，从而构成一件内容极为丰富完整的艺术品，为后人研究宋代社会提供了极具价值的形象化资料。

　　《清明上河图》在表现手法上采用了传统手卷的形式，以不断移动视点的方法，即"散点透视法"来摄取所需要的景象。全图从远郊河野一直写到城廓街市，场面虽然繁复，中心环节却很突出，情节连绵不断，有移步易景的画面效果。楼台树木横列于近处，河道原野延伸至天边，既可鸟瞰繁华热闹的街市，又能极目幽静广阔的乡间。大则楼船人马，小则器皿花鸟，轻重均衡，繁而不乱，长而不冗，段落分明，结构严谨。画中多达 800 余人，不仅衣着不同，神情气质也各异。画家将整个画面上人和物的远近疏密、动静简繁运筹得周密妥帖，准确别致，使整个作品充满了"方寸之内，体百里之迥"的宏伟气派。无论从其所描绘的广阔而细致的社会生活体现的重要思想意义，还是在反映现实生活时所采取的独特艺术手法等方面来看，《清明上河图》都是我国美术史上现实主义的伟大杰作。

　　如今的开封已不见汴河形迹，它早已被历史的尘埃湮塞无影。而我们今

天面对《清明上河图》，仿佛依然可以听到小贩们招徕生意的吆喝声，船工们相互激励的叫喊声，驮队通过街市时发出的得得蹄声，行人们摩肩接踵的喧闹嘈杂声……

张择端的另一幅作品《西湖争标图》如同那昔日的汴河，现今也形迹无存，后人只能根据他的传世名作《清明上河图》去猜测这幅图的形式和内容，同时根据仅存的一点生平资料去猜测他曾经度过的岁月人生。

第十六章
帝王画家

 中国历史上的许多帝王都有观赏和收藏书画的癖好，清代的乾隆皇帝应该算是一个典型的代表。在北宋时期还出了一位帝王画家，他就是宋神宗的第十一个儿子赵佶（1082—1135），后来的徽宗皇帝。

 宋徽宗（图16-1）在位一共26年，作为帝王，他是极不称职的，可以说，他当政的时期是北宋政治上最为黑暗的年代。《宣和遗事》中所载的一段描述可以为之佐证："哲宗崩，徽宗即位。说这个官家，才俊过人：□赓诗韵，目数群羊；善写墨君竹，能挥薛稷书；通三教之法，晓九流之典。朝欢暮乐，依稀似剑阁孟蜀王；论爱色贪杯，仿佛如金陵陈后主。遇花朝月夜，宣童贯、蔡京；值好景良辰，命高俅、杨戬。向九里十三步皇城，无日不歌欢作乐。盖宝篆诸宫，起寿山艮岳，异花

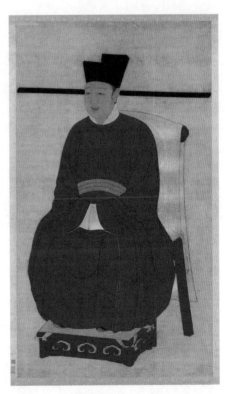

图16-1 《宋徽宗坐像》，北宋，作者不详，绢本，188.2厘米×106.7厘米，台北故宫博物院

奇兽，怪石珍禽，充满其间；画栋雕梁，高楼邃阁，不可胜计。役民夫百千万，自汴梁直至苏杭，尾尾相含。人民劳苦，相枕而亡！"据宋史记载，在赵佶未立之时，就有人说他是"轻佻不可以君天下"。后来以他的政绩和结局来看，这种断言倒是有几分先见之明。但是作为一个画家，他在书画，尤其花鸟画方面的造诣和成就为他在中国绘画史上赢得了声誉和地位。另外，他还以帝王这一特殊的身份和对绘画的爱好，推动了北宋宫廷绘画的繁荣和发展。后来，或许是"不爱江山爱绘画"的情结使然，或许更多的是迫于内忧外患的压力，他竟主动放弃王位而让位于儿子赵桓。可惜的是，他那个不会画画的儿子钦宗皇帝也不是一位治理国家的能手，最终也没能挽回北宋颓败的局势，在北方女真族的大举南侵中，把皇位和国家一起丢掉了，这一年是 1127 年，北宋年号中的靖康二年。更为惨烈的是，他自己连同那位本想只事绘画的太上皇赵佶一道被人掳去，成了阶下囚，最后困死于远在北方的五国城（今黑龙江省依兰县）。难怪后来的抗金英雄岳飞会为此留下"靖康耻，犹未雪，臣子恨，何时灭"的悲叹。

赵佶在即位之前曾被封为端王。他从小就喜爱诗文书画，与当时著名的山水画家王诜、赵令穰等是过从甚密的挚友，在绘画上深受他们的影响，并为其后艺术风格的形成打下了一定的基础。王诜是北宋开国功臣名将王全斌的后代，出身名门，酷爱诗文书画，喜好广交画家和诗人，娶的是宋英宗赵曙的二女儿宝安公主。从辈分上，宋徽宗应该称呼王诜为姑父。当时在王诜家西园经常一起聚会的社会名流有苏轼、黄庭坚、米芾、秦观、李公麟等。他们在一起咏诗作画，说禅论道。据传南宋马远还在他的《西园雅集图》（图 16-2）中描绘了当时的热闹场面，这也为当时的文人交往留下了宝贵的图像资料。后来，苏轼因与王安石的政见不合，遭到贬谪。哲宗执政时，启用新党，苏轼再度被贬，遭至琼州（今海南）。王诜也因与苏轼关系较好，受到了牵累，但却始终未离开京城，这当然是因为他皇室宗亲的缘故。

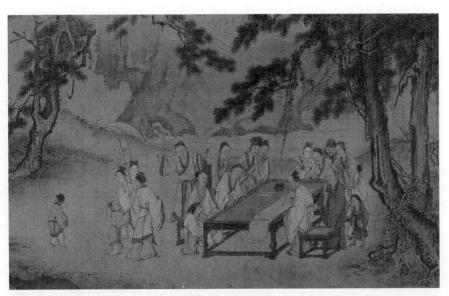

图 16-2　《西园雅集图》(局部)，南宋，马远，绢本，全卷 29.3 厘米×302.3 厘米，美国纳尔逊 - 阿特金斯艺术博物馆

　　赵佶是历史上有名的昏君，但他在书画艺术方面的精深造诣和不凡成就倒并非依赖于他的帝王身份，而是取决于他天生的才能和悟性，取决于他对绘画的热爱和勤奋。赵佶不仅能画花鸟、人物，还时常涉笔山水。在艺术创作上，他既重视传统的法度，又强调深入观察生活，同时还追求绘画的奇妙构思和深远意境。他的作品在总体上都是设色均净，富丽典雅，笔墨精妙，造型生动，可谓神形兼备。南宋邓椿在其所著的《画继》中曾记载：赵佶在画鸟时，常用生漆来点画眼睛，使之隐出纸面，用这种方法画出的眼睛熠熠生辉，显得特别传神，也使他所画的禽鸟作品获得了栩栩如生、几欲活动的美誉。邓椿在《画继》中还讲述了两个有趣的故事，多少说明了赵佶在艺术上追求真实生动地表现对象的审美趣味。第一个故事说的是有一座殿堂修筑完工后，请了许多当时的名师高手去绘制壁画，但那些出自名家之手的作品并未引起这位帝王画家的兴趣和重视，倒是一位年轻画家在殿前柱廊拱眼中所画的一幅斜枝月季花得到徽宗的赏识。因为月

图 16-3 《瑞鹤图》，北宋，赵佶，绢本，51 厘米×138.2 厘米，辽宁省博物馆

季花在不同的季节、不同的时辰里，花蕊枝叶呈现出不同的容姿，而这幅画表现的正是月季花在春季中午时分的容姿。另一个故事是说赵佶叫画家们画孔雀升墩的屏障，但画家们画了又画，改了又改，始终不能令他满意，最后画家们不解而问其故。赵佶答曰：孔雀升墩一定是先举左脚，而你等画的都是先举右脚，这可是绘画之大谬啊！由此可见，赵佶对自然和生活的观察是多么仔细。

赵佶对政治缺乏兴趣和敏感，但对书画却是情有独钟，也表现出异常的勤奋。据说他曾将宫苑中各种奇花异草、珍禽怪兽一一图绘，又将十五幅画

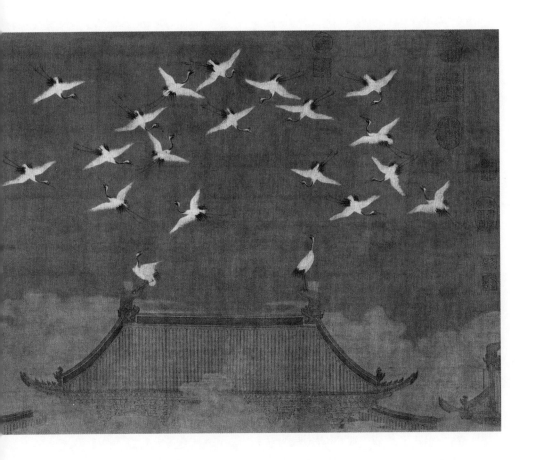

集为一册，最终一共积累了有千余册之多，并名之为《宣和睿览册》。当然，像这样卷帙浩繁的绘画图册不可能完全出自赵佶一人之手。他即便有巨大的热情和过人的精力，也没有足够的时间。他毕竟是一国之君，还有许多脱不了干系的政事需要过问、处理。更何况像他这样一位"爱色贪杯""歌欢作乐"的皇帝，少不了在后宫的宫帏和床第之间耗去许多时间和精力。那么这些风格多样，甚至笔法相异的作品，有许多一定是由当时聚集在他身边的那些宫廷画师完成的。现在许多即使已经归属在他名下的作品，如《芙蓉锦鸡图》、《瑞鹤图》（图 16-3）、《鹦鹆图》、《红蓼白鹅图》、《腊梅山禽图》、

《柳鸦芦雁图》、《池塘秋晚图》、《祥龙石图》、《五色鹦鹉图》、《雪江归棹图》等等，专家们对它们是否全部出自赵佶本人之手还存有争论。但是不管这些作品由何人画出，它们绝对都是精湛绝伦的绘画佳作。而且，赵佶既然在这些作品上或签章画押，或题咏跋赋，这也说明了它们是符合他的艺术追求和审美趣味的。或许有许多作品的构思来自这位皇帝，而那些画家们只是负责在纸绢上落实他的构思罢了。

故宫博物院所藏的《芙蓉锦鸡图》（图16-4）是一幅可靠的赵佶真迹。这是一幅双勾重彩的工笔花鸟画，右下角书有宣和殿御制及赵佶的签名花押。作品以秋天的花鸟为主题，画面上由上至下斜偃出一枝芙蓉，站在枝上的锦鸡从冠顶至尾尖几乎占去画面三分之二的高度。右上角是两只翩翩起舞的蝴蝶，左下角则为一丛萧疏的秋菊。最精彩的是那只锦鸡神态的描绘，它回眸凝视着双蝶，显出一副跃跃欲试的样子。又由于鸟的运动，产生的较大重量使芙蓉微微地弯垂，愈加显得花枝柔美。就这样，通过锦鸡的凝视与跳动，花、鸟、蝶三者之间便更加密切地联系起来，在静穆的秋色中展示出生命的跃动。元代著名画家赵孟頫说："道君聪明天纵，其于绘事，尤极神妙，动植之物无不曲尽其性，非人力所能及。"

现藏南京博物院的《鸜鹆图》（图16-5）也是赵佶传世的一幅上乘之作。鸜鹆，俗名为八哥，这种鸟生性好斗。画家在图中画了三只鸜鹆，其中两只正在空中展翅相搏，另一只则站在枝头倾心观战。搏斗中居于上方的那只鸜鹆好像占优势，但下面那只也不甘示弱，正回过头来用嘴狠啄对方向它伸来的利爪。作品既真实又生动地表现了两鸟之间相互搏击、毛血飞洒的激斗情景，从画面上我们甚至能感受到它们相搏时发出的激烈而又热闹的叫喳声。画家对那只立于枝头观战的鸜鹆也做了精彩的描绘。它情绪昂奋、鼓翅呼叫，恰到好处地烘托了画中那种紧张而活泼的气氛，真正达到了"画有尽而意无穷"的境界。

赵佶在人物画上也颇有成就，相传《摹张萱捣练图》和《摹张萱虢国

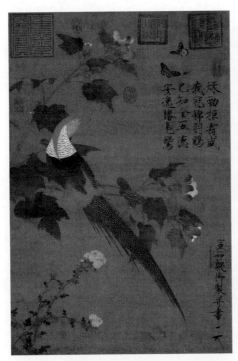

图 16-4 《芙蓉锦鸡图》，北宋，赵佶，绢本，81.5 厘米×53.6 厘米，故宫博物院　图 16-5 《鹡鸰图》，北宋，赵佶，纸本，88.2 厘米×52 厘米，南京博物院

夫人游春图》也是出自他的手笔。这两幅作品中的人物雍容华贵、神情奕奕，勾勒、设色都表现出了盛唐仕女画的风貌，而且用笔流畅自然，毫无穿凿牵强之痕迹，可见他临摹复制古画的水平是何等高超。赵佶现存的人物真迹有《听琴图》和《文会图》。《听琴图》（图 16-6）描绘的可能是赵佶自己与大臣在庭院中抚琴娱乐的场景。画中人物的神情、姿态和手势刻画得细腻传神，作为背景的松树也被描绘得细致入微，连缠绕其上的凌霄花的花朵也一一可数，体现了赵佶在艺术创作上观察精细、体会入微的一贯作风。

　　赵佶的山水画虽传世极少，但以其悟性和功力，水平也一定不低。《画录广遗》中曾提到赵佶有"十二景山水"，写朝云旭日、晚雨昏江、渔市晨

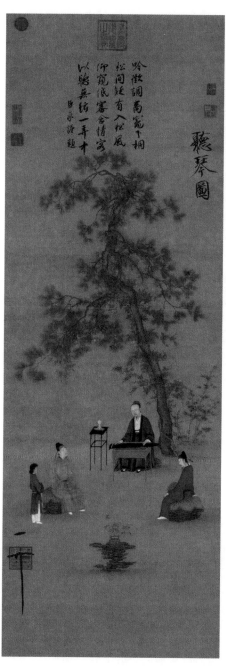

图16-6 《听琴图》，北宋，赵佶，绢本，147.2厘米×51.3厘米，故宫博物院

烟、江村晚霞等图景。而现存于辽宁省博物馆的《雪江归棹图》（图16-7）一直被认为是赵佶的山水画真迹。这幅作品气势宏大，笔法细致，结构工密，境界自然，通过墨、色的晕染对比和线、面的穿插映衬，成功地营造出一派寒意袭人的冬日景象。

赵佶除擅长绘画外，还兼善书法。其真书学薛曜，草书学黄庭坚，后自创挺健秀清、瘦劲锋利犹如屈铁断金的"瘦金体"（图16-8）。宋蔡绦《铁围山丛谈》中说："裕陵（赵佶）作黄庭坚书体，后自成一法。"他的传世书迹有真书和草书《千字文卷》（图16-9）等。

在徽宗统治时期，皇家画院得到长足的发展，不仅规模宏大，名家云集，而且在制度上也有了革新。赵佶还把图画院列入科举制的一部分，命题取士，广招天下的丹青高手。其取舍标准在《云麓漫钞》中有详尽的记录："笔意简全，不模仿古人而尽物之情态，形色俱若自然，意高韵古为上；模仿前人而能出古意，形色象其物宜，而设色细，运思巧为中；传模图绘，不失真为下。"这些标准完全体现了赵佶的绘画美学等思想。后来在画院考试中，他又亲自摘采诗句为题，取其意思超拔者为上，从下列材料中我们可见一斑：

图 16-7 《雪江归棹图》（局部），北宋，赵佶，绢本，全卷 30.3 厘米×190.8 厘米，故宫博物院

图 16-8 赵佶瘦金体《夏日诗帖》，故宫博物院

图 16-9　赵佶，《草书千字文》(局部)，辽宁省博物馆

"野水无人渡，孤舟尽日横"，一般的画手在绘画时，多画空舟一叶，泊于岸侧，或船间立一鹭鸶，或篷顶落一乌鸦，而获第一名的画师则画一舟子伏卧船尾，横置一笛，以示无行人渡河而颇为悠闲。

"深山藏古寺"，很多应试者画山中露出殿堂一角，而最成功的画作只在深山中露出一幡竿。与此相似的"竹锁桥边卖酒家"，后来中第的画家李唐仅在桥边竹林丛中露一酒幌。两者都运用巧妙的构思，借用酒幌和幡竿引起观者的联想，突出了"藏"与"锁"的意境。

"嫩绿枝头红一点，动人春色不须多"，在这一命题考试中被选中的画作不像其他作品那样只画春天的红花绿叶，而是在春柳隐映的楼头，画有一红衣美女倚栏而望，这种以人代花、以人喻花的描绘意趣无穷。

"踏花归去马蹄香"的中选者更是奇思妙出，他没有画花落满路去追求表面的现象，而是画了几只蝴蝶飞逐在马蹄后面，巧妙地画出了抽象的花香。

赵佶作为一代帝王，最后困死异域，作为一位画家又名垂青册，金题玉躞和毡衣茹血在他的生涯中奇特地结合在一起，勾画出一位帝王画家悲喜交加的人生旅程。

第三部分
近世的繁华

这部分主要介绍元末至清代中国美术、印度莫卧儿王朝美术、日本浮世绘艺术。

第十七章

鹊华秋意

13 世纪末，蒙古人在其领袖成吉思汗之孙忽必烈的领导下，于 1279 年推翻了南宋政权，使南北中国重新得到统一，建立了蒙古人的大帝国，立国号为元，骁勇善战的忽必烈（1215—1294）就是元世祖。在元之前，是由汉人建立的大宋王朝，前后延续 300 余年。在元之后，又是另一个国祚绵长的汉人政权——大明王朝。对绝大多数被征服了的汉人来说，前后统治中国 90 余年的元代是一个经济凋敝、生灵涂炭的时代。蒙古人在他们统治期间实施的带有种族歧视的等级政策和土地兼并等一系列措施，大大地阻碍了当时社会生产力的发展。元代初期，绘画事业也一度受到了打击，曾经在画坛独领风骚，又由于与皇室的渊源而带有巨大权威的南宋画院也随着朝廷的倾覆而瓦解。也许正是因为这样一种在画坛上稳若磐石的势力的瓦解，才有可能在绘画史中酝酿出一场真正意义上的革命。从元代起一种新的艺术精神和新的艺术风格诞生了，它的面貌与 13 世纪及以前的绘画几乎完全不同，那便是文人画的真正崛起。

蒙古人建国之初，以汉人为主体的知识阶层由于民族情结迟迟不愿加入新朝，他们把变节归元视为奇耻大辱。这些人当中有曾在宋朝为官的，有曾在抗元战争中奋力作战的，也有那些因不满异族统治而立誓不事二主的各阶层人士。画家郑思肖（1241—1318）可以说是他们当中的一个典型代表。他在宋亡后改名思肖，其中就暗含忠于宋室的意思，因为"肖"字是宋帝"赵"姓的一半，这个化名也就意味着"义不忘赵"。郑思肖最喜欢的题材是

图 17-1 《墨兰图》，元，郑思肖，纸本，25.7 厘米×42.4 厘米，日本大阪市立美术馆

兰花，现存唯一可靠的作品是纸本的小手卷《墨兰图》（图 17-1）。从表现上看，这幅平凡的花卉小品并不具有任何政治意味，但如果进一步追问画中的主题和喻义，其丰富的内涵便开始呈现出来。对中国文人士大夫来说，兰花很容易让人想起屈原《楚辞》中高风亮节的君子。兰花柔韧自持，幽静地绽放，独自在清幽处吐露芬芳，这种形象特别契合一个离群索居、性格孤傲的文化人的敏感心理。不过，在郑思肖的兰花中还有另外一层意义，他所画的兰花都是根不着地的，问其之故，答曰土地为异族所夺。小小的一株兰花寄托着画家无限的故国之思。

在是否仕元的问题上，画家中也有例外的，赵孟頫（1254—1322）便是其中之一。1286 年，江南地区有二十多位饱学之士，应元世祖之邀入京，赵孟頫也在征聘之列。进京后，他先后任官十年，曾以兵部郎中之职前往中国北方各地执行公务。他一共经历元朝四任皇帝，曾出任江浙行省儒学提举，而且数度被擢升至高位，如翰林学士承旨，所谓"荣际五朝，名满四海"。赵孟頫的仕途之路虽也有起伏，但在汉人中已属佼佼者了。他于 1254

年出生于宋宗室之家，是宋太祖赵匡胤十一世孙，后来却没有能够抵御住忽必烈搜访"遗逸"的诱惑，臣服于异族。他作为"宋室而食元朝禄"的"变志"行为，曾被同时代乃至后世的许多文人逸士所讥议。据传有一次他去拜访其宗兄赵孟坚，他走后，赵孟坚立即命仆人用水冲洗他坐过的椅子。不管此传闻是否可信，赵孟頫在生前的确感受到了这方面的压力，内心常有"不适我时"之感。他既有"忠直报皇元"之想，又有"山林隐逸"之思，思想总是处于重重的矛盾之中，最后在"今日非昨日，荏苒叹流光"的感慨中，于1319年退隐南归。他的妻子管道昇曾赠词云："人生贵极是王侯，浮名浮利不自由。争得似，一扁舟，弄月吟风归去休。"

但不管赵孟頫的政治倾向如何，他毕竟是一位杰出的画家，而且他的艺术对当时和后世都产生了深远的影响。赵孟頫是位多产的画家，流传至今的作品不少，如《人骑图》《秋郊饮马图》《二羊图》《调良图》《枯木竹石图》《疏林秀石图》《鹊华秋色图》和《水村图》等等。

《人骑图》（图17-2）作于1296年，画的是一位头戴官帽、身着红袍的骑马男子。画上有赵孟頫题书的画名和年款，另外还有一段跋："吾自小年便爱画马，尔来得见韩幹真迹三卷，乃始得其意云。"这表明此时的赵孟

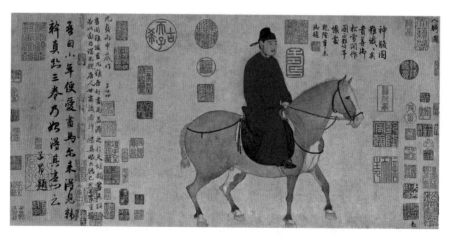

图17-2 《人骑图》，元，赵孟頫，纸本，30厘米×52厘米，故宫博物院

頫对唐代画家韩幹的画风有了新的、更深刻的理解，并以此画作为探索新画风的基础。

《鹊华秋色图》（图 17-3）是赵孟頫艺术成熟时期的一幅开画风之先河的代表作品，对后世的绘画有着深远的影响。这幅作品是画家为其友人、当时著名的收藏家周密（1232—1298）所作，概略地描绘了周氏的祖籍地山东济南的郊外景色。赵孟頫在游历北方时曾到过此地，南归后便凭其记忆，为未曾亲临的周密画下了这幅以华不注山和鹊山为主体的山水画。画面上鹊、华两山遥遥相对，华不注山双峰兀起，而鹊山却是平缓的小山。其实这幅画并不是实景的传模写照，尽管赵孟頫本人一再声称绘作此图的原意是要让周密一睹故乡的风光，因为鹊、华两山相去甚远，画家完全是凭着想象将它们汇于一个空间的。在这里，赵孟頫真正关心的是一种新风格的探索，而不是对地形的真实描绘。图中还画有泽地河水，中间穿插无数杂树，有散落的村舍几处，旁有山羊，水边有数叶轻舟，还有张网捕钓的渔人，其情其景一如张雨赋诗所云："鹊华秋色翠可餐，耕稼陶渔在其下。"

《鹊华秋色图》是一幅既有古意又极具创新精神的作品。说其有古意，是因为它得王维、董源之精髓，被董其昌誉为"有唐人之致，去其纤；有北宋之雄，去其犷"。说其有创新精神，是因为它舍弃了流行于元初的自然主义和南宋的形式化画风，并在用笔上干湿并施，画出了物象的质感和体积感，为水墨画的进一步发展做了必要的铺垫。

《水村图》（图 17-4）是赵孟頫为隐居在江南的友人钱德钧（即钱仲鼎，通州人，号水村居士）所创作的一幅纸本墨笔山水画，是赵孟頫艺术作品中另一幅重要的山水画作品。创作这幅作品时赵孟頫已经 48 岁，绘画风格也日臻成熟，逐渐摆脱了早期学习唐宋各家的模仿痕迹，将各种绘画技法融会贯通，慢慢幻化出了自己的风格。画面上湖光山色，树木丛生，河汊密布，一派江南水乡特有的景色。全画清远而苍茫，更有一种淡泊荒疏、与外界无涉的隐逸情境。

图 17-3 《鹊华秋色图》，元，赵孟頫，纸本，28.4 厘米×93.2 厘米，台北故宫博物院

图 17-4 《水村图》，元，赵孟頫，纸本，24.9 厘米×120.5 厘米，故宫博物院

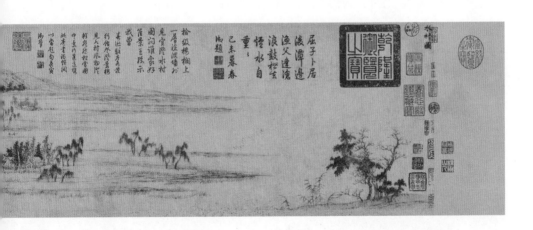

　　《鹊华秋色图》与《水村图》都是赵孟頫的经典之作，前者代表其古雅风格，后者则代表其自由放逸的意趣。尤其是《水村图》，更能说明他在绘画上的创造与这个时代的文人画特点。他以水村山野为题材，以表达远离尘世的心态，这与当时文人所具有的山林隐逸思想非常吻合。同时，他又充分运用水墨的调子，竭力使艺术表现向平淡清逸的方向发展，为当时及后世的山水画开拓了新的道路。正是这种既着力于传统，又开拓新风的卓越表现，使赵孟頫成为元代画坛的巨匠。

　　在元代的山水画中，还有四位著名画家被称为"元季四大家"，他们是黄公望（1269—1354）、王蒙（1308—1385）、吴镇（1280—1354）和倪瓒（1301—1374）。这四位画家主要活跃于江浙一带，基本上都属于在野的知识分子。

　　黄公望曾为小吏，没有什么社会地位，后来也终于啸傲山林。王蒙出自小康之家，过着半隐半官的生活。倪瓒虽为地主，但他"不事富贵事作诗"，借着玄窗学禅。至于吴镇，更是一生贫寒，他曾自题墨竹诗道："倚云傍石太纵横，霜节浑无用世情。若有时人问谁笔，橡林一个老书生。"

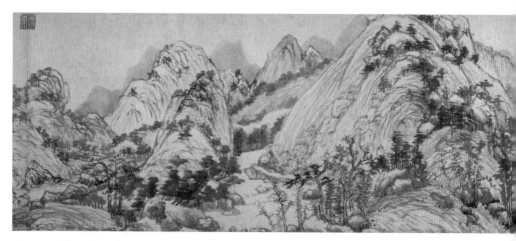

图 17-5 《富春山居图》（局部），元，黄公望，纸本，全卷 33 厘米 × 636.9 厘米，台北故宫博物院

　　"元四家"各自在艺术上都取得了非凡的成就，黄公望绘有名作《富春山居图》（图 17-5），王蒙则有《秋山草堂图》（图 17-6）等佳作传世，吴镇现存的作品有《双桧图》《松泉图》和《渔父图》（图 17-7）等。而倪瓒的作品流传到明代时，竟使"江南人家以有无（倪画）为清浊"，影响之大，一度超过了其他三家。

　　倪瓒，字元镇，号云林子，生于 1301 年，江苏无锡人。他的祖先几代都是寻常百姓，没有在朝做官的，因善于经营，家境逐渐富裕起来，到他祖父时，已成为江南有名的大地主了。倪瓒出生不久，其父便去世，由其兄长抚养长大。倪瓒从小就很聪慧，勤奋读书。他家有一座三层楼阁，取名为"清閟阁"，藏书几千卷，另外还藏有三代的钟鼎铜器和历朝的书法名画，以及名琴古玩等稀世珍宝。倪瓒每天在楼上或读书，或作画，或写诗，有时还在此与好友聚会。倪瓒交友甚慎，清高绝俗，一般的俗人很难入他的法眼。史料记载中还说他平日极爱干净，有洁癖。每天洗脸时，要时时换水。戴的帽子、穿的衣服，一日之内也要拂拭几十次。连书房外面的梧桐树和假山石，也常叫人洗净。《云林遗事》中还说，有一次倪瓒留朋友住宿，夜里听

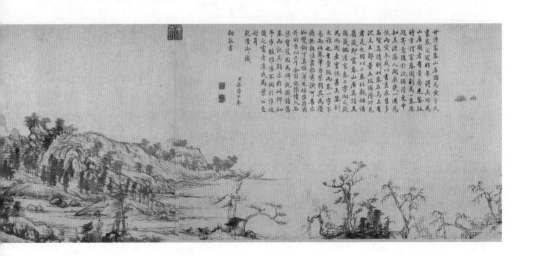

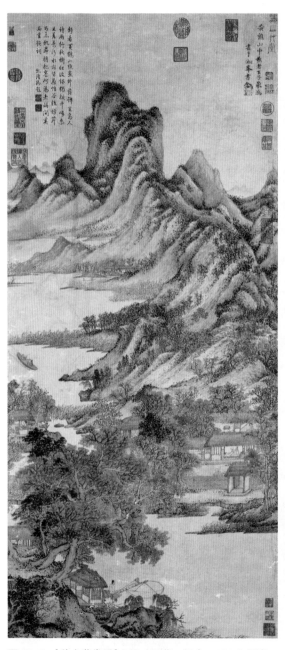

图 17-6 《秋山草堂图》，元，王蒙，纸本，123.3 厘米 ×
54.8 厘米，台北故宫博物院

图 17-7 《渔父图》，元，吴镇，绢本，
84.7 厘米 ×29.7 厘米，故宫博物院

到有咳嗽声，第二天早晨就命仆人仔细寻觅，看有没有吐出的痰迹。仆人假说痰吐在窗外梧桐树叶上，倪瓒就叫人赶快把梧桐叶剪下，丢在离家很远的地方。当然，这个故事或许含有朋友之间"恶意中伤"的成分，但如此谣言造在倪瓒身上恐怕也不是空穴来风。画家的这种洁癖情结对他后来艺术风格的形成也起着某种影响作用。

倪瓒的山水画一般用的是"一河两岸"的三段平远式构图法，即近坡杂树数株，远景云山一抹，中隔湖水一汪。这种图式最早出现在《六君子图》（图17-8）中，在他晚年创作的《容膝斋图》（图17-9）中发挥

图 17-8 《六君子图》，元，倪瓒，纸本，61.9 厘米×33.3 厘米，上海博物馆

到极致。这种图式也使他的绘画风格有了"萧疏淡远、清幽素净"的理论概括。

一般来说，倪瓒的作品总是在近岸前景画有坡石、枯树、翠竹和空亭。许多学者认为倪氏画中的枯树和翠竹常常是作为比兴形象出现的，不同于一般的景物描绘，也不是孤立的植物学意义上的竹和树，而是一种特殊的社会生活标识和象征。例如，以枯树的挺劲高直来比喻人的正直不屈，以竹的清幽有节来比喻人的雅逸、清高和气节。

图 17-9 《容膝斋图》，元，倪瓒，纸本，74.7
厘米×35.5 厘米，台北故宫博物院

空亭可以说是倪瓒绘画中独
有的景物，它几乎不断地出现在
他所有的山水画中。对其构图意
义上的审美价值，宗白华先生在
《美学散步》中有过精彩的分析：
"中国人爱在山水中设置空亭一
所。戴醇士说：'群山郁苍，群木
荟蔚，空亭翼然，吐纳云气。'一
座空亭竟成为山川灵气动荡吐纳
的交点和山川精神聚积的处所。
倪云林每画山水，多置空亭，他
有'亭下不逢人，名阳澹秋影'
的名句。张宣题倪画《溪亭山色
图》诗云：'石滑岩前雨，泉香
树杪风，江山无限景，都聚一亭
中。'"[1]

40 岁以前的倪瓒，因家境丰
裕，一直过着孤芳自赏式的逸士
生活。40 岁以后，他散尽家产，
在江河湖泊之间颠沛流离，漂泊
生活有 20 年之久。因此，倪瓒画
中的空亭在某种意义上还隐含着政治思想和民族意识等方面的因素，是他不
满异族统治、痛恨世道日衰的一种愤世嫉俗的表现。难怪有人在问其为何在
山水中不置一人时，他会有"今世那复有人？"的悲叹。

[1] 宗白华：《美学散步》，上海人民出版社，1981 年，第 85 页。

第十八章

世间乐园

16 世纪初，信奉伊斯兰教的莫卧儿人入侵印度次大陆，在这个宗教流派纷呈的国度里又建立一个延绵 300 多年的伊斯兰帝国。这个帝国到了 18 世纪后半叶江河日下，所能控制的仅是德里的周边地区，1857 年最终灭亡在英国殖民主义者的枪炮之下。

历代的莫卧儿王朝统治者都是艺术的爱好者。它的开国皇帝巴布尔（1483—1530）一生戎马倥偬，常年忙于东征西战，但即便是这样，他在王朝建立不久，就准备实施一项宏伟的建筑计划，可惜的是他在位仅 5 年便撒手人寰，许多宏愿也只能留在蓝图之上了。莫卧儿王朝的第三代皇帝阿克巴（1542—1605）迎来了莫卧儿建筑的兴盛时期。这位雄才大略的帝王把自己雄浑刚健的个性熔铸到了建筑风格之中，阿克巴时代的建筑富有巨人的气魄和男性的壮美，总体上给人一种质朴、坚实、恢宏和雄丽的效果。德里的胡马雍陵（图 18-1）就是阿克巴时代重要的建筑之一，也是莫卧儿建筑史上的里程碑。胡马雍陵是伊斯兰教与印度教建筑风格的典型结合，并为印度第一座花园陵寝——著名的泰姬陵提供了参照。1993 年，联合国教科文组织将胡马雍陵列入世界文化遗产名录。阿克巴大帝的统治对印度历史的影响极其深远，莫卧儿帝国的版图及财富在其治下均扩张至原来的三倍。

沙·贾汉（1592—1666）是莫卧儿王朝的第五代皇帝（图 18-2），他统治的时期更是莫卧儿建筑的黄金时代。闻名于世的泰姬陵就是他为其宠爱的穆姆塔兹·玛哈尔（1593—1631）皇后修建的。1631 年，皇后在陪同夫君

图 18-1　胡马雍陵，印度德里

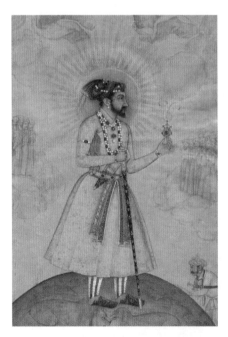

图 18-2　沙·贾汉，莫卧儿王朝第五代皇帝

出巡的途中死于难产，临终前，她请求国王为她修造一座世界上最美的陵墓。沙·贾汉没有食言，遵循皇后的遗愿修建了精美绝伦的泰姬陵。据说这一宏大的工程在施工期间，每天要雇用两万余名工匠，最终费时 22 年才全部完成，花去的资金更是不计其数。

　　泰姬陵（图 18-3）位于阿格拉郊外的叶木那河南岸，长方形，东西宽约 305 米，南北长约 580 米。陵园的南侧拱门上镌刻着《古兰经》的一句经文："请心地纯洁的人进入这座天国的花园。"接着由南至北是一长串长达 300 米的喷泉水池，陵墓主体建筑就静静地矗立在水池的北端。其方形台基上的 4 座尖塔和中央的圆顶寝宫都由纯白的大理石砌

图 18-3　泰姬陵，印度阿格拉

造，比例匀称，曲线
优美，节奏明快，色
调优雅，在蔚蓝的天
宇下发射出奇异的光
彩。陵墓的内部装饰
更是竭尽豪华之能
事，墙壁上用无数的
碧玉、玛瑙、红玉髓
和琉璃等稀世珍宝镶
嵌成各种花卉图案

图 18-4　泰姬陵内部装饰

（图 18-4）。其中最精致的透雕大理石格子可谓巧夺天工，据传为中国工匠
所为。倒映在水池中的圆顶寝宫宛如一朵雪白的荷花，凌波亭亭玉立，尤其
在银色的月光之下，水月相映，光影交辉，充满了抒情诗般的梦幻色彩，为
此它赢得了"大理石之梦"的赞誉（图 18-5）。1983 年，泰姬陵被列入世界

图 18-5　从叶木那河北岸望去的泰姬陵主殿（中）、答辩厅（左）和清真寺（右）

文化遗产名录。

　　沙·贾汉这位信守诺言并忠于爱情的帝王原打算完全仿照泰姬陵的样式在叶木那河的对岸为自己修建一座黑色大理石的陵墓，并在河上架起一座桥梁，好让他们夫妻在冥间携手相连，但他的第三个儿子奥朗则布还没等他实现愿望就把他废黜并囚禁于阿格拉城堡 8 年之久，最后沙·贾汉在郁愤中死去。但幸运的是，他最终还是被附葬在了泰姬陵内，与他宠爱的皇后共享死后的安宁。

　　莫卧儿王朝的帝王们不仅热衷于宏伟建筑的营造，同时也是绘画的热心赞助者和收藏者。在他们的影响下，莫卧儿的绘画一度空前繁荣。阿克巴对绘画的热心赞助使他成为莫卧儿细密画的真正奠基人。就莫卧儿绘画的渊源来看，它与伊朗 15 世纪的绘画有着密不可分的联系。莫卧儿人把伊朗的这种艺术传统带入印度后，与印度本土的拉吉普特绘画相互影响，形成了莫卧儿绘画自己特有的风格。这种绘画具有写实主义倾向，体裁从书籍抄本插图到肖像画、历史画、花鸟画、比喻画、风俗画等无所不包，表现的题材则以莫卧儿王朝的历史和宫廷生活如朝觐、宴乐、狩猎、战争等场面为主。

　　阿克巴时代的细密画主要是抄本插图。这位皇帝几乎是个文盲，但他有着强烈的求知欲望，而且记忆力惊人。他经常命人为他朗读带有插图的各种

历史、文学、宗教、哲学抄本，并能一字不漏地记住。直到他 1605 年去世，他的皇家图书馆收藏了约 2.4 万幅装饰抄本的插图。《阿克巴本记》抄本插图是阿克巴时代绘画成熟期的代表作，约作于 1590 年，共计 117 幅。它以阿克巴的宫廷生活、狩猎和征战场面为主，《阿克巴在瓜廖尔附近猎虎》（图 18-6）便是其中之一。画面采用旋风式或旋涡式的构图，以下方前景中间扭打在一起的一只猛虎和一名勇士为旋涡中心，卷起了一股风暴，围猎的卫队与虎群搏斗其中，跃马挥刀刺虎的阿克巴凌驾于这股旋风之上，成为整个画面运动张力的焦点。画面上方旁观的銮驾扈从则处于相对静止的状态，从而反衬和加强了前景人虎搏斗、血肉横飞的激烈运动。《阿克巴本记》插图的另一代表作品是《阿克巴视察法特普尔·西克里新城的建设》（图 18-7）。这幅作品中

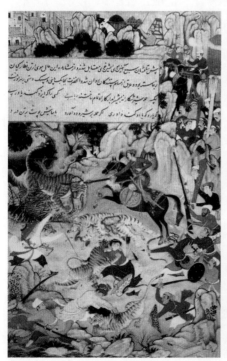 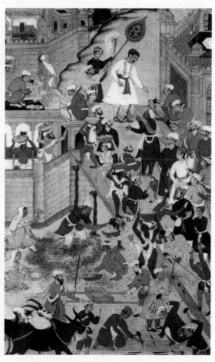

图 18-6 《阿克巴在瓜廖尔附近猎虎》，37.5 厘米×25 厘米，约 1590 年，伦敦维多利亚与艾伯特博物馆

图 18-7 《阿克巴视察法特普尔·西克里新城的建设》，33 厘米×20 厘米，约 1597 年，伦敦维多利亚与艾伯特博物馆

的人物和建筑的透视采用了波斯鸟瞰式与西方远近法相结合的表现方法，其
视点或游移或固定，空间错综交叉，城堡等建筑物融合了平面化与立体感，
犹如折叠的舞台布景。画面中间倾斜的长条踏板构成了斜线，许多石匠、泥
瓦匠都集中在这条斜线上下或附近紧张繁忙地施工，监工与贵族也在这条斜
线边活动，各个局部的动态强化了斜线的动感。画面上方，阿克巴站在远
处，却明显大于近景的人物，遵循的是印度传统绘画突出伟人的惯例，这种
惯例也存在于中国等东方国家的绘画传统之中。

贾汉吉尔（1569—1627）是莫卧儿王朝的第四代统治者，他的时代被认
为是莫卧儿细密画的鼎盛时期。贾汉吉尔的宫殿靠近泰姬陵，这座华丽的宫
殿全部采用红砂岩建造而成，故又称"红堡"（图18-8）。这座宫殿始建于
阿克巴时代，为当时的继承者贾汉吉尔修建、使用，结合了印度教、伊斯兰
教和基督教的元素。贾汉吉尔这位帝王似乎对绘画比对建筑更为迷恋，而且
他的艺术审美趣味极其精微细腻，是一种敏感过度的唯美主义。他不仅是一
位热心的收藏家，而且还是一位独具慧眼的鉴赏家。当时在皇家画室中，有

图18-8　贾汉吉尔宫，印度阿格拉

图 18-9 《梧桐松鼠》，约 1615 年，印度

的作品由几位画家分工合作完成，贾汉吉尔对每位画家的专长和笔法如数家珍。他曾自诩对每一位宫廷画家，不管是已故的还是当代的，都很了解，能立即说出哪幅画是哪位画家所作。如果一幅画中有若干肖像，而每个人像又出自不同的画家之手，他也能一一辨认哪个面部由哪位画家所画。贾汉吉尔如此明察秋毫的鉴赏力有点像中国北宋时期的帝王画家赵佶，他们对绘画的这种态度对艺术家们所产生的影响是不可低估的。

花鸟动物画是贾汉吉尔时代发展起来的一个新画种。贾汉吉尔本人酷爱自然之美，经常携带宫廷画师外出巡游，并要求他们把他所喜欢的花卉鸟兽用画笔记录下来。《梧桐松鼠》（图 18-9）便是这一题材的代表作品。画面的前景是一棵高大的法国梧桐，繁茂的树叶五彩斑斓，远景的山石、树木、

花草、小鹿和背景的金色，呈现出欧洲因素与波斯风格互为融合的特点；被下方爬树的捕禽者惊吓而飞走的小鸟以及向上攀援躲避的十几只松鼠，特别是树权上的一只大松鼠关切地凝望着对面树洞中探出头来的两只小松鼠等特写，表现了印度传统绘画特有的对自然的洞察力和对动物的同情心。

　　莫卧儿细密画基本上属于宫廷艺术，与之相比，16—19世纪盛行于拉贾斯坦和旁遮普等地的拉杰普特细密画则属于民间艺术，或者说贵族化的民间艺术。前者发展自伊朗艺术传统，题材以历史事件为主，采用的是波斯式书法精细成熟的线条，色彩富艳、柔和、微妙，而且崇尚写实主义，注重人物造型和心理刻画；而后者虽然受到前者的影响，但仍有着自己鲜明的特色，题材以神话传说为主，采用的是印度壁画式的生动流畅的线条，色彩单纯、强烈、鲜明，人物造型程式化，人物、动物和景物一般都带有神秘的象征意味。通俗地说，莫卧儿细密画相当于宫廷的雅乐，拉杰普特细密画则相当于神秘的牧歌。

图18-10　《克利希那与牧女们》，约1730年，印度新德里国立博物馆

拉杰普特细密画最流行的题材是克利希那传说。克利希那，梵文原义为"黑色的、蓝色的"，是印度教大神毗湿奴的化身之一，也是印度教诸神中最富人情味的神祇。在拉杰普特细密画中，克利希那的肤色一般都是暗蓝色。传说克利希那出生于叶木那河畔秣菟罗的耶达婆王室，因躲避叔父的迫害而藏身于牧人南达家里成为牧童。他既是屡次为牧人降魔除害的英雄，又是深受众多牧女喜爱的大众情人，而他本人则对牧女拉达情有独钟。表现这类题材的细密画总是充满了田园诗的抒情色彩、牧歌式的浪漫情调、温柔而又神秘的象征主义气氛。

《克利希那与牧女们》（图 18-10）表现的是克利希那为挑逗牧女们，在游戏中藏匿到树后让她们寻找的情景，这一故事也象征着人的灵魂对神的追求。画面上，一个牧女为另一个牧女看手相，猜测克利希那藏在哪里，是否爱她；还有一个牧女可能就是拉达，她好像已发现了藏在树后的克利希那，用手势召唤他出来与自己欢爱。这些牧女被表现得淳朴天真，但康格拉风格所创造的一种新的理想化的印度女性美已在她们身上初显端倪。

《克利希那与拉达在丛林里》（图 18-11）是另

图 18-11　《克利希那与拉达在丛林里》，27 厘米×18 厘米，约 1802—1825 年，印度

一幅表现克利希那和拉达爱情故事的作品。画面中，克利希那有着其标志性的蓝色皮肤，身穿黄色长袍，佩戴着略微浮夸的珠宝，他永恒的配偶拉达则穿着传统服装。克利希那身上那与众不同的蓝色皮肤象征着他的神性。拉杰普特细密画虽大多表现的是神的情爱故事，但它们却寄托了印度人民对美好事物的期望和向往，绘画表现的既是神的天堂，也是人间的乐园。

风流才子

　　苏州被誉为东方的威尼斯，在中国乃至世界都享有较高的声誉。"上有天堂，下有苏杭"便是世人对苏州做出的最好评价。苏州精雅的园林、幽深的街道、柔婉的言语、纵横的河道，处处给人以感官上的宁静和慰藉。在海内众多的美景之中，苏州的美景别有风致。在中国众多的历史文化名城当中，苏州城的地位不可忽略。两千五百多年的建城历史，使得苏州积累了深厚的文化底蕴，倘若让苏州与意大利的威尼斯相比较，最直观的叙述便是：当苏州城的河道船楫如梭的时候，威尼斯还是一片荒岛。

　　自春秋末期的吴越战争以后，苏州这座江南的城镇一直以它特有的脉脉温情，参与着历史的演进。而在大明王朝，苏州击打出铿锵有力的音符。除却政治与经济，单从文化领域来看，苏州的繁荣可以说是盛极一时。一大批才华横溢的戏曲家聚居苏州，吴门画派在这里产生了广泛的影响，吴中的风流才子声名鹊起。苏州吴文化的轻柔悠扬、艳情漫漫给中国文化增添了一笔轻盈明快的色彩。怪石参天的天平山、塔影穿云的上方山、烟波浩渺的太湖等等，使向来喜欢寄情山水的文人墨客流连忘返。

　　苏州古称吴门，自元代开始，逐渐成为江南文人士大夫、画家集中的城市，这也是苏州吴门画派能够形成的重要因素。沈周、文徵明、唐寅、仇英并称为"吴门四家"，他们四人生活经历不同，艺术创作异趣，先后活跃于苏州画坛达百余年之久，在中国美术史上占有重要的地位。

　　沈周（1427—1509），字启南，号石田，晚号白石翁，是吴门画派的开

图 19-1 《庐山高图》，明，沈周，纸本，193.8 厘米×98.1 厘米，台北故宫博物院

山鼻祖，同时也是"吴门四家"的领袖人物。他出身于书香门第，从小受到良好的教育。沈周的祖父沈澄善诗文绘画，明永乐年间曾以人才被征，后辞官返乡，过着隐居读书、游山玩水的生活。他的父亲沈恒吉和伯父沈贞吉也都是诗人兼画家，均未入仕做官，终生以吟诗作画自娱。也许是受家庭的影响，沈周的一生不像中国其他知识分子那样，去谋求一官半职。当地官员也曾主动举荐，但被他婉言谢绝。他的生活方式同他的祖辈父辈一样，游山玩水，吟诗作画，自得其乐。

从老师和父亲、伯父那里，沈周受到了文人画艺术尤其是"元四家"传统的熏陶。他曾对"元四家"进行认真仔细的研究，一一模仿他们的笔法，而且运用得极为自如。《庐山高图》可以算作他学习成果的代表作品。

《庐山高图》（图 19-1）无论从结构布局还是笔墨形象上，都仿照元代大家王蒙。这一作品是沈周为祝贺老师的生日特意创作的，画中的长篇题诗特别精心。其实，沈周并没有到过庐山，作品并非实地写生，而是借题发

挥，以庐山的高大博厚比拟其老师人格品德的高尚。他巧妙地将画中正在观赏风景的人物置于最下端，用岩石和水域突出其身影，使之成为视觉中心，然后沿着瀑布和鱼背似的山脊，把视线引向山巅，使观者产生"高山仰止"的感觉。此作品笔法细腻，山石树木层次丰富，这在沈周一生的作品中是极为少见的。

　　沈周的山水画进入成熟期大约是他50岁以后。在对古代大师笔法的模仿中，沈周逐渐形成了自己的风格特色，运笔爽快粗重，构图简洁明朗，给人以畅神快意的艺术享受。他熟练地运用诗、文、书、画相结合的形式，描绘家乡的山山水水、亲友们的园林庭院、朋友们的相聚别离，以及个人生活的感受，等等。由于他的努力，文人画这一表现形式逐步突破了少数人欣赏的圈子，从而使一般人也能接受并喜爱。《沧州趣图》（图19-2）是沈周的

图 19-2　《沧州趣图》（局部），明，沈周，纸本，全卷 29.7 厘米×885 厘米，故宫博物院

晚期作品，他将"元四家"的笔法集中运用于一幅山水画长卷中。不同的笔法竟然衔接得天衣无缝，足见他对"元四家"笔法运用的精熟。尽管他在题跋中，严厉批评了同代人为了学习前人而舍弃对真山真水的表现，但他万万没有料到，在明朝末年，运用各家笔法的仿古山水册页创作正是从他这里发端、流行，而走向了内容空泛的形式追求。

沈周同时也是一位花鸟画家，在发展文人写意花鸟画方面有着重要的贡献，《卧游图册》（图19-3）是他这方面成就的代表作品。沈周的花鸟画往往是摄取物象的个体加以描绘，画面简洁，层次较少，突出笔墨，通常还以画外意趣来丰富作品的思想内容，这也正是文人画与工匠画最重要的区别。沈周在推进诗、书、画的结合方面，对后世的影响是重要而又深远的。

沈周最重要的学生是文徵明（1470—1559）。沈周去世以后，文徵明继承了他的事业，并且集合了包括文氏子侄在内的学生，形成了强大的阵营，

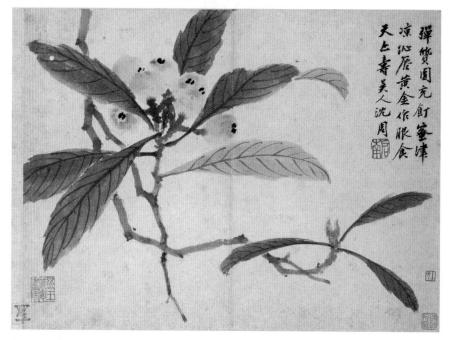

图19-3 《卧游图册》之《枇杷》，明，沈周，纸本，27.8厘米×37.3厘米，故宫博物院

史称"吴派",掀起了文人画创作的新高潮。

文徵明是沈周学生当中唯一能跳出沈周的框子并自成家数的人。他一生的大部分时间住在苏州府,活了整整90岁,是一位长寿的艺术家。幼年的文徵明看起来并不聪明,甚至有点笨。但他有很好的家庭环境,父亲曾出任地方行政长官,对他的教育非常严格,为他请了最好的老师来启发心智。文徵明9岁学古文,19岁学书法,20岁师从沈周学绘画。他的老师都是当时苏州最有名的文人。文徵明的父亲希望他通过科举考试谋取官职,光宗耀祖,但无奈时运不济,文徵明一连十次参加乡试都未能取中。54岁时,文徵明受江苏巡抚的推荐入京,被授职"翰林院待诏"。这实际上是一个文书的工作,地位较低。由于受到各方面的压力,他的心情并不舒畅。在58岁时,他主动辞职回到家乡,从此绝意功名,一心一意从事诗、文、书、画的创作,一直到90岁逝世前一刻,他还在为人写墓志。

要想从文徵明漫长的一生所创作的大量作品中,挑选出几件有代表性的进行评述是非常困难的,这与他的为人性格和创作风格有关。他的作品构图平稳,笔法端正,设色典雅,可以说是件件皆精品。正因为如此,也可以说件件平淡无奇。这也正是文徵明的风格特色。最能代表这一特色的是《仿米氏云山图》(图19-4)。米氏云山本来是一种即兴的创作,对物象作简略的概括,有着浓墨粗重的落笔,对宋代以前的山水画来说是一种调侃和戏弄。但这种反传统精神到了文徵明的手中,就像一匹野马变得温驯起来。全卷山势结构复杂多变,层次渲染丰富,运笔不疾不徐,温文尔雅。文徵明用了差不多三年的时间,才把它画完,而看起来却犹如一气呵成,可以想见他创作的心境是何等平静。《古木寒泉图》(图19-5)是文徵明晚年比较特殊的作品,在狭长的画面中,苍松古柏拔地参天,一道寒泉飞流直下。乍看起来,构图迫塞,然而顶端的一隙天空、底部的掩映泉流,却把观者的想象引向画外,使境界扩大。这幅作品的构思寓拙于巧,险中有夷,而笔法则粗放苍莽,一反平日蕴藉含蓄之态,其意境与沈周的《庐山高图》有异曲同工之妙。文徵

图 19-4 《仿米氏云山图》(局部)，明，文徵明，纸本，全卷 24.8 厘米×602 厘米，故宫博物院

明创作此画时已 80 岁高龄，但思想仍如此活跃，下笔充满勃勃生机。如果他能像唐寅一样，多一些反抗叛逆精神，或许他的艺术生命之花将更加灿烂。

"吴门四家"中名气最大的人，当数唐寅。唐寅（1470—1523），字伯虎，与文徵明同一年出生，是同学兼朋友。唐寅曾有一方"江南第一风流才子"的印章，加上民间又有"唐伯虎点秋香"的故事广为流传，于是，这位吴中的才子一直与"风流"二字有不可分割的缘分，被称为"风流才子"。

唐寅自幼聪明伶俐，传说十二三岁就能写诗作画。16 岁时，他参加秀才考试，三场下来，高中第一名榜首。这在科举时代是一件了不起的事情，唐伯虎成了全城读书人议论赞叹的对象。29 岁时，他赴南京参加乡试，高中第一名解元，声名远播，"唐解元"由此得名。第二年，他随江阴大地主徐经（徐霞客的高祖）一同上京参加会试，因徐经行贿主考官的家童，取得考题引起科场贿赂案，唐寅受到牵连，不但被捕入狱，遭到严刑拷打，而且被罚为下吏，永远不许再参加考试。对唐寅来说，这是一桩冤案，遭此无情打击，这位吴中才子的精神几乎崩溃。他只好从佛教禅学中去求得解脱，把一切看成虚无，给自己取名"六如居士"，即"如梦，如幻，如泡，如影，如露亦如电"。唐伯虎早年很狂放，在他功名失意之后，行为上更加放荡不羁。他 37 岁那年，在苏州城北的桃花坞建了一座桃花庵，留有"桃花坞里

桃花庵，桃花庵里桃花仙……半醒半醉日复日，花落花开年复年。但愿老死花酒间，不愿鞠躬车马前……"等诗篇。民间盛传的"三笑姻缘"的故事，大约与唐寅这种放浪的生活有关。其实，在人生历程上，唐寅是一个悲剧人物，尤其在晚年，他的健康状况越来越差，生活十分凄凉，在贫病交困中活到54岁便离开了人世。在艺术上，唐寅是一个非凡的天才，他是明代画坛杰出的画家，山水、人物、花鸟无所不精。他创作过许多风景画，《山路松声图》(图19-6)是最富有生气的一幅作品。高峻的山峰、层叠的泉流、摇曳的松树安排得十分有节奏，加上小桥上行人的动作，使画面产生动人的音乐幻觉。唐寅山水画的构图取景和形象塑造都比较接

图19-5 《古木寒泉图》，明，文徵明，绢本，194.1厘米×59.3厘米，台北故宫博物院

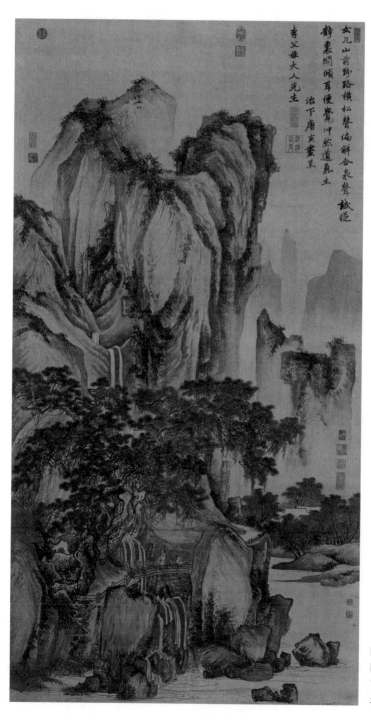

图 19-6 《山路松声图》，明，唐寅，绢本，194.5 厘米×102.8 厘米，台北故宫博物院

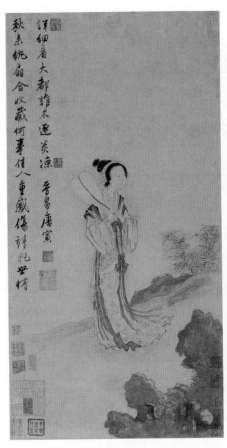

图 19-7 《秋风纨扇图》，明，唐寅，纸本，77.1 厘米×39.3 厘米，上海博物馆

图 19-8 《桐荫清梦图》，明，唐寅，纸本，62 厘米×30.9 厘米，故宫博物院

近自然，并且有自己的真切体验，用笔轻快活泼，所以，他的作品总能给人们带来心灵上的激荡。唐寅也是明代少数有成就的人物画家之一。在人物画中，他比较偏重画仕女，而在仕女画中又喜欢画妓女题材。《秋风纨扇图》（图 19-7）画一年轻美丽的女子手持纨扇，面带忧寂，独立于秋风前。画中的题诗借用了典故，以扇喻人，表达对人与人之间完全的利益关系的不满，讽刺趋炎附势之徒。作品主题所表达的思想内容，唐寅在自身经历中有深切的体会，他是有感而发。《桐荫清梦图》（图 19-8）描绘了一株老槐树下

一位逸士仰坐在藤椅上，闭目养神。唐寅在题诗中写道："此生已谢功名念，清梦应无到古槐。"这应是他科场受挫后自我精神的写照和自我安慰，同时也是许许多多失意文人的共同心声。可惜这位非凡的天才，在经历了人生众多的痛苦之后，只经历了 50 多个春秋便去世了。

与唐寅一样，仇英也是一位天才画家。仇英（约 1498—约 1552），字实父，号十洲，原籍江苏太仓，后移居吴县（今苏州）。他出生在一个非常贫寒的家庭，少年时代当过油漆工人，后弃工学画。在人文荟萃的苏州地区和等级观念强烈的社会中，仇英以一个出身低微的漆工跻身于画家之林，并且能与沈周、文徵明、唐寅齐名并列，如果不是他艺术成就真正令人信服，是不可能达到这一步的。

仇英的艺术成就表现在他能够把工笔重彩的人物画和青绿设色的山水画改造成符合士大夫口味的非流俗艺术。文人画家们以古典的淳朴反对近世的纤巧，以水墨的淡雅反对世俗的艳丽，以内涵的深邃反对知识的浅薄。仇英恰到好处地吸收了士大夫的主张，同时又保持着他工匠艺术的本色，在纤细、精巧、艳丽之中兼得古朴、典雅之趣。而他的艺术技巧又令士大夫们可望而不可即，即便像董其昌这样偏激的文人画家，也不得不叹服他的艺术精湛。

仇英发挥笔墨上的优势，将青绿画法与水墨技法相融合，形成了独具个人特色的风雅清丽、兼工带写、饱含文人审美趣味的小青绿山水。《莲溪渔隐图》（图 19-9）在画面上十分注重空间的安排，以平远构图法来经营布局，层次清晰。溪水湖畔陈设的房屋隔湖相望，流水又经过田亩潺潺流向远山，形成了画面的开合，极富节奏性和空间延伸感，也透露出一种古老深远之美。在美术史上流传的多个版本的《清明上河图》，其中明代版《清明上河图》就是出自仇英之手。

仇英人物故事画中的人物，男士眉清目秀，鸭蛋形脸，体貌端庄，文质彬彬；女子细眉小嘴，纤纤素手，瘦弱身材，娟媚秀艳。这些造型与明代通

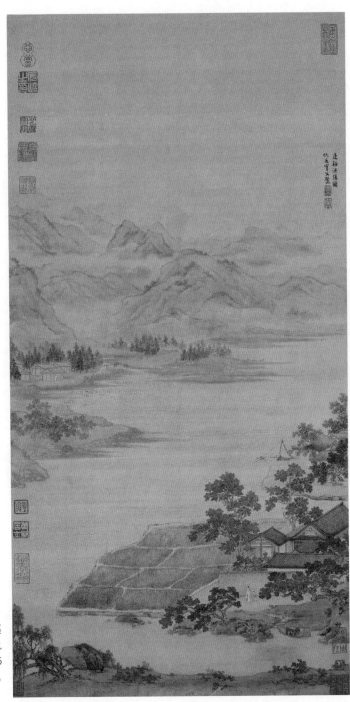

图 19-9 《莲溪
渔隐图》，明，仇
英，绢本，126.5
厘米×66.3厘米，
故宫博物院

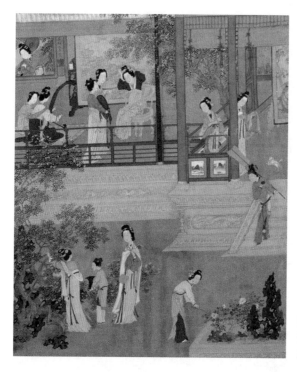

图 19-10 《贵妃晓妆》，明，仇英，绢本，41.4厘米×33.8厘米，故宫博物院

俗小说和戏剧文学中所描写的书生、小姐的外貌形体相一致。仇英笔下的人物形象（图 19-10），实质上代表了一个时代的审美典型。

"吴门四家"是明代美术中最为闪光的一个亮点，他们所形成的艺术风格对随之而来的清代美术所产生的影响不可低估。

第二十章

四个和尚

　　清朝是中国历史上最后一个封建王朝，从 1644 年定鼎中原，到 1912 年末代皇帝溥仪逊位，总共经历了 268 年。这个最后的王朝由原先生活在东北松花江流域的女真人（1636 年改族名为满族）建立。在改朝换代的过程中，很多汉族文人对满族铁骑所带来的血与火的灾难持对抗的态度，不少人直接参与了抗清的军事斗争，态度平和一点的人则在清军压境后，以文字或图画来表达自己的不满。在清朝政权基本稳定以后，还有不少人存在恢复原有王朝的念头。这部分人中绝大部分是知识分子，由于仍然怀念已逝的王朝，与新的王朝格格不入，被称为"遗民"。清朝初年山水画的大量出现与流行，其中原因之一便是遗民画家以此来表达自己对故国山河的依恋之情。这些遗民当中有部分人遁入空门，出家做了和尚。其中有四位擅长绘画的和尚，在画史上被称作"清初四僧"，他们是弘仁、髡残、八大山人和石涛。

　　"四僧"中的弘仁（1610—1663），出家前姓江，名韬，安徽歙县人。江韬家境贫穷，父亲早亡，但他从小读书，是当地有名的秀才。据史料记载，他侍奉母亲极孝顺，明崇祯十年（1637）以后，歙县连年遭兵乱和饥荒，有一天，他从三十里之外负米回家，路途遥远恐误母食，十分怨恨以至曾欲投练江自杀。后来母亲死了，他还没有娶妻，孑然一身。明朝灭亡时，江韬看到恢复故国已是希望渺茫，便随佛教僧人古航法师出家当了和尚，法名弘仁，号渐江。弘仁为僧后，经常往来于黄山、雁荡山之间，平时多隐居在齐

云山，作画自娱。由于终日与山水为伴，所以他的作品在传达山水灵性方面
胜人一筹。1663 年，弘仁忽然染病，不治身亡，享年 54 岁。朋友和学生将
他的遗骸葬在黄山披云峰下，因为弘仁生前酷爱梅花，他们就在墓地周围
栽种了数十株梅树，盛开时灿若繁星。弘仁的坟墓，由于后人的爱护，至
今保存完好。

　　弘仁虽然只经历了人生 54 个春秋有限的生命，但他的艺术却拥有无限
的生命。弘仁的山水画从风格上看，明显受到元朝倪瓒的影响，用笔十分简
练疏淡。虽说他的画风来源于倪瓒，却能反映出一种隐现于山石林木中的生
机，这恰恰与倪瓒绘画的格调有所区别。非常有趣的是，倪瓒并未出家为僧，画中倒有十足的出世避尘的禅意，而出家人弘仁画出的作品却满含着对生活的热爱。由此可以窥见，弘仁出家或许并非他的真实意愿，在那些暗含勃勃生机的山水画作品中，他心中对故国的怀恋之情得以表现。

图 20-1 《雨余柳色图》，清，弘仁，纸本，84.4
厘米×45.3 厘米，上海博物馆

　　弘仁的作品既有宋元名家的影子，又有冷峻空灵的个人风格。弘仁强调借古开今，以传统技法为情感服务，直抒胸臆，崇尚自然。《雨余柳色图》（图 20-1）是他中年力作，从画面来看，笔墨有倪瓒的余韵，无论构图还是用笔都有倪瓒的影子。与倪瓒

 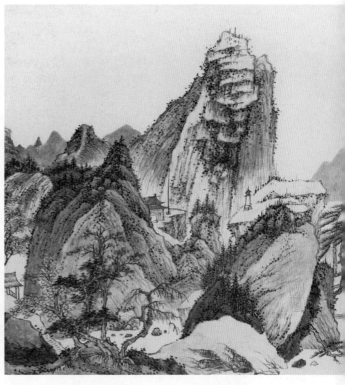

图 20-2 《林泉春暮图》，清，弘仁，　图 20-3 《山水册》，清，弘仁，纸本，25.2 厘米 ×
纸本，89.4 厘米 ×41.8 厘米，上海　25.3 厘米，上海博物馆
博物馆

作品的不同之处在于，弘仁的画多了一种"柔润"，这也代表着他秀逸清雅
的个人风格。《林泉春暮图》（图 20-2）是弘仁后期的作品，如果不看画中
题诗，似乎领会不到季节的特征。画中有寒意渗透，说成秋景也没有问题。
画中题写的诗对画面进行了解释，启发大家联想到赞美春天、珍惜春天、挽
留春天的主题。由于常年居住在皖南山区，黄山的奇逸秀丽给了弘仁巨大
的启示，他创作了大量与黄山等名山大川有关的册页，《山水册》（图 20-3）
取法宋元明各家，笔墨变化多端，各开面貌不一，反映了画家精纯娴熟的笔
墨技艺。弘仁以自然造化为师，黄山、武夷山等真山真水为他提供了重要的
绘画素材，促使他最终形成自己独特的艺术风格。

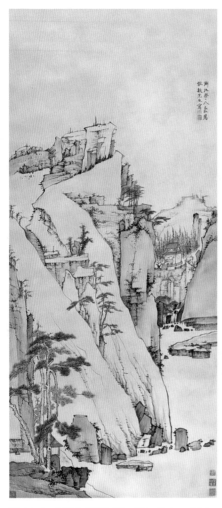

图 20-4 《松壑清泉图》，清，弘仁，纸本，134 厘米×59.5 厘米，广东省博物馆

《松壑清泉图》（图 20-4）是弘仁众多作品中一幅典雅精致的作品。一座坚实挺拔的山峰从一池平静的湖水边突兀而起，山脚下几株古松傲然而立，松荫中有凉亭一座。山石上生长着的松树植根于山崖的缝隙间，顽强地挣扎在峭壁上。山石下临波平如镜的湖水，唯有两山间缓缓流淌的小溪打破沉寂。山中有一座看似佛寺的房舍，其后翠竹一片，杳无人踪，仿佛与世隔绝。弘仁以干净秀雅的笔墨，描绘了一个无垢的理想世界。

"四僧"中的髡残（1612—1673）削发前姓刘，出家后字石谿，武陵（今湖南常德）人。他自幼就很聪明，攻读经书，学习举业，后来又爱好书画和佛学。明朝末年，髡残经常住在南京，与著名文人顾炎武、龚贤、程正揆等人有很深的交往。清兵南下时，髡残已经 30 多岁，他是血性汉子，有爱国的热情，曾一度加入了抵抗的行列，但不久便遭败绩。他在深山里东躲西藏，吃了很多苦头，在 40 岁那年出家做了和尚，其后往来于各地的寺庙，作画写诗。髡残虽然做了出家人，却仍然保持着强烈的民族感情。他的一位好友熊开元，在明朝覆亡后也出家当了和尚，有一天熊开元和朋友一起去南京城外的钟山游玩，回来后髡残便问："你

们今天到孝陵（朱元璋的陵墓）行礼了没有？"熊开元答道："我们已是出家人了，不用行什么礼。"髡残听了大怒，把熊开元痛骂了一顿。第二天，熊开元向髡残赔不是，髡残说："你不必向我认错，倒是对着孝陵磕几个头忏悔一下吧！"由此可见髡残的政治态度和刚直性情。

　　髡残擅长画山水，作品浑厚苍茫，与弘仁清淡的画风正好相反。他广泛吸取绘画传统技艺，并不局限于某家某派，而是兼容并蓄。《溪山秋雨图》（图20-5）作于1663年，是年髡残52岁。画中古木流泉，高人独坐，体现出一派野逸之趣。髡残之画卷苍老雄浑，深沉豪迈，以老辣见长。

　　《云洞流泉图》（图20-6）是髡残颇有代表性的作品之一。图景排布在一竖长的画幅内，画的下部有临溪而建的草阁数栋，一道清泉由右侧山间层层跌落而下，注入横过画面的溪流中。稍远处的山坡上，有一座小村落。

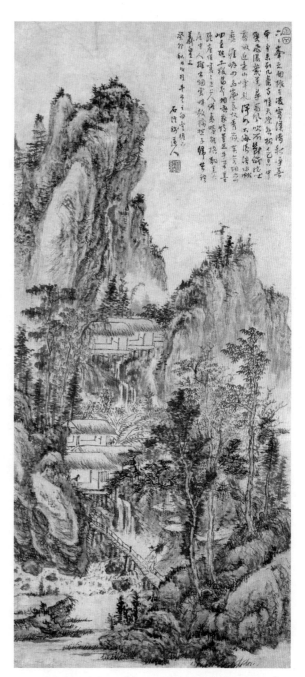

图20-5 《溪山秋雨图》，清，髡残，纸本，113厘米×50厘米，藏地不详

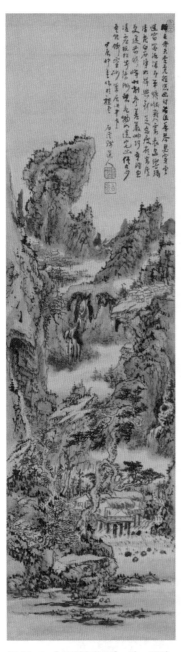

图 20-6 《云洞流泉图》，清，髡残，纸本，110.3 厘米×30.8 厘米，故宫博物院

更深远的幽谷之间，深藏着一组建筑，像是寺庙的殿堂。左侧一条蜿蜒的山道若隐若现，似通往幽谷间的寺院，一老者行走其间。髡残喜以书法入画，这幅画的右上角就有长达七行的题记，描写他隐居山中，与山水云松为伴、自得其乐的情志。根据题跋来推测，此画可能是描绘南京郊外的祖堂山一带的风光。

八大山人是"四僧"中名气最大的艺术家。八大山人（1626—1705），原姓朱，名耷，从姓氏就能知道，他和明朝的皇帝是本家，身份和地位与弘仁、髡残不同。他是明太祖朱元璋第十七子宁王朱权的九世孙。宁王改封南昌后，历代子孙世居南昌等地，共分八支，八大山人是弋阳王（弋阳位于今江西省东北部）七世孙。朱耷幼年、少年时在王府内过着富贵、豪华、安逸的生活，待到明朝灭亡时，他已经是19岁的青年。改朝换代的剧变，使他赖以生存的安乐窝于顷刻之间倒塌，劫难也随之到来。但他却没有预料到，这劫难竟是如此残酷，不但把他从人上人的位置拉下，沦为阶下囚，而且连生存权利也几近剥夺。他犹如一株莠草，在金戈铁马的践踏下，战栗地挣扎于腥风血雨之中，满怀深悲孤恨地走完自己的生命历程。这位绘画史上的旷世奇才，用他的艺术给社会留下了不屑，留下了愤恨，留下了无花的蒺藜。

八大山人在少年时性格活泼开朗，谈笑风生，很诙谐，喜欢议论，经常有倾倒四座的惊人妙语。

明朝灭亡后，一个王孙贵族对于国破家亡尤有切肤之痛，他心情苦闷，性格也为之大变，以至于有一天忽然在自己的门上写了一个大大的"哑"字，不再和别人交谈。别人同他说话，他同意就点点头，不同意便摇摇头，对宾客也以手势寒暄，与朋友之间的交谈，会心时就哑然一笑，如此生活了几年。最后他索性离家出走，遁入空门，削发为僧。然而国仇家恨时刻煎熬着他的心，他曾经想过抗争，但要保全性命，只有将亡国之恨、丧家之悲和败身之辱尽埋心底。由于他长期处在抑郁苦闷之中，无法宣泄，终于因此而癫狂，时而伏地大哭，时而仰天大笑，时而手舞足蹈，时而号叫高歌。

能够活下来是庆幸的，但要活下去却是艰难的。生存变成了黑夜中的徜徉、自啮其心的磨难，世界已经不属于他，世界在他的心中已经死去。在八大山人心目中，普天之下的人全被屠刀征服了，只有自己以睥睨天地的精神伫立在阴惨死寂的世界里。正是基于这种思想，他滋生了自大心理："四方四隅，皆我为大，而无大于我也。"于是，其款署"八大山人"。这大约是他取名"八大山人"的最初由来。

八大山人在出家后创作了一系列独具风格的作品，他用过的名号很多，但在书画作品上最常见的署名是八大山人。落款时他把四个字连缀起来写，看上去似"哭之"，又像"笑之"（图20-7），表达了他时哭时笑、哭笑不得的痛苦与矛盾心情。八大山人也就在这哭笑不得之中度过了贫困的一生，享年80岁。

八大山人擅长画花鸟及山水，笔墨十分简洁，味道却很醇厚。他所画的动物，如鱼、鸟等，经常是方硬的眼眶，黑眼珠子翻着，顶在眼眶边沿，明显地流露出不满的神情（图20-8）。其花卉画与山水画亦有着孤苦凄凉的意境，卓尔

图20-7　八大山人签名，像"哭之"又像"笑之"

图 20-8 《花鸟山水册页》之一，清，八大山人，藏地不详　　图 20-9 《古木双鹰图》，清，八大山人，纸本，168 厘米×80 厘米，中国国家博物馆

不群（图 20-9）。八大山人的绘画大都不拘成法，笔情恣纵，逸气横生，笔简意赅。强烈的民族意识、深重的国仇家恨、孤高的人格品质，集聚成为一股"精气"，推动着他的艺术创作。当然，也不可忽略他在绘画艺术上本身所具备的天赋。明朝的覆亡使中国历史上少了一个公子王孙，却造就了一位绘画史上的旷世奇才，这或许是中国文化史的大幸。八大山人将中国传统绘画提升到另外一种高度，他的绘画艺术成了中国美术史上的一颗明珠。

　　"四僧"中的石涛（1642—1718），原名朱若极，身世与八大山人有些相似，同为明宗室的后裔。明朝覆亡时，他才两岁，年纪尚小，对于亡国之痛的感受不及八大山人深切。朱若极的父亲在晚明争权的内讧中被杀，年幼的朱若极由王府中的内官带着逃了出来，此后削发为僧，法名原济，号大

涤子、苦瓜和尚等。自幼便遭受国破家亡之痛的石涛，期盼着有朝一日抗清复明取得胜利，但他始终没有参与实际斗争，更没有像八大山人那样孤傲不群，"墨泪无多泪点多"。当他看到清朝政权已经巩固后，原有的民族观念日渐淡薄乃至泯灭。康熙皇帝南巡到扬州时，他还作为地方上的名人参加过接驾的活动，他对此竟觉得十分荣耀，感叹知遇，写有诗篇以作纪念。30 岁以前，他尚有"山河仍是旧山河"的怀念已逝故国的情结；30 岁以后，绘画便成了他主要的活动。

图 20-10　《陶渊明诗意图册》之一，清，石涛，纸本，27 厘米×21.3 厘米，故宫博物院

石涛曾作为云游僧人周游四方，走遍了半个中国，饱览雄奇秀丽的名山大川，开阔了胸襟，这使得他的画有一种抑郁沉雄、笔墨洒脱的境界，同时又有一种风吹浪涌、地动山摇的气势。他曾在安徽宣城住过十年，后来又在南京住了八九年，晚年在扬州度过，以卖画为生，直至去世。

石涛擅长画山水、竹石（图 20-10），画风十分豪放，笔墨不拘成法，注重个性表露，对当时画坛上占统治地位的因循守旧的"四王"画派是一种有力的冲击。《淮扬洁秋图》（图 20-11）是石涛定居扬州后创作的作品。这是一幅描绘苏北平原实景的画幅，画面平远开阔，平淡之中又不乏生气。一段弯曲的城墙将密集的房舍与芦苇、河汊相隔。城内屋宇错落，树木稀疏；

图 20-11 《淮扬洁秋图》，清，石涛，纸本，89 厘米 ×57 厘米，南京博物院

城外一河流曲折蜿蜒，坡岸杂树丛生。极远处以淡墨一笔带过，只有一叶扁舟漂浮在空空荡荡的水面上，舟上的渔翁悠闲自在。整幅画于安详静谧中又见一股天然的野趣。画作的上部有一段很长的题跋，追溯扬州的变迁，抒发画家个人的感慨，文情并茂。题诗与画面两者交相辉映，缺一不可。

石涛不仅是杰出的画家，而且也是杰出的绘画理论家。他的《苦瓜和尚画语录》是一部辉煌的绘画理论杰作。他提出了"搜尽奇峰打草稿""笔墨当随时代"等著名的论点，对明末清初统治画坛的陈陈相因、枯燥无味的画风进行了大胆的抨击。石涛的绘画思想为清代中期"扬州八怪"的艺术创作奠定了基础，提供了理论依据。

"清初四僧"作为前朝遗民遁入空门，出家为僧，难以泯灭的家仇国恨和无限美好的故国山河是他们作品共同的主题。时代的车轮从他们身上碾轧而过，隆隆地向前驶去，四僧最终驾鹤西去，然而他们的艺术所散发出的光芒却超越了时空，与天地同在。

第二十一章

扫叶楼主

在钟灵毓秀、人文荟萃的南京城西部有一座清凉山。清凉山原名石头山、石首山，享有"六朝胜地"之美誉。自战国以来，清凉山曾相继建有金陵邑、石头城、南唐避暑宫、崇正书院、扫叶楼等著名的人文景观。源远流长的历史沉淀、千百年来的文化积累，赋予了南京的山山水水更多的内涵，清凉山的人文景观概莫能外，它给浮躁以宁静，给粗犷以明丽，谱写了一段文化史诗。至今依然屹立在清凉山南麓的扫叶楼，曾见证扫叶楼主龚贤的光荣与梦想，以及他的叹息与哀怜。

龚贤（1618—1689），又名岂贤，字半千，又字野遗（或作野逸），号半亩，又号柴丈人，生于明万历四十六年（1618），卒于清康熙二十八年（1689），祖籍江苏昆山，幼年时迁南京。龚贤是明末清初著名的山水画大师，又是清初文坛上一位知名的诗人，被推为明末清初活跃在南京的"金陵八家"之首。

龚贤所生活的时代，用与他同时代的思想家黄宗羲的话来说，是一个"天崩地解"的时代。明代后期，由于朝政混乱，政治黑暗，统治阶级不择手段地压迫和剥削，终于导致了农民起义，大明的江山在农民起义的大风暴中摇摇欲坠。接着，关外满族统治阶级又乘虚而入，取代明王朝统治了中国。处于激烈动荡时代的士大夫们，一部分人不顾国家民族的利益，既依附于明王朝黑暗的官僚势力，又依附于新统治者清王朝，无耻地钻营投机，以求在这个大动乱时代既保住个人的温饱，又取得显赫的地位。一部

分人在国破家亡的情形下走投无路，只好遁入空门，"清初四僧"就属于这一类人。还有一部分人同样饱受国破家亡之苦，但是他们主张采取积极的斗争，反对大明王朝的官僚势力和大清帝国的统治者。这是一条崇高的道路，同时也是一条充满艰难和凶险的道路，并且最终也只能以悲剧而告终。清初的几位著名思想家黄宗羲、王夫之、顾炎武，走的就是这条道路。在艺术家中，仅画家来说，走上这条道路的人极少，而龚贤就是为数极少的人中较为突出的一位。

从现存的史料记载中约略得知，龚贤出身于一个富有的官宦人家，但到龚贤这一代，已是家道中落。龚贤的青年时代基本上在南京度过，其时正值崇祯末年，这时的南京是复社（复社是明末以江南士大夫为核心的政治、文学团体，有"小东林""嗣东林"之称）文人们聚集的中心，他们在这里结社赋诗，讲学论艺。这既是士大夫的风雅盛事，也具有政治斗争的性质。为了挽救民族的危机，救民众于水火，复社文人们号呼而转徙，展开了一系列斗争。就是在这样的气氛中，龚贤与复社以及同情复社的文人相交游，在江南六朝风流之地过了一段翰墨场中的生活。

1645 年，由关外入侵的清兵突破长江天堑，攻陷六朝古都南京。在这年的前后，复社的士大夫们大都以悲愤慷慨的心情离开南京，投入反清的斗争之中。龚贤也就是在这个时候，抱着民族复兴的远大志向离开南京。这一年，龚贤约 27 岁。史料没有记载龚贤离开南京后的确切去处，根据零星的资料判断，龚贤之后在外奔走多年，如同雨打浮萍，飘忽不定。他可能到北方寒苦的山区过了一段极为艰辛的垦荒生活，由于经营不善，最终破产负债而归。他曾在诗中有"破产罢躬耕""已逃债主子身去"的记述。

回到南京后，因家破人亡，龚贤又离开南京前往扬州，此时的他极为悲痛。在扬州，龚贤再娶成家，并有了子女。为了养活妻子儿女，龚贤在海安做了大约四五年的家庭教师，后又由海安回到扬州，在扬州住了十多年。龚贤由南京而扬州，再由扬州而海安，最后又由海安而扬州，这一漫长的生活

经历大致从 1647 年开始，对他的诗歌和绘画艺术创作有很大影响，这是他艺术活动的一个重要时期。约 1666 年，龚贤回到南京定居，此时，他已经年届五旬。回到南京以后，家乡在战乱中被洗劫的惨状给他留下了永远难以磨灭的沉痛印象。国破与家亡，深深地激起了龚贤对清朝统治者民族压迫的仇恨，这种仇恨从他回南京后所写的一首诗中可以窥见一斑："登眺伤心处，台城与石城。雄关迷虎踞，破寺入鸡鸣……"

龚贤回到南京以后，生活也很不顺心，他先住在城内，由于遭到权势者的迫害，曾数次躲避。经过几次选择，最后定居到清凉山，购置了几间瓦房。他曾自绘《扫叶僧小像》，因而称其居所为扫叶楼，因屋旁有半亩地可以栽花种竹，故名"半亩园"。

龚贤隐居之后，断绝了一般的应酬与交往，以免遭到权势者的迫害。除了仍关心民族的复兴之外，他主要的精力放在绘画艺术上。龚贤在绘画上的高度成熟是在康熙初年回到南京以后，现今流传的作品大多作于此时。绘画对于他来说，并不仅仅是聊以自慰、自娱自乐，同时还有着描绘故国江山之美、抒发和寄寓爱国主义情感的积极意义。为维持一家人的生活，龚贤晚年不仅卖字、卖画，还招收学生教画。大约在 1689 年八月，由于多年以来积集的忧郁与悲愤、生活的沧桑与潦倒，更为重要的是权势者对他的迫害，龚贤在凄惨的处境下被欺凌致死。

龚贤的死令他两年前刚相识的、具有强烈爱国主义思想的大戏剧家孔尚任（1648—1718）极为悲恸。龚贤死时 73 岁，73 年的辛苦与艰难、正直与清贫，使他饱尝了辛酸，他所企望的平静与安宁最终没有实现。他死时家里居然穷得无法把他埋葬，孔尚任为他料理后事，抚其孤子，收其遗文，并写了《哭龚半千》诗四首，诗情真挚感人。

龚贤在山水画方面的独创取得了成就，他的山水画从构思、意境到笔墨技巧都达到了自成一家的境界。龚贤的山水画非常重视构图，视野开阔，气象万千，将中国传统绘画理论中的"三远"构图原则发挥得淋漓尽致，尺

图 21-1 《挂壁飞泉图》，清，龚贤，纸本，273
厘米×99厘米，天津博物馆

幅之中，无尽山河。《挂壁飞泉图》（图 21-1）中群山环抱，山峰巍峨，山石圆润厚重，山中树木成林，山腰处一道飞瀑倾泻而下，气势雄伟磅礴，颇有"飞流直下三千尺"之壮观。在明末清初画坛上仿古之风极盛的时期，龚贤是真正面对自然进行独立创造的画家之一。在对大自然的观察和描写中，他把自己对故国江山的爱、对和平生活的眷恋都渗透了进去。

与龚贤同时代的八大山人等画家也画过许多独创的、有相当高艺术技巧的山水画，而且其中也透露出一种亡国的悲愤，他们的人生观虽有愤世嫉俗的反抗的一面，却或多或少地流于消极颓唐。他们表现"残山剩水"的山水画，常常给人一种出世的消沉之感。龚贤则不同，他晚年隐居清凉山的扫叶楼之后，并没有完全地陷入颓唐的生活之中，仍然关心着民族的复兴。他的山水画时时表现隐者的生活情调，呈

图 21-2 《十二月令山水册》之一，清，龚贤，纸本，30.2 厘米×62.9 厘米，美国大都会艺术博物馆

现自然中的一种寂静境界（图 21-2），但并非给人一种冷漠无为的萧索，而是寂静中的自持和自然中的平静愉悦。龚贤所表现的"残山剩水"寄托着他对已逝故国的哀思、对昔日江山的追怀、对和平生活的爱恋，而不是对于生活的厌弃和否定。

　　龚贤身处江南，在画中经常表现江南山水所特有的丰饶美丽与生机盎然，构成一种唯美的意境，寥廓而幽远。他最喜欢画晴明夏日的山景，通常画幅中远处是阳光辉映下的山谷，近处则为茂密苍翠的树林。在树下林间的空隙处，或在交叉掩映的林梢，可以看到似乎在等待人们走进去的宽敞明亮的房屋楼台，有时还可以见到远处明澈的江河溪流。这些作品表现了大自然在幽静中的一种蓬勃生趣，似乎一切都在阳光和雨露中默默地滋长。

图 21-3 《山水图》（十年在郡餐杯水），清，龚贤，纸本，120 厘米 × 45 厘米，私人收藏

龚贤描绘江南水滨的作品，大都真实动人地表现了江南的湖光山色。有的将江上清晨那种烟雾迷蒙的感觉表现得细致入微，苍翠欲滴的树丛、曲折参差的树枝映衬一江浓雾，江岸往上方伸展开去，高山消失在迷雾之中（图 21-3）。他也常画山间一条幽静的小路，路两旁的山势很高，他在画幅中巧妙地截取其中的一段。小路曲折有致地伸展，路旁有从山间泻出的流水，随着山路婉转曲折而下。清秀的山、幽静的路、潺潺的流水，所有一切融合在一起，给人以一种心怡神悦的美感（图 21-4）。

在龚贤的作品中，有一类专门表现了他的亡国之痛，这就是那些所谓"残山剩水"的作品。在这些作品中，龚贤深情咏叹明亡后南京江山的变故，旧日繁华景象一去不返。六朝古都美景依旧，然而随着时代的变迁，纵有美景万千，也没有人来流连欣赏，往日的宴饮

图 21-4 《十二月令山水册之二》，清，龚贤，纸本，30.2 厘米 × 62.9 厘米，美国大都会艺术博物馆

胜地如今也成为故园空阁。为了不让自然的美景随着时光一起流逝，画家只好把它记录在图画里。龚贤的爱国情感在这里表现得既深且厚。

龚贤所画的许多自然景色，在实际生活中其实是很平凡的。然而，正是由于他的艺术创造，这些景色才显现出动人的美感，达到了不凡的境界。龚贤晚年的绘画浑厚华润、墨气淋漓，被称为"黑龚"（图 21-5），而早期枯

图 21-5 《高岗茅屋图》，清，龚贤，绢本，97.5 厘米 × 55.2 厘米，天津博物馆

笔简淡的风格则被称为"白龚"。在描写大自然的实践中，他对墨的运用做出了新的贡献，形成了以厚重浓润为主的风格。探究龚贤师承的流派，明代画家沈周对他的影响是较为明显的。但龚贤绝不是沈周的单纯仿效者，而是有所创新，自成一家，龚贤的杰出或许也正在于此。

扫叶楼主龚贤终其一生关心民族复兴，希冀和平安宁，渴望恢复失去的故园，然而，故园空阁依旧。单凭他以及少数知识分子的力量，无法改变历史的进程。龚贤在经历了众多的战乱沧桑、颠沛流离之后，最终在南京悲惨地含恨溘逝，享年73岁。73年的人生历程，他没有实现他的理想。亡国的悲愤、自身的不幸，几乎构成了他生活的大部分内容。然而，他的艺术却名垂史册，在继承和发展中国山水画艺术方面做出了贡献。

彩绘浮世

在日本美术中，浮世绘的知名度最高。浮世绘是江户时代以江户市民阶层为基础发展起来的风俗画，随着江户时代的兴盛而兴盛。

江户就是今天的东京。江户时代始于丰臣氏灭亡、德川幕府在江户确立全国统治的 1615 年，止于所谓"大政奉还"的 1867 年。在长达两个半世纪的幕藩体制下，江户市民文化出现了高度成熟、兴旺发达的局面。浮世绘作为江户文化的一支异军而突起，直率地表现了江户市井中活生生的人物及其场景，如美人、浴女、妓女、浪人、侠士，以及花街柳巷、红楼翠阁、旅游风光等，被誉为江户时代形象的百科全书。在日本艺术史上，它第一次赤裸裸地追求享乐主义和官能主义。从浮世绘产生的渊源来看，大和绘与风俗画是浮世绘内容上的母胎。早在 7 世纪，中国唐代成熟的文化艺术东进日本；到 9 世纪末，日本文化出现"国风"倾向，日本艺术家以自己的聪明才智发展了自身的民族艺术；10—12 世纪，日本民族艺术发展成熟，产生了"大和绘"这一艺术流派。这个画派的作品在开始时是带有装饰性的，画师们为华贵的建筑创作壁画，绘制室内的障子和屏风，并题以和歌的诗句。在绘画内容上，大和绘有四季风景、各地名胜、风土人情，也有人物形象与社会生活，具有浓郁的本土气息和深厚的写实基础。大和绘师的技术成就代代相传，为以后的浮世绘艺术开导了先路。

风俗画是江户时代以前最受欢迎的绘画题材之一。到了江户时代，风俗画的内容从对社会生活的一般描绘进入对享乐生活世界的描绘。江户时代早

期的风俗画，在题材和形式方面的享乐主义和官能主义、在制作方面的市民绘师出身，与以后出现的浮世绘十分相似，故有时也被称为早期浮世绘。从江户时代中期的风俗画动向看，表现游乐情景的屏风画逐渐程式化而失去光彩，取而代之的是美人画的流行。这些美人画大多一开始就被创作成挂轴画，在各个方面显示出与浮世绘美人画的联系。因此，风俗画无论从内容上还是形式上都为浮世绘奠定了深厚的基础。

据日本史料记载，"浮世绘"这个名词最早出现于天和二年（1682）出版的《每月游》序文中。日语中"浮世"意为尘世、浮生、虚浮世界、现世，当时这个词极为流行，有"浮世帽子""浮世袋子""浮世发髻"等名词，"浮世绘"这个词也是这样产生的。

浮世绘不仅是日本江户时代最有特色的绘画，而且因其对西方现代美术的影响而闻名于世，在西方甚至被作为整个日本绘画的代名词。从制作手段来看，浮世绘分为两种：肉笔浮世绘和版画浮世绘。

浮世绘艺术的初期为肉笔浮世绘，即画家用笔墨色彩手绘而成的绘画，在江户时代早期盛行。到了江户时代中期，日本国内歌舞升平，最重要的社会成员——市民阶层执掌了日本经济的命脉，他们的美学意识也就理所当然地支配着日本社会的主流意趣。商人阶层的抬头，使得浮世绘的需求量扩大，肉笔浮世绘进入版画浮世绘阶段，以便大量印刷。而且在 17 世纪，出现了一种名为"和刻本"的刻印形式，在木版上雕刻文字和图案，然后进行印刷，其中的插图属于木刻版画。这种木刻浮世绘表现了新兴资产阶级的趣味、愿望和生活，在当时的日本具有进步意义。我们平常所说的"浮世绘"是指版画浮世绘，而不把"肉笔浮世绘"视为浮世绘的正宗。虽然浮世绘版画与早期手绘浮世绘之间在理论上存在着一脉相承的关系，但今天人们早已把早期的肉笔浮世绘排斥在浮世绘的范畴之外，认为浮世绘的美主要来自版画这种形式。

浮世绘之所以能在长达两个半世纪的时间内保持旺盛的生命力，很大程

度上是因为在木版画这一领域中，追求新技法与新形式存在各种各样的可能性。浮世绘版画的印刷，最初是单纯的墨折本，后来随着通俗文学的流行，市民阶层更喜欢带有色彩的画，于是出现了丹绿本。真正的套色印刷则是出现在 1643 年后。到 1765 年，套色版画锦绘的出现将浮世绘的印刷技术带到一个新的高度，浮世绘成为日本艺术史上光彩夺目的明珠。

日本浮世绘初期，中国风俗画对它的影响极为明显。无论是在内容上还是在表现手法上，两者都呈现出类似风格，它们如同并蒂的花枝，互吐芬芳。日本的浮世绘版画产生于我国明代版画艺术高度发展之后，此时明代的木刻插图小说已传入日本。"吴门四家"中的唐寅、仇英都是美人画的高手，明人绘画的审美趣味使日本浮世绘艺术家获得了新的灵感。日本的浮世绘艺术在结合外来艺术与本民族艺术的基础上，独具民族特色的风姿，闪耀着奇异的光芒，最终赢得了世界声望。

中国明代版画与日本江户时代版画的亲密关系，在被誉为版画浮世绘创始人的菱川师宣（1618—1694）的艺术作品中表现得尤为显著。在他之前，浮世绘不是版画，而是手工绘制，过去的版画仅是物语及和歌类文学作品的插图。菱川师宣的创作实践使得版画摆脱了文字的附属地位而上升为独立的艺术门类。完全不依靠任何小说为脚本的画册也能出版，画题离开小说，直接描绘当时的庶民艺人、歌伎舞女、珍事逸闻、艳情秘事纷纷入画（图 22-1）。不仅如此，菱川师宣发展了更理想、更典型的美人形象，这种典型的美人形象决定了以后浮世绘美人画的风格（图 22-2）。另外，尽管人们将他的画称为浮世绘，但他并不自称"浮世绘师"，而是自称为"大和绘师"。由此可以窥见，他强烈自觉地认识到自己是大和绘传统的真正继承者。这种浮世绘即大和绘的观念，在他以后的浮世绘师中作为牢固的传统被继承。

继菱川师宣之后，浮世绘师中的著名作者多以美人画与歌舞伎演员为题材，各派表现出不同的样式和技法，如百花齐放、斗奇争妍，颇极一时之盛。其中突出的有鸟居清信、铃木春信、喜多川歌麿、葛饰北斋、歌川广重

图 22-1　伎院大厅，日本，菱川师宣，江户时代，约 1680 年

图 22-2　美人图，日本，菱川
师宣，江户时代

等人。印刷版画的技法由一色逐渐发展到二色、三色，1765 年锦绘的出现则标志着日本浮世绘鼎盛时期的到来。

　　1765 年，铃木春信（1725—1770）适应当时好事者之间流行的交换绘历（相当于中国的月份牌）的需要，在雕刻师、印刷师的协力下，创造了十色以上的多色版画，被称为锦绘。浮世绘师以此为契机，推出崭新的美人风俗画样式，深得江户市民推崇。铃木春信的锦绘的最大魅力在于以中间色为基调而呈现出微妙的变化。为了达到这种色彩效果，作品构图、色块的配合颇费心机（图 22-3）。另外，他的作品还流露出对平安时代文化的强烈憧憬。他的主要

图 22-3　美人风俗画，日本，铃木春信，江户时代

图 22-4　两少女读和歌，日本，铃木春信，江户时代

作品取材于生活中的美人风俗画，表达的主题却是从现代风俗中寻找古典和歌的境界。铃木春信喜欢用墨色的背景来加强画面的幻想气氛，企图将平安王朝大和绘的梦幻意境带入庶民日常生活中，这大约是他的作品受到世人欢迎的原因。他笔下的美人吸取了中国明代画家仇英的美人画风格，均为少女般清纯的柳腰美人（图 22-4）。这种画风不仅深得江户市民欢心，而且被当时的浮世绘师竞相模仿。

　　铃木春信去世后，浮世绘再次注目于现实世界，描绘健美的美人体态，浮世绘美人画迎来了黄金时代。喜多川歌麿便是从这种潮流中脱颖而出的。

　　喜多川歌麿（1753—1806）早年从事演员画创作，后被出版商发掘，遂在美人画上确立自己的发展前途。他首先从模仿起步，1790 年飞跃发展，确立自身的新样式。这种新样式被称为"大美人头"（图 22-5），即将以往的全身像局部放大为上半身像（图 22-6）。他的大美人头像以暖色调的单色

图 22-5　美人化妆，日本，喜多川歌麿，江　　图 22-6　美人像，日本，喜多川歌麿，江户
户时代　　　　　　　　　　　　　　　　　时代

平涂背景，结构和色彩都比较简练，完美地创造出他理想中的性感女性形象
（图 22-7、22-8）。

　　日本的浮世绘艺术以美人和演员为题材经历了相当长的时间，因陈陈相
袭而趋于僵化，流于凡庸，每况愈下。但至葛饰北斋、歌川广重出现于艺坛
后，他们一洗过去的靡丽之习，为浮世绘艺术开辟了一个宽广的领域——风
景版画。在这个领域中，最早取得成功的是葛饰北斋。

　　葛饰北斋（1760—1849）出生在平民家庭，原名时太郎，后由幕府磨镜
师中岛伊势收养，童年在中岛家成长，是日本美术史上最奇特、最有才气的
画家之一。他 6 岁习画，有坚实的写生基础；19 岁起学画美人画和演员画，
同时吸收诸家之长，潜心摸索自己的画风方向，从 38 岁起自立门户，取号
"北斋辰政"。1805 年，46 岁的北斋在画号之前增添画姓"葛饰"，正式自称

图 22-7　双美人像，日本，喜多川歌麿，江户时代

图 22-8　宽政三美人像，日本，喜多川歌麿，江户时代

"葛饰北斋"。自立门户后的葛饰北斋在风景画上找到出路，在大胆吸收荷兰风景版画创作手法的同时，继承了日本绘画的传统，通过自己的眼睛，从人们生活的角度观察自然，创作出《富岳三十六景》（图 22-9、22-10 ）。他还以日本各地的山川大海为题，创作了其他风景版画杰作。大自然通过他的视觉呈现出本来面目，并与画中人物互为感应。他具有革新意义的表现形式，对当时江户市民的冲击之大是可想而知的。葛饰北斋的才能不仅体现在风景画领域，而且他在读本插图、花鸟画甚至妖怪画方面都尝试了新方法，在肉笔画方面也留下优秀作品，并自号"画狂人"。从他 90 年的生命活动和多产的作品来看，他所表现的题材既有自然物象，也有人间生活、鬼怪世界。他的作品通过全新的想象力，把握并表现了包罗万象的世界的本质。他的作品有着令人惊异的丰富内容，表明他既是杰出的现实主义者，又是富于想象力

图 22-9 《富岳三十六景》之《神奈川冲浪里》，日本，葛饰北斋，江户时代

图 22-10 《富岳三十六景》之《凯风快晴》，日本，葛饰北斋，江户时代

的浪漫主义者。

　　葛饰北斋的风景版画以其崭新的面貌受到江户市民的欢迎，但他对怪诞形态的强烈偏执却超越了人们的理解能力。相反，歌川广重（1797—1858）的风景版画由于在平易近人的庶民描写中，复兴了大和绘风景画传统中的季节感和诗趣，分享着葛饰北斋在人们心目中的地位。歌川广重不是葛饰北斋那种个性奇异的怪才，也不是气度非凡的大家。他的气质和才能最适合创作与庶民日常感觉密切结合并使之纯化的作品。他的风景画通过清晨、晚霞、

月夜、雪空等朝夕和四季变化，抓住了自然的各种表情，并巧妙地利用欧式写实手法表现出来（图22-11、22-12）。它能与庶民生活进行诗一般的交流，这是唤起江户市民共鸣的根本原因。相对于葛饰北斋艺术的超时代性，歌川广重的艺术则是当时江户人生活心态的真实写照，且至今仍能唤起人们的乡愁和怀旧之情（图22-13）。

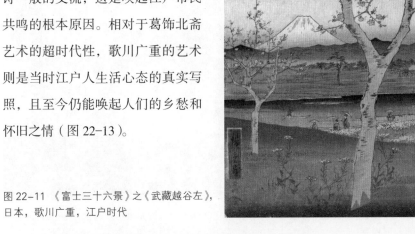

图22-11 《富士三十六景》之《武藏越谷左》，日本，歌川广重，江户时代

图22-12 《东海道五十三景》之《蒲原夜之雪》，日本，歌川广重，江户时代

图 22-13 《大桥安宅骤雨》，日本，歌川广　图 22-14 《雨中的大桥》，荷兰，凡·高，1887 年
重，江户时代

　　浮世绘是日本文化中最灿烂，同时也是最具代表性的艺术。1868 年，
明治维新使得日本的国门大开，西方文化的冲击使得持续了两个半世纪的浮
世绘艺术趋于衰微。19 世纪后半期，浮世绘被大量介绍到西方，令当时西方
的前卫画家受到强烈的震颤，马奈、德加、凡·高、高更、马蒂斯、毕加索
等人都从浮世绘中获得启迪（图 22-14）。出于对日本艺术的崇拜，西欧甚至
出现了日本主义热潮，不仅推动着西方绘画从印象主义到后印象主义的运动
风潮，而且为西方现代艺术的发展提供了灵感源泉。

第二十三章

县令卖画

二百年前，在古老的扬州，涌现出一支新兴的艺术力量，它就是历史上赫赫有名的"扬州八怪"。

扬州地处长江和大运河的交汇之处，地扼要冲，商业发达。早在一千多年前的隋唐时期，扬州就以繁华著称。唐朝诗人笔下的扬州简直就是人间天堂，有许多歌咏扬州的诗篇和文章传世："烟花三月下扬州""二十四桥明月夜""谁知竹西路，歌吹是扬州""腰缠十万贯，骑鹤上扬州"。千百年来，这些名诗名句广为流传，经久不衰。所有这些，足以看出隋唐时期的扬州何等繁华。到清朝康熙、雍正、乾隆时期，扬州再度繁盛起来，京杭大运河便利的航运使得扬州占尽鱼盐之利。康熙、乾隆多次南巡，每次都经过扬州，扬州的行宫曾大事修葺装饰，暴富的盐商又在这里建筑了众多的庭园池馆。加上扬州手工业素来发达，盛产玉器、红木雕刻、漆器镶嵌等工艺品，扬州的繁华可谓极一时之盛。

在中国绘画史上，与扬州有关联的一个绘画流派被称为"扬州八怪"或"扬州画派"。"扬州八怪"从年龄最大的李鱓出生（1686 年出生），到年龄最小的罗聘去世（1799 年去世），总共约 115 年。在这个百年中，他们所处的时代正是清朝早期康熙、雍正、乾隆三个王朝的全盛时期。这一时期，由于经济的发展，扬州成为文化艺术的都会，人文荟萃。从当时的中国画坛来看，山水画、花鸟画基本上是清初"四王吴恽"的天下，被奉为正统。特别是在供奉内廷的书画谱总裁、户部侍郎王原祁的影响和倡导之下，画坛上出

现了一股复古主义的潮流，模拟之风大盛。在整个画坛上，虽有一些从现实生活出发、重视写生和新辟道路的画家，但为数极少。这种局面在当时江苏地区的画坛上也十分明显。随着新兴的商业经济的萌发，市民追求个性解放，官商阶层及新兴市民阶层对文化和艺术的需求增加，对书画艺术提出了新的要求。这样，在古老而又新兴的扬州，终于发生了画界新的变革，"扬州八怪"犹如一簇晨星，闪现在当时的画坛。

"扬州八怪"其实是扬州画派的总称，据李斗《扬州画舫录》一书记载，清代康熙、雍正、乾隆年间活跃在扬州画坛的著名画家有一百多人。"扬州八怪"就是当时活跃在扬州的一个重要的画家群体，他们在写意花鸟、竹石画上做了新的探索，影响深远。我们通常所说的"扬州八怪"是指李鱓、汪士慎、金农、黄慎、郑板桥、李方膺、高翔和罗聘这八人。这八人或是失意的小官僚，或是浪迹天涯、以卖画为生的布衣。尽管他们穷困潦倒、生活艰难，但穷得有骨气，不肯屈从权贵。在以画寄情、诗书画印相结合方面，他们与其他文人画家一样，没有什么比别人"怪"的地方。"怪"就"怪"在他们身处大清王朝的康乾盛世，却能看到民间疾苦，敢于革新创造，产生了与当时的画坛潮流不同的独特风格。"扬州八怪"中知名度最高、最为突出的画家，当数郑板桥。

郑板桥，名燮，字克柔，生于清康熙三十二年（1693），卒于清乾隆三十年（1765），江苏兴化人，排行第一，自称郑大，在书画上常题板桥居士、板桥道人，晚年署作板桥老人。郑板桥的父亲是一位私塾先生，生母汪夫人在他三周岁时就去世了。郑板桥曾有"我生三岁我母无，叮咛难割襁中孤，登床素乳抱母卧，不知母殁还相呼"的凄恻诗句。郑板桥出世时，郑家已是家道中落，沦为破落地主，一家数口过着比较清苦的生活。由于郑板桥自幼丧母，即由祖母蔡夫人的侍女——同村人费氏抚养长大。费氏待郑板桥有如亲生儿子，疼爱有加。费氏的情深意切，郑板桥一直铭记于心，并潜移默化成一种人格力量。郑板桥后来为官清廉公正，能够体恤百姓的疾苦，与

他童年受费氏的教诲与影响不无关联。

郑板桥自幼颖悟过人，勤读诗书，康熙末年成秀才，雍正十三年39岁时中举人，乾隆元年44岁时中进士。50岁那年，他出任山东范县知县，后又调任潍县知县。郑板桥在山东做了12年的县官，也是他一生做得最大的官。

据野史记载，郑板桥初到范县上任的第一件事，就是叫来泥瓦匠将县大堂的墙壁挖出许多小孔，与大街相通。当时县中同僚皆不知板桥用意，颇感奇怪，问他此举为何？板桥出人意外地答道："出前官恶习俗气耳。"这个近乎荒诞的故事，虽然不一定有史料价值，却以艺术的真实揭示了郑板桥与众不同的为政之道。这种与众不同的为政作风，也正是知县郑板桥的故事广为流传的原因之一。

"伴君如伴虎"是一句人尽皆知的大俗话，它以形象生动的比喻道出了专制体制下政治生活的危险性。作为艺术家的郑板桥，正是凭着其特有的精神气质和特殊的技艺，在风波不定的宦海之中钓取他的人生理想。度过范县五年的平静宦海生涯后，郑板桥在宦海里继续前行。乾隆十一年（1746），郑板桥调至山东潍县做了七年的县令。应当说，郑板桥在潍县七年的时间里，政绩是显著的。他为当地百姓所做的一切好事，在人们心中的丰碑上刻下了一段精彩的文字。七年 的潍县县令生涯中，他有五年的时间是用来处理灾害。但即使如此，郑板桥还是励精图治，在城建、文教、育人、折狱等方面均做出了巨大的业绩，在风波不定的宦海中留下了百世不朽的利民功业。殊不知，他的一系列利民措施深深地触动了下自地方、上至大豪绅的利益，他们串通一气诬告他贪污舞弊。郑板桥深知宦海的险恶，此时若再久恋宦海，必遭杀身之祸，他于是毅然决定辞职，岂料他的上司批下来的竟是撤他的职。终于在乾隆十八年（1753）春，61岁的郑板桥罢官而去。

罢官后的郑板桥回到扬州以后，开始了他那"二十年前旧板桥"的卖画

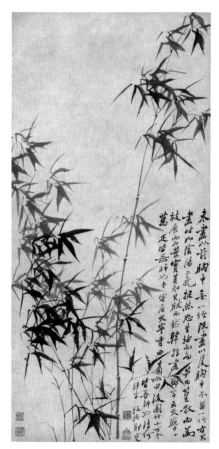

图 23-1 《墨竹图》，清，郑板桥，纸本，136 厘米×65.7 厘米，安徽省博物馆

生涯。"二十年前载酒瓶，春风倚醉竹西亭。而今再种扬州竹，依旧淮南一片青。"这是郑板桥初返扬州后所画的第一幅墨竹的题诗。其中"而今再种扬州竹"一句，感情深厚、感慨万千，同时也表达出一种游鱼归渊的自由与快乐。归隐扬州之后的郑板桥，虽然名气比以前大多了，但率真之性没有改变：对朋友，古道热肠；对世俗伪君子，给以无情的揭露。66岁那年，郑板桥创作《兰竹石画册》，加盖"二十年前旧板桥"印章，向朋友表明现在的板桥还是像往昔那样，豪情未变，斗志未衰；向世俗宣示，今日板桥虽无权势，亦不富有，但绝不向富贵低头，尔等扬州薄俗小人，当初为何小觑板桥作品？而今板桥依然是"二十年前旧板桥"，何须前倨而后恭。

在 67 岁那年，郑板桥又有令当时士子颇感震惊之举，他为自己的书画自定"润格"："大幅六两，中幅四两，小幅二两；书条、对联一两，扇子、斗方五钱。"下面又加了几行说明："凡送礼物、食物，总不如白银为妙；公之所送，未必弟之所好也。送现银则中心喜乐，书画皆佳。礼物既属纠缠，赊欠尤为赖账。年老神倦，亦不能陪诸君子作无益语言也。"快人快语，风趣幽默，文如其人，干净利落，一位爽直坦诚、恃才傲物的文士形象跃然纸上。郑板桥在扬州卖画，"惟不与有钱人面作计"，"豪贵一家虽踵门请乞，

寸笺尺幅，未易得也"，体现出一个文人的铮铮傲骨——不畏权贵，不摇尾乞怜。

郑板桥多以兰、竹、石、松、菊、梅等为描绘对象（图23-1、23-2、23-3），他自称所画之物"为四时不谢之兰，百节长青之竹，万古不败之石，千秋不变之人"。可见画家之所以对兰、竹、石如此偏爱，屡画不倦，是因为它们坚韧的习性酷似他本人。他又说："凡吾画兰、画竹、画石，用以慰天下之劳人，非以供天下之安享人也。"他的诗画不是为了自娱，也不是供有闲阶级玩赏，而是慰天下劳人，使文人画有了新的思想内涵。

图23-2 《幽兰图》，清，郑板桥，纸本，123厘米×50厘米，辽宁省博物馆

图23-3 《石兰图》，清，郑板桥，70厘米×155厘米，藏地不详

图 23-4　《竹石图》，清，郑板桥，纸本，
169.6 厘米×90.3 厘米，天津市博物馆

　　郑板桥反复描绘竹，在世俗混浊的现实中寻找到了一片属于自己的天空。沧海桑田，如同幻梦，前景何在？人生的意义与目标何在？一切都是没有答案的渺茫。最终他归结于隐逸，寄情于兰竹，抒胸中之逸气，慰天下之劳人。

　　郑板桥画的竹清雅脱俗，竹的风韵、竹的神采被他表现得极有情致（图23-4）。达到这一境界绝非一日之功，据他自己讲是经过了 40 年的探索。他将创作竹的过程总结为三个阶段："眼中竹""胸中竹""手中竹"。"眼中竹"指观察研究自然界中的竹，熟悉它们的千姿万态和生活特性；"胸中竹"指

未画之前，先静思默想进行构思；"手中竹"即用笔墨将胸中竹表现在纸帛之上，由于经过了前两个阶段的酝酿，待到下笔时竟能"如雷电霹雳，草木怒生，莫知其然而然"，真可谓神来之笔。从他现存的许多作品看，不论是翠烟如织的新竹、褐色斑斑的老竹、清新映日的晴竹、滴沥潇湘的雨竹，还是亭亭玉立的水乡之竹、傲然坚韧的山野之竹，莫不赋予它们以性格和生命。笔墨挺劲秀逸，浓淡疏密，长短肥瘦，随手写去，自尔成局。章法上，多而不乱，少而不疏，虽"一两三枝竹竿，四五六片竹叶"，却竹中有竹，竹外有竹，具有"渭川千亩"的艺术境界。

郑板桥的书法艺术在中国古代画家中也独树一帜，他的六分半书集众家所长自成一体，具有鲜明的个人特色（图23-5）。由于郑板桥的作品独具魅力，再加上他那独创的六分半书，使他在"扬州八怪"中名声显赫，被誉为"诗书画三绝"。

郑板桥所处的时代是清王朝的上升时期，表面上看，社会呈现出一种繁荣景象，实质上这种繁荣是虚假的繁荣。尽管号称"康乾盛世"，但这个封建历程中的回光返照毕竟敌不住它内在的腐朽，一切都在富丽堂皇、钟鸣鼎食中无声无息地垮下来，不可救药地烂下去。这种金玉其外、败絮其中的卑劣和腐朽，不能不引起人们，特别是正直的知识分子对自由和个性解放的追求。画坛上陈陈相

图23-5 《酒鏊君若沽五言诗》，清，郑板桥，纸本，141厘米×72厘米，辽宁省博物馆

因、亦步亦趋的复古主义和形式主义的阴云到处弥漫，不能不在某些薄弱环节孕育和爆发新的画界革命。扬州新兴的商业经济和反映这种商业经济的市民意识日益发达，不能不提出一种新的精神生活的要求。所有这些促成了郑板桥及"扬州画派"艺术的兴起。

郑板桥这位做过县令，后来又以卖画为生的画家，或许当时根本没有想过，他所开创的艺术形式会对后世的中国画家产生深远的影响。至于他在中国美术史上占有如此重要的地位，可能是他作为一个曾经的小吏从来没有期望过的。然而，事实证明，郑板桥以及"扬州八怪"在近代艺术史上写下了流光溢彩的篇章。

第二十四章

海上新派

　　历史的巨轮滚滚向前，光阴的流逝将中国社会带入 19 世纪末期。此时，清政府的腐败无能导致中国屡受外强的凌辱和掠夺，具有五千年悠久历史的泱泱大国遭到史无前例的重创，西方列强用武力打开了闭关锁国的清王朝门户。一向以经济、文化繁荣而著称的扬州，随着内忧外患的产生，经济、文化每况愈下，曾以革新精神名噪一时的"扬州画派"也随之衰落。而上海作为对外通商的口岸，经济则蒸蒸日上。许多"扬州画派"画家和内地的文人，以及周围地区的商人、破产的地主、农民相继涌入这座城市，使上海逐渐成为中国经济、文化发达的大都市，"海派"就是在这特定的历史条件下形成的一种新的艺术流派。它继承"扬州画派"的创新精神，又在一定程度上吸收了外来艺术的营养，形成符合新兴城市阶层欣赏口味的艺术风格。衰微的清末绘画因为"海派"的出现，显露出新的生机。

　　"海派"绘画在题材上没有完全脱离传统，面对变化了的艺术品市场，过去那种消闲优雅的文人趣味逐渐消退，取而代之的是商业气息浓厚、喜新喜变的社会需求。在表现手法上，比如人物画，多为普通百姓熟知的神仙故事、历史人物；花鸟画则取写意和工笔之间的手法，色彩清新，形象活泼生动。对于大众喜爱的题材，同样一幅作品一般要画多张。"海派"产生了众多的画家，其中的著名画家有"三任"（任熊、任薰、任颐）、虚谷、赵之谦、吴昌硕。

　　任熊（1823—1857），字渭长，浙江萧山人，出生于一个贫苦家庭，少

图24-1　《自画像》，清，任熊，纸本，177.4厘米×78.5厘米，故宫博物院

年丧父，他的母亲带着子女艰难度日。年纪稍长后，任熊为了糊口，曾随村塾先生学画人像，因画法大胆，违背陈规，触怒了老师，此后便浪迹江湖到宁波、杭州一带卖画。在杭州，他得到许多朋友的帮助，画艺大进。从1850年开始，任熊寓居上海、苏州，以卖画为生。

在上海画坛上，任熊出名最早。他的作品题材广泛，人物、山水、花鸟均十分精彩。他的花鸟画继承了陈洪绶的鲜艳古拙，同时又吸收了"扬州八怪"泼辣多变的作风，开创了新鲜活泼的花鸟画新风。在他众多流传于世的作品中，《自画像》（图24-1）颇值得玩味。自画像在西方绘画中极为流行，但在中国绘画中并不常见。即便有自画像，画中人物也多作隐士、渔夫打扮，表现出人物超凡脱俗的情趣。但是任熊的自画像，人物挺立，双目直视，神情严峻，身着宽大的衣袍，袒露胸肩，人物的倔强和不满跃然纸上，犹如打抱不平的剑侠一般。画中衣纹线条坚硬，形状尖突，柔软的肉体似乎被挤在一堆石头间，使人物具有悲剧的色彩。这不但是任熊个人情绪的写照，也是当时相当多下层平民的共同心态。

1857年5月，任熊在故乡萧山得了肺病，同年10月去世，年仅35岁。

如果不是他的英年早逝，中国美术史或许还要添上更多更精彩的内容。

　　任熊的弟弟任薰（1835—1893），字阜长，青年时也曾在宁波以卖画为生，后来长期在苏州、上海等地卖画。受其兄的影响，任薰也擅长花鸟、人物，是清末"海派"中重要的画家之一。《三字经》里面有这样的句子"窦燕山，有义方。教五子，名俱扬"，对窦燕山教育子女的经验和成就做了总结。任薰的作品《窦燕山教子图》（图24-2）则用图像描绘了这个传统文化典故，现藏于苏州博物馆。

　　"海派"中的任颐也是近代中国画坛上重要的画家。任颐（1840—1895），字伯年，浙江山阴（今绍兴）人。在我国一百多年来的画坛上，人物、山水、花鸟、走兽、虫鱼都能涉笔成趣、形神兼备的首推任伯年。任伯年的父亲是当地一位小有名气的肖像画家，自幼的耳濡目染使任伯年对人物的形神体貌有过人的洞察力。传说他大约10岁的时候，一天父亲外出，适逢父亲的朋友来访，来人见大人不在，坐了片刻便告辞了。父亲回来问及来客姓名，小任伯年答不出来，便随手在纸上画出来者的相貌，父亲一看颔首道："原来是他。"

　　任伯年出生的那年正值鸦片战争爆发，中国沦为半殖民地半封建社会。在他的青年时代，民族矛盾、阶级矛盾十分尖锐激烈。众多

图24-2 《窦燕山教子图》，清，任薰，纸本，尺寸不详，苏州博物馆

图24-3　《荷花鸳鸯图》，清，任伯年，绢本，138厘米×42厘米，故宫博物院

不平等的丧权辱国的条约的签订，使每一位有良知的中国人都感到痛心疾首。任伯年曾经加入太平天国起义军，在军中任旗手。天京沦陷后，任伯年回到家乡，不久辗转于上海、苏州等地，跟随任熊之弟任薰学画，后来长期寓居上海，以卖画为生。

任伯年在人物、肖像、花鸟等诸多领域都有很高的造诣。他的人物故事画取材于历史资料和民间传说，形象生动，线条熟练；花鸟画色彩清新，讲究造型。《荷花鸳鸯图》（图24-3）中，鸳鸯游戏于荷田之中，荷叶硕大如盆，素雅的白莲花散发着幽香。画面以青绿色调为主，清新可人。因画于熟绢之上，任伯年又以用水见长，画面色彩交融，明快自然，富于生气。《酸寒尉像》（图24-4）是任伯年为同时代的著名画家吴昌硕所画的肖像。《天竺雉鸡图》是任伯年花鸟画的代表作之一，他以色墨相融的手法画出了禽鸟的羽毛，用笔潇洒，显示了高超的技巧。

任伯年的作品题材通俗易懂，造型生动有趣，色彩雅致，受到了市民阶层的广泛欢迎。他留下了数量众多的遗作，据今所知，最早的为1865年所作，最晚的作于1895年农历十月，即他逝世前一个月。

虚谷（1824—1896）是“海派”中一位

富有传奇色彩的画家。他原本姓朱，名怀仁，安徽歙县人，家居扬州。30岁以前，虚谷已经担任清廷的中级军官，不久太平军攻克南京、扬州一带，或许是出自某种顿悟，他削发为僧，遁入空门，成了一名和尚，释名虚谷。虚谷做了和尚以后却不念经，不吃素，经常往来于扬州、上海，并在上海城隍庙摆摊卖画。

虚谷的绘画和书法作品富有强烈的个性，独辟蹊径，在晚清画坛上赢得了较高的声誉。《松鹤延年图》（图24-5）是他晚年的作品，以抖动干涩的笔触勾画出动植物大致的轮廓，线条似断非断，别有一番韵味，造型简练，略作夸张，色彩素雅，却不显得单调。虚谷的艺术功力由此可窥见一斑。

图 24-4 《酸寒尉像》，清，任伯年，164.2 厘米 ×77.6 厘米，浙江省博物馆

"海派"另一名高手赵之谦是清末中国画坛上最杰出的写意花卉画家之一。赵之谦（1829—1884），浙江会稽（今绍兴）人，是"海派"中的文人画家，绘画题材以花卉为主。他不仅继承了清初八大山人及"扬州八怪"以

图 24-5 《松鹤延年图》，清，虚谷，184.5 厘米×98.3 厘米，苏州博物馆

图 24-6 《牡丹图》，清，赵之谦，纸本，174.5 厘米×90.5 厘米，故宫博物院

来的写意画传统，并且进行了创新，形成自己的风格，以金石书法入画。《牡丹图》（图 24-6）是赵之谦的代表作品，笔墨敦厚，用笔遒劲，绝无轻巧纤细之态，对后世的影响较大。

　　"海派"诸多的艺术家中，影响最大的非吴昌硕莫属。在十里洋场的海上新派中，吴昌硕是继任伯年之后当之无愧的群伦领袖；在清末民初的画坛上，吴昌硕犹如星空泰斗，使人无不引颈仰戴。

　　吴昌硕（1844—1927），浙江省安吉县人，出身于书香门第。吴昌硕的

童年时代是在峰峦环抱、竹木葱茏的山村度过的，10 岁时开始作诗、刻印。16 岁那年，太平军从安徽直指浙西，清兵随即而至，与太平军展开激战。吴昌硕与家人四处逃散，颠沛流离，辗转于荒山野谷之中。后来他与家人失散，独自一人到处流浪，靠替人家做短工、打杂勉强糊口。他在安徽、湖北等省流亡达五年之久，历尽千辛万苦，21 岁那年才回到家乡，与父亲相依为命，耕田种地度日。此后，在躬耕之余，他苦读诗文，钻研书法篆刻。30 岁那年，吴昌硕离开家乡，到人文荟萃的杭州、苏州、上海等地寻师访友，刻苦学艺。由于他待人诚恳，求知若渴，艺术界知名人士都乐意与他交往，相互切磋，吴昌硕的艺术学养有了大幅度的提高。

30 多岁时，吴昌硕开始学习绘画，经人介绍，求教于任伯年。任伯年要他作一幅画看看。吴昌硕说："我还没有学过，怎么能画呢？"任伯年道："你爱怎么画就怎么画，随意画上几笔就是了。"于是吴昌硕随意画了几笔，任伯年看后拍案叫绝。吴昌硕以为在同他开玩笑，任伯年却严肃地说："即使现在看起来，你的笔墨也已经胜过我了。"此后两人成了至交，始终保持着良好的师友关系。

吴昌硕的前半生用力最勤的是书法和篆刻。他的书法由唐楷而汉隶，再攻篆籀金石，写石鼓文，数十年不断。他的篆刻出于浙派、皖派而又自创一体，被称为"吴派"。在绘画方面，他继承赵之谦以金石书法入画的方法，同时上溯八大山人、石涛、"扬州八怪"等人的画法，博观约取，融会贯通，最终在绘画上独树一帜，画风雄健泼辣，气势磅礴，成为近代中国美术史上的大家。

吴昌硕的花卉、山水和人物，都呈现出朴茂雄强而又含蓄内敛的风格，用色单纯而又对比强烈，雅俗共赏（图 24-7），受到了以上海为中心的商人和市民阶层的欢迎。吴昌硕画梅花最多，历代的诗人、画家描写梅花，除了欣赏它的美，还以梅花借喻人的品格。吴昌硕画梅不同于前人的地方是，不论浓墨淡墨，都显示出一种削金刻石的力量感（图 24-8）。这种特征常常隐

图 24-7 《牡丹图》，民国初期，吴昌硕，纸本，93 厘米×45 厘米，上海博物馆

图 24-8 《红梅图》，民国初期，吴昌硕，纸本，196.5 厘米×96 厘米，上海博物馆

喻画家所崇尚的人格理想和精神品质。他勾勒的梅花花朵，笔线不论粗细，均寓刚劲于圆柔，或含苞欲放，或怒张盛开，显示出蓬勃的生命活力。

《品茗图》（图 24-9）描写一壶茶、一枝梅，笔墨淡而苍，情致闲雅。中国士人品茗，以味道"淡而远"为第一，兼有暗喻淡泊人生的意思。吴昌硕 53 岁那年，曾一度被举为江苏安东（今涟水县）县令，因不习惯于逢迎上司，到任一个月便辞官而去，专事艺术。这幅画将高洁傲寒的梅花和粗瓷茶具放在一起，且以淡墨为主调，表达的正是淡泊人生的生命哲学。

图 24-9 《 品茗图 》，民国初期，吴昌硕，纸本，42 厘米×44 厘米，中国国家博物馆

　　吴昌硕以卖画为生，他的作品多为上海等地的商人和富裕的市民阶层购藏。他虽然看重高雅的文人艺术传统，崇敬历史上那些超脱于功名利禄之外的艺术家，但他毕竟生活在 19 世纪与 20 世纪之交的近代，想要在上海这座商业都会里生存，仍离不开他的购藏者。1927 年 11 月，吴昌硕在上海逝世，享年 84 岁。

　　吴昌硕是"海派"艺术家中为数不多的文人画家，也是绝无仅有的诗、书、画、金石全能的艺术家。吴昌硕的弟子和追随者很多，有陈师曾、王个簃等，受他画风、画法影响的还有齐白石、潘天寿等。在我国近现代画坛上，吴昌硕是最具有独创性的大艺术家之一。

　　海上新派是在中国社会产生激烈变革，也是大清王朝逐渐走向衰亡的时代产生的，它迎合了新兴城市阶层的艺术欣赏品位。实质上，它只是中国传统绘画在人类社会进程中的一次回光返照。随着新文化运动的发展和西方文化的传播，中国的艺术领域出现了新的变化。"海派"虽然给清末衰微的画坛注入了一丝新的活力，也给中国画坛带来了些许生机，但它终究没有能挽救中国画艺术，使之再现古代的辉煌。

后 记

写这本关于东方艺术的书，是一趟充满发现与沉思的旅程。在写作与探索的过程中，我努力追溯东方艺术的根源，深入挖掘其丰富庞杂的历史脉络，以及那些激发灵感的文化细节。

通过挖掘东方艺术的丰富内涵，我逐渐认识到它不仅仅是一种形式，更是一种表达文化、信仰和哲学思想的独特媒介。从中国、日本到印度、柬埔寨等国，每一种艺术形式都是东方文化的独特表达，传递着深邃的哲学内涵和生活智慧。

我努力在这本书中呈现出东方艺术的多样性，为读者勾勒出一幅丰富多彩的画卷。通过对不同文化和不同风格的考察，试图揭示出东方艺术背后蕴含的深刻思考和独特审美。

在整个写作过程中，我被东方艺术深邃的内涵所折服。每一章都是对东方艺术特有魅力的致敬，同时也是对那些默默奉献的艺术家们的敬意。每一件艺术作品背后都有着源远流长的传统文化，这使我更加坚信艺术是连接人类灵魂的桥梁，也是超越语言的沟通媒介，无论我们身处何地，都能通过艺术找到共鸣。

最后，要感谢在写作过程中所有支持与帮助我的人，尤其是那些分享他们对东方艺术之独特见解的学者、艺术家和文化使者。更要感谢北京大学出版社高水准的编辑团队在图书出版过程中给予的帮助和指导。希望这

本书能够成为一个窗口，让读者透过它看到东方艺术的独特之美，启发更多人对厚重深邃的东方文化传统产生浓厚兴趣。

　　愿这本书成为东方艺术与历史的一座小桥，我们一同穿越时空，领略这片古老而又充满智慧的土地的奇妙之美。感谢您的陪伴，愿艺术之光照亮我们前行的道路。

王鑫

2023 年 11 月 20 日